在地有聲

香港流行音樂教育訪談錄

朱耀偉

主編

責任編輯：羅國洪

封面設計：張錦良

在地有聲——香港流行音樂教育訪談錄

主　　編：朱耀偉

出　　版：匯智出版有限公司

香港九龍尖沙咀赫德道 2A 首邦行 8 樓 803 室

電話：2390 0605　　傳真：2142 3161

網址：http://www.ip.com.hk

發　　行：聯合新零售（香港）有限公司

香港新界荃灣德士古道 220-248 號荃灣工業中心 16 樓

電話：2150 2100　　傳真：2407 3062

版　　次：2023 年 12 月初版

國際書號：978-988-76912-5-9

謝辭

　　本研究獲香港特別行政區政府政策創新與統籌辦事處「公共政策研究資助計劃」資助而得以進行（項目編號：2020.A8.094.20B），研究團隊對此深表謝意。Consumer Search Group（CSG）和香港作曲家及作詞家協會有限公司（CASH）作為本研究的合作機構，在研究過程的不同階段給予許多協助，李家文博士亦曾在計劃初期提供專業意見，而訪談部分主要由梁偉詩博士襄助策劃，陳芷利小姐、黃成傑先生及張文禮先生協作完成，謹此一併致謝。對參與焦點小組研究的流行音樂課程學生及學員，以及流行音樂產業及教育的業界人士，包括（按姓氏筆畫序）月巴氏先生、王仲傑先生、李志權博士、宏宇宙先生、周耀輝教授、林二汶小姐、柴子文先生、夏逸緯先生、黃志淙博士、簡嘉明小姐及嚴勵行先生，不吝抽空接受訪問，分享寶貴意見及建議，本人不勝感激。此外，研究進行期間得香港大學中文學院和現代語言及文化學院協助，使本計劃得以順利完成，研究團隊在此衷心感謝。

目錄

導論[1]

　　面對創意經濟新時代，香港有需要發展有特色的文化創意產業。除了為人特別重視的設計和電影產業外，流行音樂亦是其中一項重要創意產業，但對其可持續發展卻一直未有足夠研究。自1970年代開始，香港流行音樂引領亞洲潮流，對香港乃至全球華人社區的年輕一代產生深遠影響。過去十多年間，由於全球媒體格局的轉變，曾是華語流行音樂工業中心的香港，近年市場萎縮，影響力江河日下。當不少國家地區都已有相關政策研究，積極推動音樂工業和提供機會讓年輕人參與其中的時候，香港在這方面的研究卻付之闕如。不論在正規教育或其他流行音樂教育，流行音樂教育近年已發展成新興的研究領域（詳下文）。流行文化在香港學校的音樂教育，卻一直被邊緣化。直至千禧年教育改革後，學生被鼓勵處理日常經驗，因此流行音樂才在學校課程中得到更多關注。「在流行音樂愈來愈受大學生歡迎的環境下，如何開展流行音樂教學是我們必須充分關注的。」（Pu 2015）有見及此，本研究計劃於2020年底開始，嘗試檢視香港流行音樂教育的情況，希望透過檢視流行音樂教育的相關案例，致力制訂發展香港流行

1　本文主要按香港政策創新與統籌辦事處公共政策研究資助計劃「香港流行音樂教育研究」（項目編號：2020.A8.094.20B）的研究報告整理增補而成。

音樂的相關政策，以提升香港年輕一代的創意文化。要言之，本研究有以下目的：（1）收集及整理有關香港流行音樂教育的材料；（2）評估為青少年而設的本地流行音樂課程的成效；（3）衡量流行音樂對創意及智能資本的影響的不同指標；（4）撰寫通過流行音樂提高創意的政策建議；（5）提出有關流行音樂知識轉移的機制。

在歐洲，有關流行音樂研究、流行音樂表演、歌曲創作及音樂技術的高等教育課程，十分普遍。近年來亦出現專業的流行／搖滾／爵士分級考試綱要，例如 Rockschool 及 Trinity Rock & Pop，「這意味着部分國家的離校生只要達到大學入學要求，便可以學習流行音樂」（Smith et. al. 2017）。這個說法可能也適合用來形容香港，儘管香港在這方面的發展較慢。本研究首先參照海外不同地區的相關研究和計劃，按此擬訂有關香港流行音樂教育的重要課題，進而分析不同個案，闡述此等香港流行音樂課程培養年輕流行音樂人的成效，並以此為基礎再進一步考量香港流行音樂教育的不同可能性。自1970年代中期以來，探討流行音樂與教育之間關係的研究湧現，音樂在青少年身份形成過程中發揮非常重要的作用，而音樂偏好是實現群體認同及融入同儕文化的有效手段（Council on Communications and Media 2009）。因此，流行音樂對青少年日益重要。有研究指出，在青少年時期，流行音樂是比電視、電影和電腦更有影響力的「重型裝置」（Christenson and Roberts 1998）。簡而言之，「進一步研究流行音樂、歌詞和音樂錄像對兒童及青少年的影響，是重要而且應該進行的」（Council on Communications and Media 2009）。

導論 9

研究背景

　　早期流行音樂教育研究主要偏向理論性，其後則「試圖從經驗上解決青年文化和流行音樂問題，因為這些問題與社會學主題有關」（Bennett 2002），如地方認同便是其中一個常見議題（Finnegan 1989；Cohen 1991；Shank 1994）。在流行音樂和青年文化方面，Laughey（2006）通過檔案研究及訪談探索日常青年音樂文化，Bennett（2000）則探論不同流行音樂風格如何成為不同城市環境中青年文化的一部分，提出一種雙管齊下的方法，對研究過程進行批判性反思。與此同時，相關研究亦表明流行音樂可以成為公共教育的重要組成部分，流行音樂和古典音樂都應同樣被視為社會現象（Tagg 1996）。由於流行音樂不論在正規教育抑或其他流行音樂教育系統中都日益重要（Smith et. al. 2017），流行音樂教育已成為一個新興研究領域。如Goldsmiths、University of London、University of Liverpool、Griffith University及Berklee Popular Music Institute等許多大專院校均有提供流行音樂學士課程。專注於流行音樂教育的會議、期刊和學術組織亦愈來愈多（如2018年6月舉辦的Progressive Methods in Popular Music Education研討會便為教師、音樂家及學者提供論壇，就流行音樂及相關教學方法在音樂教育中的使用進行交流）。2017年首次出版的學術期刊 *Journal of Popular Music Education* 有同行評審機制，以建立及拓展此一新興學術領域為目標。該期刊由成立於2010年的流行音樂教育協會（Association for Popular Music Education；APME）創辦，該協會旨在於課堂內外及各級教育推廣流行音

樂，以及將流行音樂教育發展成一門學科，亦舉辦每年一度的流行音樂教育學術會議。

　　流行音樂教育的學術文獻近年穩步增長，包括對流行音樂教育的理論反思（如 Green 2008、Rodriguez 2004）、跨文化音樂認同的重點調查（如 Green 2011）及將創新理念在學校和/或社區環境中融入音樂教學的案例（如 Clements 2010）。此外，Fitzpatrick-Harnish（2015）通過五個城市音樂教師的成功故事，強調教師需要考慮的重要問題，包括文化相關的教學方法、社會經濟地位、音樂內容、課程變化、音樂課程發展及學生動機等，其中大部分相關的議題亦可以應用於流行音樂。*The Bloomsbury Handbook of Popular Music Education: Perspectives and Practices*（Moir et. al. 2019）匯集學者、教師和從業者有關音樂教育的思考及實踐經驗，而類似的 *The Routledge Research Companion to Popular Music Education*（Smith et. al. 2017）彙編流行音樂教育的不同觀點，當中包括歷史、社會學、教育學、音樂學、價值論、反思批判及意識形態等等不同角度，為本研究提供理論背景。

　　有關中國流行音樂教育的研究亦成果豐碩，如羅永華及何慧中（Law & Ho 2015）通過調查上海學生在日常生活中對流行音樂的喜好，研究他們在學校學習流行音樂的方式，其調查結果及數據（問卷調查，以及對中學生、音樂教師及學校領導三方面的訪談）也為本研究提供經驗及方法上的借鑑。何慧中（Ho 2017）曾經分析中國流行音樂教育、文化政治及流行音樂之間的關係，相關的研究結果可作為參照，有助解釋香港的情況。何慧中通過考察學校教育中的流行音樂傳播，對文化政治

及社區關係之間錯綜複雜的動態關係，作出深具啟發的闡述。其實證研究可以為研究流行音樂在香港學校課程中的潛在作用，提供重要的參考。簡言之，本研究參考了相關文獻，並結合香港的具體脈絡去探論流行音樂教育的相關議題。

　　在文化政策方面，香港在1997年以前對於文化政策可説沒有任何整體規劃，換句話説，它是一種「沒有政策的政策」（Ooi 1995）。直至1999年的迪士尼樂園計劃後，政府開始積極參與創意產業，香港的文化政策正式告別自由市場論（Luk 2000）。根據香港文化委員會（編按：已解散）的文件顯示，香港政府不再堅持自由放任政策。相反，當局試圖推行政策發展本地的文化產業。2002年，香港中央政策組啟動創意產業計劃，曾借鑑英國的研究，指出流行音樂是其中一個考察的創意產業。研究報告指出，要發展音樂產業，必須鞏固版權法，加強音樂製作公司的結構，提升香港的「造星效應」，培養及留住本地音樂人才，並開發中國市場（香港大學文化政策研究中心 2003: 97-99）。相關建議幾乎沒有任何反對聲音，但是本地的文化政策同樣重要。委員會在2003年發表一份有關香港未來發展的報告，音樂正是其中一項受重視的文化產業。香港中央政策組當時開始研究創意產業，試圖描繪香港創意產業的過去及現在的發展。政府的確計劃將流行音樂產業發展成為一項創意產業，不過問題在於如何制訂帶有願景的計劃，實現政府提出的目標：「透過開發文化環境，提升公眾對音樂的鑑賞能力，讓年輕人有機會接觸全球多樣化的音樂品味和製作；長遠而言，建立一個由政府與產業合作夥伴關係的機構或機制，同心協力在本土和外地推動香港音樂事業。」（香港大學文化

政策研究中心 2003: 99）除了這些長期計劃外，舉辦流行音樂活動及/或對教育課程作更直接的介入，可能更適合當前的情況。以往對粵語流行音樂及創意產業研究顯示（朱耀偉 2001 & 2004），必須關注本地音樂產業的內在問題，以及實施一整套長期及短期的文化、媒體及教育政策，以促進本地音樂產業的發展。

雖然近年對文化政策的研究迅速發展，然而，有關香港流行音樂與文化政策關係的研究仍有待填補。Justin Lewis（2003）在其編輯的文集 *Critical Cultural Policy Studies: A Reader* 的導言中，對音樂有以下的介紹：「流行音樂與文化政策的關係素被認為非常鬆散，每當提到這兩者時，人們就會想到審查制度和/或專輯上的警告標籤。現有的西方流行音樂研究確實考慮全球/地方的辯證，批評者傾向於支持通過政策發展本土流行音樂來抵制美國流行音樂的霸權。」（Lewis & Miller 2003）同時，公共音樂資助通常被認為呈「倒金字塔式」，主要藝術組織（如管弦樂隊和歌劇公司）的資金比其他組織多近十倍，「微型企業獲得的資金可能不到總額的 5%，而中小型表演藝術佔 10% 左右。這意味着資金只是用作持續救助不能生存的公司，而不是投資於音樂產業的未來。」（Arthur 2007）對不少創意產業來說，將「倒金字塔式」重新倒轉過來是一種不可或缺的創新前進方式。這種方法將觀眾作為創作過程中的基礎及最基本的組成部分，從支持前景不明的組織轉向投資具有增長潛力的行業。

香港流行音樂研究是一個相對較新而又很重要的學術領域，但其所受關注一直遠低於電影及其他流行文化類型。一

般而言，流行音樂僅被視為香港流行文化研究的一個子題。1990 年代中期以來，對香港流行音樂的研究不少，但多為歷史或文化研究，值得注意的方向大致有三個：第一是文本和語境研究；第二是社會學和傳播學研究；第三是音樂史、音樂學和文化研究。（Chu 2017）然而，以上方向都未有關注香港流行音樂作為創意產業及其與文化及教育政策之間的關係。近年亦有大型研究與香港創意產業有關，如民政事務局委託的創意指數研究（Centre for Cultural Policy Research 2005），以及香港藝術發展局委託的「香港藝文指標」（International Intelligence on Culture 2005）研究計劃等都檢視香港的創意，就有關課題提供堅實的證據，並在此基礎上作全面的文化政策定位，將文化指標納入更廣泛的生活質量評估。另一方面，也有不同研究（如 Scott 2000、Pratt 2004、2005、2009 及 Coe 2007 等）探討創意產業的群集及生態系統，超越單純的討論而進入具體的產業情況，亦有助闡明香港創意產業的發展。對於流行音樂作為其中一種創意產業形式，最近對文化工業（有批評家認為等同於低質量商品的大規模生產）及創意產業之間界線的辯論表明，文化工業向創意產業的轉型涉及錯綜複雜的過程（如 Hesmondhalgh 2002）。由於流行音樂、電視及電影等媒體文化往往被視為牟利產業，較接近大眾傳播而非文化，一直到近年才在文化政策研究中被談及。事實上，正正因為文化工業產品廣受歡迎，就應該對它們有更多研究。中央政策組委託的諮詢報告《香港文化及創意產業與珠江三角洲的關係研究》（Centre for Cultural Policy Research 2006）曾對音樂進行產業分析，但重點是如何促進香港流行音樂產業在珠三角地區的發展。

　　本研究試從另一個同樣重要的角度探討上述問題，即探討如何在本地環境中激發創意，以促進香港流行音樂產業的發展。有關音樂產業方面的研究（如 Cloonan 2007、Cohen 2007）對本研究也深有啟發。對本地流行音樂業的檢討，預期會激發粵語流行音樂與其他音樂類型之間的某種創意互動，進而提升香港流行音樂的整體格局。除理論探究外，亦有將政策付諸實踐的重要案例可供參考。不同的國家或地區採取不同策略來培育當地的音樂產業（如《台灣音樂展演產業之問題研究》[何東洪 2005] 探討英國、蘇格蘭、加拿大及澳洲政府的音樂文化政策如何介入流行音樂），本研究期望能延續類似研究，並為香港提供另一個視角。事實上，香港都有類似但規模較小的計劃，例如香港仔的蒲窩青少年中心，音樂只是該中心提供的項目之一（本計劃未有涉獵）。要言之，本研究嘗試參考不同案例，思考如何在香港制訂類似計劃，發展本地流行音樂。

　　在香港流行文化的黃金時期，香港沒有政策促進文化產業的發展。雖然香港政府高度讚揚創意產業的重要性，但並沒有任何長遠的政策，為曾經引領中國流行音樂潮流的香港流行音樂，創造更有利的發展環境。根據過往的研究（朱耀偉 2001 & 2004），香港流行音樂產業的主要問題之一，是缺乏多樣性。相關研究表明，在粵語流行曲的鼎盛時期，由於市場相當龐大，問題的嚴重性並不顯著。1990 年代中期粵語流行音樂市場開始萎縮（黃霑 2003；Chu 2009），問題便開始浮現並加劇。香港粵語流行音樂後來由年輕偶像主導，他們的目標受眾主要限於青少年，很多二十歲以上的觀眾不得不轉到其他地區尋找他們喜歡的歌曲。由於近年香港粵語流行音樂的宣傳包裝

方式，聽眾日漸減少，同質化及標準化的問題也愈來愈嚴重。香港作曲家及作詞家協會（Composers and Authors Society of Hong Kong Limited；CASH）前行政總裁楊子衡也曾批評香港流行音樂嚴重缺乏音樂類型的多樣性，而政府的政策亦遠不足以將香港流行音樂發展為一種創意產業（朱耀偉 2016）。本研究有助思考如何在這種特殊情況下，促進音樂產業的創意。

研究方法

本研究主要採用三種方法，包括文獻探討及個案研究、問卷調查和焦點小組及個人訪問（對流行音樂教育課程的學生／學員進行焦點小組訪談，以及向相關課程的組織者和教師進行深入訪問），分析香港流行音樂教育的現狀，旨在提出建議，改進流行音樂教育及其對青年發展的影響。通過這些訪談和其他相關活動（如講座／研討會），本研究着重探索與流行音樂教育相關的知識轉移機制。在進行相關案例分析後，本研究會探討將被動消費者轉變為主動的「生產性消費者」的可能性，希望對知識轉移及相關政策也有啟示。本研究亦會兼及其他流行音樂產業的問題，包括網上音樂文件共享、基於網絡而發展出來的新商業模式、嶄新的音樂版權概念（如創作共用許可）等音樂消費新行為。

文獻探討及個案研究

本研究首先梳理有關香港流行產業及教育的情況，對音樂雜誌、香港作曲家及作詞家協會的通訊，以及從1990年代

後期至今出版的報紙專欄進行檔案研究，並蒐集1990年代中期以來，全球有關香港流行音樂的書籍、期刊、音樂雜誌及網站。雖然部分相關資料可能並不齊全及難以蒐集，但是本研究通過有關資料，勾勒出過去多年香港流行音樂對創意及智能資本的影響及背景。接着，本研究考察英國、澳洲、台灣及韓國如何推廣當地流行音樂，收集市場份額、聽眾規模、作曲家、作詞家、歌手數量變化，以及當地流行音樂的次類型變化等統計數據，並從中檢視這些流行音樂的國際曝光率及認受性的變化。具體案例如英國 UK Music / National Foundation for Youth Music、澳洲 Music Australia、台灣文化部和韓國 The Korea Creative Content Agency，收集資料包括：當地政府推動創意及產品的政策、鼓勵創作的活動、與音樂產業及廣播機構的聯繫和對青年文化的影響。總體而言，UK Music 及 Music Australia 與流行音樂發展與本研究的重點較相關（如利物浦 Knotty Ash 社區中心與當地流行音樂有密切關係）。The Korea Creative Content Agency 積極推廣 K-pop，亦有助本研究探索如何在亞洲乃至國際背景下，推動相對本土化的音樂類型，以及其對當地青年文化的影響。台灣的案例展示如何利用政府政策，促進華語流行音樂在中國的發展。然而，本研究無意尋找與香港完全平行的政策類比，相關案例主要用作提供不同角度的參照。

　　這部分從香港文創政策、流行音樂產業及教育情況看起，再描畫全球流行音樂產業的情況，帶出全球化數碼年代對流行音樂生態的影響，繼而爬梳及整理不同地區的案例，審視英國、澳洲、台灣、韓國如何面對全球流行音樂產業的轉變，籌畫或資助推動流行音樂發展或流行音樂教育的活動。當中不

少重點可供香港參考，藉此了解香港流行音樂產業及教育的狀況，亦有助回到香港脈絡，歸納出可以借鑑的發展方向，以及需要注意的問題，在問卷調查、焦點小組及業界人士訪問作進一步探討。

網上問卷調查

本研究採用網上問卷調查，目的是透過問卷探知流行音樂業界及關注流行音樂的公眾，對於業界及教育的看法，目標對象是香港作曲家及作詞家協會成員，以及瀏覽其官方網站的公眾。問卷調查設有逾25條問題，採取混合式題型，其中一半是封閉式問題（close-ended question），包括量化問題（scale question）及是非題（Yes / No question），另一半是開放式問題（open-ended question），要求參加者填寫簡短答案及解釋他們的看法。問題分為兩部分。第一部分了解參加者的資料，包括性別、年齡、學歷及是否CASH會員；第二部分詢問參加者對流行音樂產業及教育各個議題的看法，涵蓋流行音樂對青少年的影響、各種媒介對流行音樂的影響、對香港流行音樂產業的看法、對香港流行音樂教育的看法，以及對政府政策的接受和建議。研究團隊設計問題後，委託市場研究集團Consumer Search Group（CSG）建立網上問卷平台，並得到CASH的協助，在其官方網站及協會通訊，發佈問卷連結訊息，邀請協會會員及瀏覽該網站的公眾，於網上問卷平台自行填寫問卷。調查於2021年8月5日至2021年11月30日期間進行。問卷調查結束後，由CSG整理結果及撰寫報告。

焦點小組及個人訪問

　　第三個研究方法為焦點小組及個人訪問。焦點小組的對象主要是流行音樂教育/活動的學生、學員及參加者，個人訪問的對象是流行音樂業界及教育人士，大部分曾任流行音樂老師、導師及講者，從而通過訪談具體研究香港的流行音樂課程內容，以及這些課程和/或活動對青年發展及促進創意的成效。研究團隊透過自身的人際網絡、電郵邀請，以及網上發佈招募訊息，邀請上述的目標對象，進行焦點小組及個人訪問。招募及訪問期由2021年2月至2021年12月。在此期間，研究團隊共進行15個焦點小組訪問（合共50人），受訪者包括大學大專音樂課程及活動的學生和主辦方、中學音樂科學生、商營音樂課程學生、政府資助音樂培訓計劃學員、電視選秀節目學員，以及音樂雜誌和網上流行音樂專頁編輯；另外，本研究共進行10個重點嘉賓訪問，受訪者包括填詞人、音樂製作人、大學大專教授、大學音樂教育總策劃、中小學音樂科老師、流行文化研究者、政府資助音樂培訓計劃總監、電視選秀節目的歌手導師。這部分研究旨在顯示不同參與者對香港流行音樂產業及教育的看法，相關資料可以連繫到不同持分者對政府政策的接受及建議，以至流行音樂對年輕人的影響等範疇，有助提出有關香港流行音樂教育的具體建議。

本書重點

　　本書收錄業界人士訪問的研究結果，受訪人士來自香港的正規和非正規流行音樂教育課程，訪談有助探析香港流行音樂

教育的現況、局限及轉機，進而就香港流行音樂教育發展分別提出短期和長期的具體建議。為了讓讀者對本書收錄的訪談背景有基本的認識，以下將簡介訪談所涉獵的流行音樂教育課程，篇幅所限，這裏無法包攬所有與音樂教育有關的課程。

近年香港專上教育開始提供與流行音樂有關的學位／文憑課程，其中香港浸會大學於2019年推出的創意產業音樂四年全日制學士課程便是全港首個同類學士課程。這個課程的設計：「着重於音樂製作，並且融合學術知識，業界經驗及專業實踐，確保學生得到基本的音樂知識、行業相關技能、樂曲編寫等多元的培訓」（有關課程結構及科目，詳參https://artsbu.hkbu.edu.hk/tc/study/current/undergraduate/programme-based-admission/bachelor-of-music-hons-in-creative-industries）。早於1990年成立的香港浸會大學人文學課程（即2012年成立的人文及創作系前身）亦一直有提供與流行音樂有關的科目（http://hum.hkbu.edu.hk/page.php?pid=aboutUs-history），其中周耀輝自2011年開始任教的「中文歌詞創作」班，可説是旗艦科目，每年因滿額而望門興嘆的學生多不勝數。人文及創作系亦有提供「流行音樂研究」及「流行音樂與社會」，前者通過跨學科方法增強同學對流行音樂作為學術研究的批判性理解，後者則培養學生有關流行音樂與香港社會特殊背景的關係的分析能力。其他高等院校亦有提供流行音樂文憑課程，如明愛白英奇專業學校的音樂研習高級文憑，便是兩年全日制課程，提供專業及全面的音樂訓練，務求使學生具備良好的音樂才能，將來能夠在音樂界工作（如教學、音樂指導、編曲等）或繼續升讀音樂相關的課程（https://www.cbcc.edu.hk/chi/academic/gels/

hdms.html）。除了學位／文憑課程和學分科目外，不同大專院校亦有開設與流行音樂有關的非學分活動，如香港大學通識教育課程就有前助理總監黃志淙策劃的「音樂沙龍」，在2021-2022學年便曾有名為"Close Encounter with Carl Wong"，即與音樂製作人王雙駿緊密接觸的「沙龍」（https://www.cedars.hku.hk/ge/programme/detail?id=751）。通識教育課程亦定期與香港大學音樂社合辦如「2021粵語流行曲之夜」等不同類型的活動（https://hkumusicclub.wixsite.com/musicclubhkusu）。

　　因應對流行音樂課程需求殷切，坊間亦有不同機構開設相關課程，其中提供商營音樂教育的伯樂音樂學院可説最具規模。據學院網頁的自我介紹，由音樂人伍樂城創辦的伯樂音樂學院，是「本港第一所糅合流行及古典音樂教育的專業學院」，「致力發掘和培育新一代台前幕後的音樂人，推動香港及鄰近地區音樂行業的持續發展。同時，學院亦透過不同的活動，推廣普及音樂教育，讓更多人可以認識不同範疇的音樂。」（https://bsm.com.hk/）學院分為DJ及EDM、音樂演奏、音樂製作、填詞、錄音及混音製作及聲樂等不同學系，結構儼如小型大學學系，師資亦包括多位經驗豐富的音樂家及流行音樂人。學院的主要教學理念為突破流行與古典音樂的二分，除了音樂訓練外，亦為不同音樂背景的學生提供交流和實習機會。此外，坊間還有與流行音樂有關的計劃，如資深音樂人趙增熹創辦的音樂及多媒體文化種子計劃「大台主」（2019年獲得民政事務總署的「伙伴倡自強」社區協作計劃資助），便曾到訪超過七十間中學及大專院校，為八千多名學生提供免費講座及表演，其中超過六十名學生參加計劃。「大台主」定期與學

生會面，協助他們解決於製作過程中遇到的問題和困難，又同時會向學生提供如手提電腦、音樂錄音設備等，讓他們可於家中使用和練習。計劃目的是：「向有志以音樂作職業的學生提供培訓及學習機會，希望同學能於畢業後投身音樂行業，為本地樂壇注入新意。」（https://16productions.com/hk/）

　　近年香港特別行政區政府重視創意產業發展，2009年由商務及經濟發展局成立的專責辦公室「創意香港」，重點工作是牽頭、倡導和推動香港創意經濟的發展。「創意香港」辦公室負責管理的「創意智優計劃」主力推動和促進香港創意產業的發展，贊助的項目以電影和設計為主，有關流行音樂的最大型贊助計劃要數「搶耳音樂廠牌計劃」。「搶耳音樂」主要目的在於培育及孵化中小音樂廠牌，令香港音樂產業生態更加豐富多元（http://www.earupmusic.com/）。計劃內容包括師友嚮導計劃、表演工作坊、國際音樂產業論壇、業界網絡交流會、展演、廠牌訓練營、音樂大講堂及音樂節等，部分與流行音樂有關。由於對象主要是原創音樂人或團體，入選者似乎多為新晉歌手或發佈過作品的獨立音樂人，嚴格來說是建立及推廣品牌多於教育。相對之下，同為「創意智優」贊助的「Every Life is a Song 一個人一首歌」社企企劃，較着重培育未入行的新人。這個由馮穎琪及周耀輝發起的企劃，旨在「招募志同道合的年輕音樂人，物色城中不同社區『普通人』的生命故事來創作歌曲」（https://everylifeisasong.org/）。自2018年起，「一個人一首歌」主辦過「年華說，城歌唱」（與大館合辦；36位年輕人為中西區的十位長者的生命寫成十首歌）、「舍區俠：唱作家/光影聲才」（與太古地產合辦；前者為表演者藉着有關東區及灣仔區獨特

故事的原創歌曲承傳精彩的生命樂章，後者則以這些原創歌曲為藍本，借影像講述居民的生活故事）、「一手歌：聽城內的那雙手」（大專生藝術通識計劃）及「《三生有歌》音樂及錄像創作計劃」（與香港青年藝術協會合辦；三組16至25歲的年輕人分別走訪社區接觸身邊的銀髮族，為其中三位長者創作屬於他們的歌曲，其後還有展覽）等活動。

　　經驗累積以後，「一個人一首歌」再獲「創意智優計劃」贊助，可說是目前為止最大型的音樂創作及製作人才培育計劃：「埋班作樂」。這個人才培育計劃旨在「為香港年青音樂人，提供更多指導和培訓機會：讓業界翹楚啟發年青音樂人更多有關創作及製作音樂的方法；協助學員建立其作品集，為日後之曲詞編創作累積相關經驗；為學員提供一個有效的發佈作品平台，讓社會大眾認識學員及其創作，為他們吸納及凝聚更大觀眾群；進一步推廣香港音樂工業的形象，吸引更多人才投身此產業，從而鞏固香港音樂於亞洲的地位」（https://makemusicwork.hk/）。2019至2020年間，「埋班作樂」邀請著名音樂人（Edward Chan、于逸堯、王雙駿、李端嫻、馮翰銘及謝國維）出任監製導師，12個入圍音樂人參與創作培訓工作坊及訓練營，在監製導師指導下分組創作歌曲，再由12個演唱單位演繹灌錄成歌，最終推出《埋班作樂作品集2019-2020》，專輯收錄歌曲如下：

1. 于逸堯×陳柏宇〈十五種生存的方法〉〔曲：吳佐敦｜詞：陸以行｜編：Hanz〕
2. 馮翰銘×6號@RubberBand〈太空糖〉〔曲：李蕙｜詞：范浩

賢｜編：王嘉淳〕

3. 馮翰銘×陳健安〈出神〉〔曲：布朗晞｜詞：容兆霆｜編：陳鴻輝〕

4. 王雙駿×鍾舒漫、鍾舒祺〈未夠癲〉〔曲：雷深如 J. Arie｜詞：雷暐樂｜編：hirsk〕

5. 于逸堯×湯駿業〈收場白〉〔曲：XTIE｜詞：李冠麟｜編：蘇家豪〕

6. 謝國維×布志綸〈見多一面〉〔曲：李忱柏｜詞：陳智霖｜編：Tomy Ho〕

7. 謝國維×泳兒〈披着人皮的獸〉〔曲：大頭｜詞：陳嘉朗｜編：INK〕

8. 李端嫻×盧巧音〈旁觀他人之痛〉〔曲：K Tsang｜詞：欲龍｜編：MAEL〕

9. 李端嫻×小塵埃〈給塵〉〔曲：Charlie Chan｜詞：Sidick Lam｜編：Perry Lau〕

10. 王雙駿×鄧小巧〈惹味〉〔曲：陳嘉｜詞：盧珮瑤｜編：Dipsy Ha〕

11. Edward Chan × ERROR〈緊箍咒〉〔曲：Vince Fan｜詞：詩詞｜編：Y. Siu〕

12. Edward Chan×陳潔靈〈標本〉（feat.柳應廷／MC張天賦／Eagle Chan／Lucas Chuy／梁瑞峰／陳樂）〔曲：吳林峰｜詞：T-Rexx｜編：Enoch Cheng〕

　　培育計劃不但讓學員得到創作流行音樂的相關訓練，也讓他們通過於 2020 年 10 月 15 日在麥花臣場館舉行的成果總結音

樂會，得到舞台及相關製作經驗。「埋班作樂」再獲「創意智優計劃」贊助進行第二期，可見在流行音樂人才培育方面成效斐然，為相關教育課程提供了很好的參考。

　　除了有系統的流行音樂教育課程外，香港政府不同機構亦一直有提供如公開講座、工作坊等公共音樂教育活動。如康樂及文化事務署文化節目組便曾於 2021 年 7 月主辦粵語流行曲講座系列「編曲人語」，邀請著名音樂人嚴勵行從編曲者的角度探討粵語流行曲八十年代至今的發展及演變，並透過音樂導賞及示範，講解近代粵語流行曲的音樂特色。第三講「粵語歌詞與編曲造就的魅力」邀得著名填詞人簡嘉明，剖析粵語流行歌詞。不少對流行音樂有興趣甚至有意入行的公眾人士，在此類活動獲益良多。縱然對培育流行音樂人才未必直接有效，但對提升聽眾如何賞析流行曲的審美能力，則肯定有極大貢獻。在新媒體年代，網上亦有不少與流行音樂創作及評論有關的網頁／群組，也在不同位置推進流行音樂教育。如網上音樂討論平台「私家音樂」以推介本地流行廣東音樂為主，定期發佈新歌及演唱會消息，也有以不同角度介紹本地音樂的評論文章，「論盡音樂」亦從歌曲、歌手、唱片公司到音樂新聞都有涉獵，而「閱評流」亦定期發表網上樂評。本書重點在於流行音樂教育，所以如《全民造星》及《聲夢傳奇》等電視選秀節目因沒直接關係而未有詳論。

　　本書邀請的受訪嘉賓盡量包括上述各種流行音樂課程的相關人士，希望能從不同角度探討問題。以下為受訪者的簡介：

1	周耀輝	填詞人、香港浸會大學人文及創作系教授、歌詞創作班導師
2	黃志淙	香港大學「通識教育」前總策劃、電台 DJ、資深音樂文化教育人
3	林二汶	歌手、音樂創作人、《全民造星 III》導師、兒童音樂學校創辦人
4	嚴勵行	作曲人、編曲人、《聲夢傳奇》音樂總監、康文署流行音樂講座講者
	簡嘉明	填詞人、康文署流行音樂講座講者
5	柴子文	「文藝復興基金會」總監、「搶耳音樂」聯合發起人
6	月巴氏	香港專欄作家、電台節目主持、流行文化研究者
7	王仲傑	填詞人、籽識教育及「陸續出版」創辦人
8	李志權	明愛專上學院人文及語言學院助理教授、音樂教育研究者
9	夏逸緯	伯樂音樂學院音樂製作系導師、小學音樂科老師
10	宏宇宙	中學音樂科老師、課程發展議會 - 香港考評局音樂委員會成員

小結

　　相關研究顯示，流行音樂對青年文化產生包括創造力、智能資本、個人成長到社會交往等方面的重大影響。本研究嘗試提出一種新方法，通過探討知識轉移研究的可能性，思考如何有效利用香港流行音樂對青年文化的影響。目前香港政府已嘗試加快投資創意產業，以培養相關人才。然而，我們必須仔細考慮的是如何建立政府與產業之間的有效聯繫。如果不仔細考

量如何培養本地人才和／或促進他們的個人成長，單單投放一
筆資金扶助音樂產業，恐怕將不符合成本效益。本研究提出的
方法，既不依賴大量金錢投資，也不牽動行業的徹底改革，而
所採用的雙管齊下方法，也可能具有重要的政策意義。首先，
本研究蒐集有關本地流行音樂教育在培養青年人才方面的數
據，通過這些數據可以整體檢視相關教育項目的有效性。本研
究亦希望探討如何利用文化及教育政策提高青少年的創造力及
社交技能，並反過來協助制訂與流行音樂教育有關的知識轉移
政策，從而在基礎上發展香港流行音樂。長遠來看，研究成果
對較長遠但重要的文化政策也會有所啟示：首先，為對流行音
樂感興趣的年輕人提供教育、培訓和工作機會；再者，通過流
行音樂教育，將原為「非生產性」的文化工作者（尤其是青少
年）轉化為對創意經濟的貢獻者；最後，發展出一種促進青年
文化發展的參與模式。

　　誠如焦點小組其中一位受訪者強調，流行音樂教育應「着
重兩方面，就是『青訓』和『到地』」。此話可說簡明地概括了
有關政策啟示的重點。已故香港流行曲教父黃霑在其博士論文
明確指出：「90年代初期，香港流行樂壇，已然出現疲態……
隱伏在繁榮現象之下的種種不利因素，亦越積越強，到香港經
濟由強轉弱，馬上兵敗如山倒，唱片市場潰不成軍……過去
十多年的興旺，令香港樂壇形成了一大堆劣習。在營利年年上
升的時候，不思改進，一旦四面楚歌，完全手足無措。」（黃霑
2003）誠如著名音樂人嚴勵行在訪問中指出，香港流行音樂有
很多內在問題，下滑趨勢不易改變：「我覺得有點難。香港樂
壇已被玩爛，這十多年已完全沒戲。試想八、九十年代，香港

歌手出國表演一點也不失禮，現在就真的不敢恭維。結果你要
fix 好這件事，才可以向外推廣，最終只會變成用錢請外國人
來辦活動。」香港流行音樂的影響力早已今非昔比，若不從根
本面對問題，從基層培育新晉音樂人以至樂迷，由下而上令樂
壇多元化，單單從上層打造國際化品牌，恐怕只會淪為空談。
當然，流行音樂教育不可能瞬間改變這個局面，但起碼在跨代
傳承方面有積極意義，能讓香港流行音樂固本培元。

引用書目

Arthur, Andy. 2007. "Inverting the Pyramid – Investing in Our Creative Music Makers," Retrieved from: http://mcakb.wordpress.com/context/creative-industries/

Bennett, Andy. 2000. *Popular Music and Youth Culture: Music, Identity and Place*. Basingstoke and New York: Palgrave Macmillan.

----. 2002. "Researching Youth Culture and Popular Music: A Methodological Critique," *The British Journal of Sociology* 53(3): 451-466.

Centre for Cultural Policy Research. 2003. *Baseline Study on Hong Kong's Creative Industries*. HK: Central Policy Unit of the Hong Kong.

----. 2005. *A Study on Creativity Index*. Hong Kong: Home Affairs Bureau.

----. 2006. *Study on the Relationship between Hong Kong Cultural & Creative Industries and the Pearl River Delta*. HK: Central Policy Unit.

Christenson, Peter and Donald Roberts. 1998. *It's Not Only Rock and Roll: Popular Music in the Lives of Adolescents*. Cresskill: Hampton Press.

Chu, Yiu-Wai. 2009. "Can Cantopop Industry be Creative?" Wong Wang-chi et. al. eds., *Chinese Culture: Transmission and Transformation*, Hong Kong: Chinese University Press, 443-475.

----. 2017. *Hong Kong Cantopop: A Concise History*. Hong Kong: Hong Kong University Press.

Clements, Ann ed. 2010. *Alternative Approaches in Music Education: Case Studies from the Field*. Lanham: R&L Education.

Cloonan, Martin. 2007. *Popular Music and the State in the UK: Culture, Trade or Industry?* Aldershot & Burlington: Ashgate.

Coe, Neil, Philip Kelly and Henry Yeung. 2007. *Economic Geography: A Contemporary Introduction.* Malden: Blackwell.

Cohen, Sara. 1991. *Rock Culture in Liverpool: Popular Music in the Making.* Oxford: Clarendon Press.

----. 2007. *Decline, Renewal and the City in Popular Music Culture: Beyond the Beatles.* Aldershot: Ashgate.

Council on Communications and Media. 2009. "Impact of Music, Music Lyrics, and Music Videos on Children and Youth," *Pediatrics* 124(5): 1488-1494.

Finnegan, Ruth. 1989. *The Hidden Musicians: Music-Making in an English Town.* Cambridge: Cambridge University Press.

Fitzpatrick-Harnish, Kate. 2015. *Urban Music Education: A Practical Guide for Teachers.* New York: Oxford University Press, 2015.

Green, Lucy. 2008. *Music, Informal Learning and the School: A New Classroom Pedagogy.* Aldershot & Burlington: Ashgate.

Green, Lucy ed. 2011. *Learning, Teaching, and Musical Identity: Voices across Cultures.* Bloomington: Indiana University Press.

Hesmondhalgh, David. 2002. *The Cultural Industries.* London: Sage.

Ho, Wai-Chung. 2017. *Popular Music, Cultural Politics and Music Education in China.* Abingdon and New York: Routledge.

International Intelligence on Culture. 2005. *Hong Kong Arts & Cultural Indicators.* Hong Kong: Arts Development Council.

Laughey, Dan. 2006. *Music and Youth Culture.* Edinburgh: Edinburgh University Press.

Law, Wing-Wah and Ho, Wai-Chung. 2015. "Popular Music and School Music Education," *International Journal of Music Education* 33(3): 304-323.

Lewis, Justin & Toby Miller eds. 2003. *Critical Cultural Policy Studies: A Reader.* Oxford: Blackwell.

Luk, Thomas Yun-tong. 2000. "Post-colonial Cultural Policy in Hong Kong," *Media International Australia: Culture and Policy* 94: 147-155.

Moir, Zack, et. al. eds. 2019. *The Bloomsbury Handbook of Popular Music Education: Perspectives and Practices.* London: Bloomsbury Academic.

Ooi, Vicki. 1995. "The Best Cultural Policy Is No Cultural Policy: Cultural Policy in Hong Kong," *The European Journal of Cultural Policy* 1(2): 273-287.

Pratt, Andy. 2004. "The Cultural Economy: A Call for Spatialized 'Production of Culture' Perspectives," *International Journal of Cultural Studies* 7(1): 117-128.

----. 2005. "Cultural Industries and Public Policy," *International Journal of Cultural Policy* 11(1): 31-44.

Pratt, Andy & Paul Jeffcutt eds. 2009. *Creativity, Innovation and the Cultural Economy*. London: Routledge.

Pu, Shi. 2015. "A Preliminary Study on Pop Music Teaching in Colleges and Universities," 2015 International Conference on Education Technology, Management and Humanities Science, https://doi.org/10.2991/etmhs-15.2015.170.

Rodriguez, Carlos Xavier ed. 2004. *Bridging the Gap: Popular Music and Music Education*. Reston: The National Association for Music Education.

Scott, Allen. 2000. *The Cultural Economy of Cities*. London: Sage.

Shank, Barry. 1994. *Dissonant Identities: The Rock 'n' Roll Scene in Austin, Texas*. London: Wesleyan University Press.

Smith, Gareth Dylan, et. al. eds. 2017. *The Routledge Research Companion to Popular Music Education*. Abingdon and New York: Routledge.

Tagg, Philip.（1966, foreword 2001）. "Popular Music as a Possible Medium in Secondary Education," 檢自："https://tagg.org/articles/xpdfs/mcr1966.pdf; 最後瀏覽日期：2022年5月25日。

朱耀偉。2001。《音樂敢言：香港「中文歌運動」研究》。香港：匯智出版。

----。2004。《音樂敢言之二： 香港「原創歌運動」 研究》。 香港：Bestever。

----。2016。〈香港文化創意產業再思：以流行音樂為例〉。《二十一世紀》雙月刊第153期（2016年2月）。香港：香港中文大學中國文化研究所。頁95-109。

何東洪。2005。《台灣音樂展演產業之問題研究報告》。台北：行政院青年輔導委員會委託研究報告。

香港大學文化政策研究中心。2003。《香港特別行政區政府中央政策組委託顧問研究：香港創意產業基線研究》。檢自：https://www.createhk.gov.hk/sc/link/files/baseline_study.pdf

黃霑。2003。《粵語流行曲的發展與興衰：香港流行音樂研究（1949-1997）》。香港：香港大學亞洲研究中心及社會學系博士論文。

1

周耀輝

受 訪 者：周耀輝（填詞人、香港浸會大學文學院人文及創作
系教授、歌詞創作班導師）

訪問日期：2021年8月23日

訪問形式：面談

研究員：作為高度參與香港流行音樂工業的填詞人，在院校
又有講授歌詞班逾十年的經驗，同時在坊間亦主催
以不同群眾為目標的活動，你在文化上的影響力遍
及不同層面的受眾。或許先從歌詞班講起，開始時
為何有這個構思，當時規模如何？

周耀輝：2011年，我從荷蘭返港，受聘於香港浸會大學
Humanities Programme，就是後來的Department
of Humanities and Creative Writing。當時浸會大
學的Humanities課程主任朱耀偉教授，問我有沒
有興趣在正規本科課程中開歌詞班。其實我一直以
來都收到一些邀請，請我去教歌詞班，但主要都是
由商業機構營運，譬如坊間音樂學院一類。亦由於
商業性質，我不大有信心在這種氛圍下做這件事，
我能夠教甚麼呢？在這類音樂教育中，估計參加者

往往想通過付費報名上課……譬如歌詞班，他們可能期望之後除了學懂填詞技能，又可透過這個網絡「入行」（進入香港流行音樂工業）。對我來說，這都不是我的初衷。第一，我不認為上完十多次課堂，他們就立即學會填詞；第二，我亦有一點懷疑……「入行」是否我應該去鼓勵，或可以造就的一件事呢？但當朱耀偉在浸大這個 context 邀請我開班，我覺得十分恰如其分。一名本科生要念百多個 credits，在百多個 credits 中，有三個 credits，即是一個學期中的一個 course 來體驗（歌詞）創作……那我覺得同學願意報讀的話，他的期望值應該知道大概如何。其次，更重要的是學習歌詞創作……籠統來說是學習創作，應該跟一個人學做人、學習思考、開始明白自己在世界中的位置等等，息息相關。在念大學的四年間，念一些與創作、歌詞寫作有關的課程，我覺得很不錯，於是就答應了這件事。

研究員： 你講授浸大歌詞班至今已逾十年。如首個學期結業展演，同學發表階段性作品，當年我來看的時候，有小冊子刊登了他們的歌詞習作，特別記得個別同學師承你的某一些創作特點，例如拆字，將對錯的「錯」拆成「金昔」，引伸出一首全新作品。這十分有趣，他們從你身上學習，再將自己潛能發揮出來。這漫長的十年，歌詞班整件事對你來說，有沒有期望落差呢？還是充滿驚喜呢？

周耀輝：正如剛才所說，我期望不是十三個星期、每星期三個小時後，同學馬上懂得寫歌詞。這從來不是我的期望。不過當然希望他們會因此對文字多點敏銳，對歌詞創作多點興趣和了解。更重要的是，對於生活多些敏銳，其他就是 bonus。過程中，我覺得十分有驚喜，本來沒期望他們在歌詞班很有得着。只是單純地認為，如果你從事創作不可能不思考生活。由 day 1 已很鼓勵，甚至逼迫他們一定要將生活中的感知拿出來，大家去交流、審視。原來這樣的邀請，對於很多同學來說，會引發很深刻的感受，學期中我得到的 feedback 是，他們覺得大學教育或大學生活應該是這樣。他們在念大學，但大部分時間還是好像在上中學，上課、聽書、抄 notes、考試、做 assignment。歌詞班卻是一個大家坐下來交流生命的平台，籠統來說即是學做人。這對我來說絕對是驚喜。另外，原來十年真的能培育出人才，他們有發表、繼續在文創界發表歌詞創作。開始時我說開歌詞班的初衷，並不是要幫助學生「入行」，原來真有人因此進入香港流行音樂工業，都是意料之外。

研究員：個別「入行」的朋友，或許稍後時間再討論。歌詞班十年，假設一學年三十名學生報讀，歌詞班學生的基數便有三百人，坊間亦有所謂「浸大詞派」。你有沒有想過歌詞班會造就一股創作潮流，或者歌詞門派風格呢？

周耀輝：沒有啊，完全沒有。開始歌詞班的時候，沒想過居然可以持續達十年之久，接下來的新學年已是第十一屆（按：2021年9月）。甚至我回香港當老師，也只設想先做一兩年，沒有長遠的計劃，從來沒有大野心或期望。有趣的是，歌詞班的一切，彷彿自己有生命，不住衍生各種事情。

研究員：歌詞班的可持續發展，是否因為歌詞班在各方面都啟發了學生？例如你讓他們聽demo音樂，從day 0開始感受香港流行音樂工業生產過程，最後甚至有發表機會⋯⋯。

周耀輝：我想問學生會更確切些。估計全部都有，又或許正如開始所說，歌詞班讓他們感受到一種非常活生生的大學教育，甚至他們覺得教育應該是這樣的，大家把自己生命中的一切拿出來，包括同學的所有經歷，投入去學，既學做人又創作。另外，報讀歌詞班的大多對音樂、寫字、寫歌詞有興趣，真正上課時候，大家一起去做。試想像一下，原來這個世界突然有三十人和老師一樣志同道合，每星期起碼三小時，大家一起玩，那種樂趣⋯⋯。我想大家都知道念書是如何艱苦，但歌詞班的同學，給我的回應都是「好想上堂」，這十分難得。別說歌詞班，任何一種愛好聚合到一群志同道合的人，一起創作，已是難能可貴。

另外，我們有請guest，不論幕後幕前，這也是很難

得的機會，例如帶他們去studio。當疫情許可或未有疫情時，有時我們租車，像秋季旅行般一起到Carl叔叔（王雙駿）的studio參觀。有次他的studio不大方便，剛巧他在忙RubberBand的麥花臣concert，那我們就去麥花臣看rehearsal、訪問。Carl休息時，我們就坐在麥花臣場地地上，觀賞rehearsal；Carl就坐下來，我們一起聽他分享，我想這都是不容易有的學習經驗。

學期末的結業演出，更多的是我想像不到的impact。最初只是很簡單發起一件事。第一屆歌詞班，同學最終要做一些作品，不知為何我老早已有這想法，或許與處身流行音樂工業有關。把original demo給同學寫，然後他們陸陸續續交功課，醞釀這件事時，我就強烈感到，最終只得我看到這一批學生作品，是否太可惜呢？不如搞個展演吧，showcase同學作品。大家都很開心，一呼百應，就安排在AC Hall發表。

研究員：第一年在浸大新校圓形廣場唱歌，我有來看啊。

周耀輝：是，第一年分兩部分，一部分在浸大學生宿舍外面表演，一部分就在Backstage。就這樣開始了，接着有人嘗試接洽AC Hall，於是越搞越有規模，或者慢慢成為一種傳統，一開始很organic。由第一次我跟同學說，我有這樣的想法，但由你們執行，concert一定是bottom up，你們親手去做。當然我心裏亦在

想，做concert一定在semester完結後，學生完成功課、GPA已經出來，大家才有時間投入心力。如果他們不參與，我一個人辦不了啊，他們technically已經不再是我班上的學生，亦完全不需要理會我。

因此一開始我就說好，你們要負責做這件事啊。我真的覺得對他們來說是一個有趣、creative、organization的process，如何一起搞個event，到了現在大家都在沿用這模式，即是每一次學期開始，就有集體投票，做展演還是不做，以大多數意願為依歸，齊上齊落。大部分同學都願意做，幾個星期後就成立一個籌委會，籌委會大概由三分一學生負責，十人左右，全自願性質。他們才會比較着力帶動整件事，包括主題構思、執行一切。總之與concert有關的所有事務，這個工作小組／籌委會就會肩負任務，直至真正的演出完結為止。

研究員：結業演出通常都在二月發生。

周耀輝：要視乎歌詞班是否在第一個學期（每年九月）開班，大部分情況都是如此。AC Hall近千觀眾的一個演出，對很多同學來說，是印象非常深刻的事，同學又會請家人朋友來看，有的自己不唱、找朋友來唱。上台唱歌本身也是一件事，可以在近千觀眾面前表演。我想這是歌詞班給他們深刻印象的原因。

研究員：學生參與感很強⋯⋯。作為觀眾，我也看了多年歌詞班結業演出。

周耀輝： 那是很有趣的，歌詞創作是選修科，同學來自不同學系、學院。他們……尤其是展演的搞手，往往會成為好朋友，就是畢業了感情也很好，有的甚至與自己本系的同學也沒這般親密和熟絡。但在歌詞班，因為有很多交流，包括作品與作品以外的交流，又有活動來建立社群。我覺得所有事情是與創作這件事同時發生的。

研究員： 剛剛提到結業表演是一次形式上、儀式上或情感上的終章。那你run歌詞班的時候，除了要投票、選班代表外，是否需要講解一下流行音樂的類別、創作流程的運作？

周耀輝： 運作方面有啊。不過相對簡單，有時候會邀請音樂監製一起和同學分享……他們會剖析行業的運作要求。但相對來說較少，因為班上以創作和創意為主，並不特別想鋪排學生「入行」……。其中一個好處就是，有的同學有心發表，或者有機會真的「入行」。譬如歌詞班演出之後，被邀請去寫demo詞，或者寫正式歌詞，那他們就能知道事情如何發展，不過一切都十分籠統。平時上課都在聊實在的創作知識，運作部分大都聽過便忘記。一旦獲得邀請，之後就會問我：「耀輝，有label邀請我簽約啊，怎麼辦呀？」我就說我老早跟你說過啦，版權那些如何如何。由此可見，大都不會記得實務事宜。

研究員： 連版權問題都要一早提及？

周耀輝：課程中間會提及。譬如我自己作為填詞人，或大家將來做填詞人、發表作品的話，有甚麼實實在在的事情要注意。

研究員：歌詞班不斷要交創作成果，又有結業演出。在這十年間，有沒有考慮用別的方法評核成績？即是有沒有別的習作去衡量他們的成績，除了創作歌詞之外？

周耀輝：在歌詞創作以外，他們要做創意練習，還有group presentation。大概是這樣，評核一環是大學要求，最終需要有個分數。創作其實很難評核，即使有也是一己的主觀評核，而且創作應該是各有各好，我不認為應該要分等級，不過體制之下沒法子，我也有坦誠將這個看法與同學分享。

研究員：創作作為功課當然是很好的。創作班同學可能需要外出觀摩，包括最終成品在舞台歌手的演繹中如何呈現，或者流行音樂工業從業員要考慮甚麼客觀創作因素……。譬如王樂儀，她進入行業後也成了一個品牌。

周耀輝：是的，但歌詞班並不是完全是「入行」預備班。相對來說，行業運作我有介紹，或者作為一個對歌詞創作有興趣的人，都應該略知一二。是否要很深刻、很具體讓同學知道一切，又未必然。有一天他們真正進入流行音樂工業……譬如王樂儀，我們及後有

繼續溝通。如果他們真的在工作上遇到具體問題，不妨再問我，屆時再跟他們交流也不遲。

研究員：除大學的歌詞創作課程外，你在香港社會、文化各個面向都有很多想法，譬如「一個人一首歌」社企計劃和「埋班作樂」音樂創作及製作人才培育計劃，甚至在政府 funding 支持下去做一些關於性的 workshop。當中的思維是怎樣的呢？是否針對不同年齡層的受眾去 run 一些不同 programme，令歌詞創作班的思路可以有多些可能性呢？

周耀輝：構思「一個人一首歌」時，想法與歌詞班沒有直接關係。我自己不是從歌詞班出發去設計整件事，亦非從音樂教育這個角度思考。最初與馮穎琪聊，我們從事流行音樂創作已有這麼長時間，我們對現有的音樂工業模式有一些想法，也有一點點貪心，想試試不同方法去做，包括財政資源上。以往通常由唱片公司發起一首歌或一張唱片的創作，如果我們在公司以外找到 funding，又會如何呢？其次，就是一直以來唱片行業，是圍繞 artists 寫歌，那我們會不會為一些普通人寫歌呢？於是就出現了「一個人一首歌」的意念。

簡單來說，就是我們相信每個人都值得有一首歌。但這個 idea 是不會得到商業 label 投資。相對地，如果放在社區，價值就容易被了解，於是我們便向有機會支持的主辦方查詢，例如大館（賽馬會）、「創意

香港」或康文署。Funding的走向是基於我們想為普通人寫歌，但我和馮穎琪兩個人做不了那麼多。例如大館project，十位長者，不可能只由我們兩個人寫十首歌。而且我們要寫普通人，整個計劃又是我們兩個流行音樂從業員來創作？那不如試試招募有興趣的朋友參與吧。逐漸地，音樂教育、培育創作的元素就同步出現。最早帶起整件事的意念是「一個人一首歌」。我們想找多些年青朋友，招募時真的很多人有興趣，寫歌詞、拍MV等等，後來不同年齡、階層都有，又有不同程度的所謂「入行」，有的已發表作品或在做一些（音樂）創作，有的完全沒試過，然後我們再向CreateHK申請資源。CreateHK清晰地想培育創意人才⋯⋯或者說想激活香港創意行業，因此清晰地用「音樂培育」的元素申請CreateHK，那就出現了「埋班作樂」。

研究員：很多ideas都是一面運作一面爆發出來，開始時未必有具體針對性，要教育不同年齡層的受眾或接收者，甚至整個構思也不是太serious。我個人經驗就是教課或主持講座，介紹香港歌詞或者流行曲發展等等，很多同學和聽眾，有時會回應說，如果基礎教育很早有這方面的課堂就好了，為何要大學Year 3才有機會接觸呢。你教授歌詞班多年，在社會層面也主催很多活動，接觸那麼多朋友，有沒有類似的feedback？

周耀輝：如果是「歌詞班」……我原沒甚麼特別想法，不過或可用中國傳統的價值觀來說，歌詞班彷彿做齊了「德、智、體、群、美」的教育。群育，即是剛才談過的社群關係；美育，關於歌詞的美學等等。我覺得這種培育，應該是一直都要有的。

研究員：即是不應到了五十歲時，才從社企中接觸到如何創作？

周耀輝：我相信很多老師都在做創意教育工作，不過如何體制化地做，我也不大了解。是否可以在中、小學開始已經有「歌詞班」？我也不知道。當然你問我，我會很有興趣，我亦一直在思考歌詞班模式能否在中學試行，試行的意思是未必正式進入課程，否則會牽涉很多問題。剛巧我是一名填詞人，然而我不是以一名詞人的身份進入教育體制，我是以一個博士、學者身份。我在為浸大工作的環境是 Humanities Programme，而非音樂系。我絕大部分教授的課堂，都與音樂無關，亦與歌詞創作無關。那我以學者身份進入教育體制，再借用詞人背景去教創作，才令整件事發生。那中學會如何呢？真的很難啊，如果作為一個正式計分數的 course。歌詞創作無 DSE（作為誘因），那你叫學生念甚麼呢，如果作為課外的學習，我很有興趣知道，如果真的搞一個這樣的課程會怎樣。我稍稍察覺到有許多中學生很有興趣，但我不能量化人數，至少真的有人有興趣。其中一所

中學就是我母校英華書院，因為認識我的緣故，就請我去交流、分享關於寫歌詞的種種。如果英華能有，我不覺得其他學校會沒有，或者總是可以有。最近我亦替藝發局「校園藝術大使計劃」，與中學生做過分享。我想流行歌曲大家都知道一二，很少人的成長可以完全與流行曲脫節，不管如何都會接觸到，選聽甚麼歌曲另計。所以這個genre與青少年很接近，還有就是近年香港粵語流行歌曲越來越受重視，重新返回很多年輕人的生活中。我有個小小的假設，應有不少年青人會想做（流行音樂），如果有一些有經驗的人去帶領，或許正如我剛才所說，他們現在大部分時間都在做功課，交功課，完成就……講比較純粹的創作，是比較單一的。如果我們想下一代有「德、智、體、群、美」，可能到最後大家要合作搞一些活動，例如concert啊、聯校啊，可以嗎？

研究員：香港的基礎教育中有音樂課、藝術課、體育課，但是比較少有學生因為中小學的音樂課、藝術課、體育課而對這些範疇產生興趣……

周耀輝：為甚麼我覺得「五育」是有趣呢？尤其是群育，我不知道德育的意思，假如我們對於自己的生命、生活、生存是認真的話，這就是德育的話……我覺得教創作、教歌詞、加上最終的展演concert，教創作不單是教手藝，不是教技巧，而是一些很基本的人

生態度，不是指一個人坐下來如何寫起一份歌詞，不是這樣一回事，而是大於這樣的一件事，對於參與者的震撼才會更大。

研究員：有時回想我為何會從事香港流行歌曲研究，一切源於學生時代很幸運遇到朱耀偉教授，由研究助理做起，鑽研時間越長，想做的就越多。問題是對於下一代，不應該看他們的運氣，而是應該有一個渠道，在他們很有創意的年齡，例如中小學、還有很多可能性的時候，開拓這方面的想像力。所謂常識，不單單在講授維多利亞港水深港闊、香港華洋雜處……而是讓他們知道藝術是甚麼、音樂是甚麼、體育是甚麼。

周耀輝：除此之外，我依然想強調，最好有一件事可以令一群人聚在一起，然後有創作或其他成品回饋世界。我們辦歌詞班、演出，尤其最近幾年，已經不是純創作，他們有特定要表達的主題。譬如去年是我回港（教書）十年，學生便以「老師」為主題，找到三十多位老師，他們不一定是正規學校裏的老師，總之是各種意義上的老師便可以了。由採訪到創作，然後將那首歌獻給在香港從事教學的人。大家一起去做一件事，學習與人相處、待人處事，而且與社區有連結。我個人認為類似的學習愈早愈好。

「一個人一首歌」也是這樣，雖然沒有最終結業演出，通常同組的創作者就會負責曲詞編連同拍MV

或短片。參加者會 group 成一組，一組人負責一首歌。一組人由陌生人開始，慢慢磨合，資源上是 CreateHK 資助。「埋班作樂」就是想重啟「埋班」的概念，希望 sustainable 一些。即是你訓練一個人出來，他是獨立個體，懂得很多，當然可能已足夠，但有時候也會並不足夠，最好有一些精神、工作夥伴，大家一起有商有量，有哭有笑，可以相伴走得遠一點。另外，就是很具體的工作夥伴，譬如我寫歌，認識一個寫歌詞的人，他們是不是可以繼續合作下去，多寫一些 demo 出來。你知道現在的 demo 通常要連 demo 詞一起出現，我有時會遇到年輕人說：「我很想多做些音樂，可是我只會寫歌，不懂寫歌詞，亦不會唱。」那他如何做 demo 呢，當然可以做純音樂 demo，可是卻不是太常見。如果是這樣的情況，這個主創人如何認識能互相成全這件事的人呢？透過這些活動，他便開始認識好幾個夥伴，成功「埋班」。

研究員：即是有個平台讓他們能夠「埋班」。

周耀輝：是。即是我覺得需要有一個這樣的機制，令喜歡音樂的人不是單獨地去探尋自己的路。

研究員：之前提到，你在不同平台接觸到不同的受眾、學生、學員、年青朋友、中年朋友，可否描述一下他們與流行音樂的關係？

周耀輝：很喜歡（流行音樂）。（喜歡的音樂類型）很多元。

研究員：甚麼種類都有？有沒有傾向聽K-pop或冰島音樂？

周耀輝：甚麼島都有。（笑）

研究員：昨天訪問「埋班作樂」學員，我問他們的音樂愛好。他們有的從海外讀書再回流香港，然後想做音樂，但進入不了流行音樂行業。他說從前沒那麼注意廣東歌。之後參加了「埋班作樂」，認識了一些音樂製作人，於是重新聽廣東歌，亦將他們在別的地方學到的東西，contribute到香港樂壇。

周耀輝：所以我覺得（情況）很駁雜。

研究員：普羅大眾對於流行音樂的看法，可能依然停留在「四大天王」、「偶像」。會不會更需要教育工作者多做一些教育工作，令大家重新發現流行音樂？

周耀輝：這是對普羅大眾的所謂音樂教育。我覺得不是完全不需要。

研究員：不必刻意去做？

周耀輝：當我們在談資源分配而資源有限的話，那我寧願多做一些活動給對音樂十分有興趣的人。對沒有興趣的人事倍功半。當然原則上最好一網打盡。

研究員：嚴格來說，香港沒有文化政策，但有撥款政策，譬如CreateHK資助「文藝復興基金會」搞「搶耳音樂節」、「搶耳音樂博覽」、西九會協辦Clockenflap、康文署在新視野藝術節搞北歐音樂會等等。從政策來

說，如果政府有很多資源，又有心推動流行音樂，你覺得如何能夠更好地推動香港流行音樂發展？或者使之成為一個更好的產業，像南韓般成功。

周耀輝： 我不知道啊，我不是從事這方面的研究，估計一定有人懂得更多。我感到先要在教育框架中做好，意思是讓多些小朋友從小就有個開始。狹窄點來說，就是對於流行音樂有興趣，闊一點就是對音樂有興趣，再闊一點點就是對文化有興趣。無論作為創作人或觀眾去參與（流行音樂），他們對此有興趣，社會才會健康地擁護這些文化創作。教育框架本身很重要。另外，我真的有點無從入手之感。意思是香港的資本主義枷鎖好強，強到很多人都沒時間，他們該如何做？到了某個年齡，有人還停留在「四大天王」年代，那是因為他們年青時有聽歌，你問問身邊的人，不少超過三十歲就不再聽新歌。這不是必然的惰性，只是生活逼人，又可以如何呢？這個又能怎樣改變？如何能改變資本主義架構，令他們少點工作賺錢，但又可以有生活保障，有資源買演唱會門票及唱片？這是要從根柢去改善生活才能達致的。但我依然覺得在現有教育框架下，希望可以做到一些事情。

我覺得資助政策不錯，可以有多些資源投放入去創作，就是給予參與者多些自主權。無論我或馮穎琪這些從事香港流行音樂多年的業內人士，包括趙增

熹，我們已經做了頗長的一段時間，又想多做一些
音樂培育工作，那你就提供資源，交給我們主理。
其次，就是直接幫助真正做創作的人，例如「創意香
港」有「首部劇情片計劃」(資助)，為何音樂沒有呢？

研究員：「首張唱片計劃」(資助)？

周耀輝：沒錯。或者「首個演唱會」(資助計劃)、「首個show」
(資助計劃)……。

研究員：「首個創作發表會」(資助計劃)。

周耀輝：是啊。我覺得這種資助，立即聚合到很多真正在音
樂範疇中努力的人，讓他們有機會一手一腳去做。
有時候我覺得資助本身很efficient，容易tag到音樂創
作人的視野和專長。相比起所謂文化政策更加……
不一定是更加好，可能是更有火花。可能我不是一
個政策人，想不到有何文化政策可以搞。

研究員：有三位嘉賓回答過這個問題。有趣的是，有一位就
說政府提供資源即可，甚麼都別管，總之就支持喜
歡做音樂的人。另一位就說，首先政策上要放寬，
譬如搞音樂節，外國樂隊來港不用隔離，提供政策
優惠。又有朋友說提供場地資助就很好了，讓音樂
人可以使用某一場地，你們這個音樂單位可以在場
地中任意玩你喜歡的音樂。

周耀輝：這都是不同形式的資助。我不敢說現有政策沒有觸
及，不過我認識的不多，據我所知，現有的資助計

劃有一定作用。在香港這個範疇之中，終究是一種政府思維，究竟一群負責財政資源調配的人，能否確認音樂產業正在貢獻香港社會？這種貢獻可以是經濟上，有的不單純講經濟，例如快樂、人文素質，你如何計算呢？甚至有的貢獻不那麼直接，例如將香港建立為「音樂之都」，帶來的旅遊收益未必直接計算在流行音樂名下。看你怎樣看音樂與社會的關係。

我記得有一次……大概是「文藝復興（基金會）」搞一個討論會，在港大。在座有一位來自德國柏林的政府官員，做過很多關於音樂的計劃。他第一樣跟我們說的就是，你們全是做音樂的人、喜歡音樂，首先不要覺得一定要央求政府提供資源，反而要大大聲跟政府說：「我們給這個城市貢獻了許多，只不過外界沒有把這些效益歸功於流行音樂。」有時計法不是太公道的時候，如果政府能確認這個行業有種種貢獻的話，不單是錢，錢只是其中之一的（經濟）貢獻；當你還有很多貢獻的時候，大家就可以 recognize，然後去幫助他們（音樂人）。

研究員：你的說法帶我們到了最後也最重要的一個問題。就是歐美及亞洲很多城市，都有很多以音樂或音樂節作為城市品牌，例如利物浦市，很多人朝聖般重訪 Beatles 所有的足跡；日本富士搖滾音樂節，亦吸引不少音樂愛好者，這都是一個個城市品牌。世界上不

是每個城市都有電影工業或流行音樂工業，現在最重要的問題是，你認為香港在文化、教育、資助、場地上，如何能幫助香港流行音樂工業「彈起」，或者有健康發展的可能？天馬行空都可以。

周耀輝：那就有很多可能性。簡單如所有政府場地都播放香港原創音樂，是最基本的。

研究員：這是政府可以控制的啊。

周耀輝：是啊。譬如你現在去康文署場地，我想是由藝團決定播甚麼音樂，如果你鼓勵香港原創音樂，就可以全部場地都播放香港原創音樂。

研究員：總之在政府轄下場地，就這樣實行。

周耀輝：另外，提供更多地方，盡量放寬給大眾吧，busking或演出也好，或者你所説的場地伙伴，有的可以讓音樂家、做音樂的人在那裏駐留，例如一棟棄置了的學校、工業大廈，然後他們齊心合力去創作一些音樂作品或表演。可能性實在太多，甚麼都可以做。最要緊的是找到一群有心人去構思和創作，問題是所謂政治意志，想不想做這件事。

研究員：即是引導整件事，向某個方向發生。

周耀輝：如果政治意志確認某些團體、事情值得幫忙的時候，相信很多人都願意繼續給予意見、繼續去做。

研究員：你在「文藝復興基金會」參與很多類似討論，有沒有

　　一些想法是你一直覺得可行，但一直未能發生？

周耀輝：有的。不過都忘了（笑）。實現不到就不要記住好了。

研究員：訪問柴子文的時候，他說過觀塘很多空置工廈，（政府）可以承包一棟，底層做livehouse，上面做studio，給使用者三年時間慢慢創作。

周耀輝：那就是富德樓的再生無限版，或者音樂版。一個地方以低價租予音樂人，直至他們可以自立。其實，不一定只關顧音樂人，可以有動漫人、電影人、設計師，總之多元化。「住」在香港是最大的困難，資本主義之下，人人謀生都十分艱苦。從這個面向去思考有甚麼可以幫助做文創的年輕人，生存到的同時又可以繼續發展文創事業。

研究員：富德樓是垂直藝術村，聚合了很多藝術家、文化人。

周耀輝：香港有很多這樣的建築物，例如荒廢了的工廈或者棄置學校。

研究員：香港人口下降，應該還有很多這樣的空間。

周耀輝：是啊。事在人為，你看中環街市活化，全部可以變成與音樂有關。譬如牛棚變成藝術村，中環街市能否變成音樂村呢？絕對可以啊，你要有一些人去思考和策劃。一方面就是如何幫助年輕人活得容易一些，又可以創作。另一方面，我常常覺得需要去思考，要讓大家覺得音樂是無處不在，存在於生活當

中。之前經常乘搭航班的時候，老覺得機場應該有個 busking 的地方。旅客到埗，馬上就會感覺到香港人，尤其年輕人，正在做音樂。那就有「音樂之都」的感覺了，你明白嗎？

研究員：機場曾經設有這些。疫情之前，每年暑假會有不同 art form 在機場表演，如音樂、戲劇。不是恆常，只是每年暑假才有。

周耀輝：不知是哪類型的音樂呢？

研究員：真的是由 professional 音樂人來做。即是做 jazz，例如 Angelita 唱 jazz。

周耀輝：我的論點是，這不是要 showcase 香港作為一個「藝術之都」，而是我們的音樂，要做一些 original 的 Cantopop……。

研究員：當年的機場表演有不同類型音樂，例如：jazz、orchestration 等。我想你的意思是，整個活動的推動的焦點，放在 Cantopop？

周耀輝：如果整個思維就是要將香港打造成「藝術之都」，自然是最好甚麼都有。但若推動的是本土音樂，或許是我偏心啦，「藝術之都」是沒問題的，不過如果太駁雜，觀眾可能難以感受你到底想推動甚麼。如果我們專注於推介香港原創音樂，而且不是一年只做兩次，而是無時無刻在做，整件事是 open 的，投標或者抽籤……。譬如機鐵沿線一直都有人 busking，

都有音樂。另外，我忘了是曼徹斯特還是利物浦，當地有個博物館，有一個透明 studio，在博物館當中，我記不清具體運作，反正是 band 可以租用，用這個 studio 或 band 房創作、表演。博物館的觀眾，一入場就會見到年輕人在玩音樂，雖然聽不到聲音。有時候又會搞 live show，直送到該城市的電台播放。這就是我說的，能否讓大家感覺到音樂無處不在。我們要用這個思維去 curate。

研究員： 你在歐洲多個城市都生活過，尤其是荷蘭居住時間較長，他們是如何處理藝術與人的關係呢？從小就有很好的藝術教育，還是提供很多資助予有志於創作的年青人？

周耀輝： 我也不大清楚。籠統來說，他們十分鼓勵小朋友參與各種文化藝術活動。例如我自己接觸得到的就是博物館，基本上在博物館總會見到小朋友。近年疫情，比較多的是看到荷蘭整個文創界一起爭取政策上的資助。因為到了某一個地步，荷蘭政府停掉對文化從業員的援助金，文創界特別受影響，於是集體去 lobby 延長資助。這就是荷蘭文化藝術界、文創界，有着這樣的業界團結感覺。

研究員： 那希望日後香港（政府）在政策上，多多支持文化藝術。多謝耀輝。

2

黃志淙

受 訪 者：黃志淙（香港大學「通識教育」前總策劃、電台
　　　　　DJ、資深音樂文化教育人）

訪問日期：2021年8月23日

訪問形式：面談

研究員：志淙可否為我們介紹一下，你在香港大學工作、發
　　　　　展通識教育的歷程？

黃志淙：我在香港大學剛好全職工作十年。1999年接受周偉
　　　　　立博士邀請加入之前，已認識數學系陳載澧教授。
　　　　　他除了在這裏任教，也是一位劇場發燒友。我亦接
　　　　　到當年王賡武校長的邀請，於1995年開始參與通識
　　　　　課程。現在（2021年）已是第二十六年參與港大通
　　　　　識教育。1998、99年第一次主講課程，任教的意思
　　　　　是有十三個禮拜給你做甚麼都可以。幾次之後覺得
　　　　　很好玩。有幾個原因：第一是港大通識教育屬非學
　　　　　分課程（不計學分），參與的學生都是真心對文化、
　　　　　音樂感興趣。一個課程有十三堂課，還有兩個音樂
　　　　　會。我的學生開心，我又開心。譬如在開心公園（中
　　　　　山廣場）、月明泉，警察都查過我的身份證無數次。

最難忘的一次是在SARS期間，封校前跟林一峰、
Joey Tang討論在演唱時脫掉口罩，唱完才戴回，接
着晚上就封校了。真的好難忘啊。

研究員：　即是很早已經歷過口罩時代。

黃志淙：　2003年啦……。凡此種種的原因，加上題材由我決
定，例如1999年的「天王之後還有MP3」、2000年的
「新文化與高科技」和「香港流行音樂三十年」、2001
年的「尋找音樂摯愛」、2002年的「新媒體、新文化
及流行樂」、2004年的「Revolution of Pop Music」和
2005年的霑叔（黃霑）系列。這個系列原是初來乍
到時參與的大系列一部分，陣容相當鼎盛，包括霑
叔、張學友、葉世榮和恭碩良。2005年，黃霑去世
後與吳俊雄博士完成初次的「黃霑書房」展覽，就覺
得應該在通識教育延伸。當時港大通識十分支持，
就決定一起合作，邀請霑叔生前的好友，包括廣告
界、作曲界的朋友，例如戴樂民、電視台蕭仔（蕭潮
順），每個界別都有他工作上的緊密夥伴，回顧他的
不同面貌。我們又經常會辦師友會、「通識沙龍」。
「抱抱良音」就是這個系列的前身，慢慢變成偏向課
程為主。

後來我主力策劃沙龍形式的方向，真的很chill呢，
特別以前Gatherland（通識教育的辦公室）在包兆
龍樓，整個房間都是學生。黃昏時配上一些氣氛燈
飾，開唱盤又開紅酒。以前有很多相片，學生的照

片會圍着佈置，甚麼國籍的學生都有。有一次有群
台灣中學生穿着校服來這兒交流，碰巧出席我計劃
談Bob Marley同Jeff Porcaro的一晚。他們不知道那
些人是誰，活動完結後又覺得很有趣。沙龍是很自
由的，這些都是比較有系統的課程，有些是十堂八
堂，不計學分才是最好的。學生也有回饋意見和反
思，例如《大家樂》那一節時間不足，電影看得很少
等等。兼任教職多年，我一直很重視這種交流。在
辦「抱抱良音」時，周偉立博士還把評核表寄來，說
學生評分為滿分，這就是動力。「抱抱」當時都是一
個重點計劃，自SARS之後開始，漸漸變成很有鼓勵
性的活動。

研究員：這都是你兼任教職時候的策劃嗎？

黃志淙：對，這些全都是兼職的時候策劃的，我有收藏當時
的宣傳單張。過去我亦曾在香港浸會大學為「聯通課
程」策劃音樂會，譬如找來當時剛出道的C AllStar，
你看有多年輕、青春。朱耀偉教授那時是我的上
司，當時碰巧有位夏威夷樂手來香港，我們就邀請
他在大學會堂演出，那好像是人文學課程二十一周
年的活動。「音樂沙龍」在我的世界裏，其實類近
於我做媒體工作、做電台和電視節目，但這是在教
育的程度或者層面。那個世界很大很闊，包羅萬
有，中西交流，而且有互動。特別在包兆龍年代
呢，交流活動除了有由我選擇的唱片和專題之外，

每次學生都會帶一張唱片，帶一張CD、帶電話來plug-in，每人分享一首歌。你可以説門檻比較低，亦可以説是親民、貼地。很多歌我都從沒聽過，我問為甚麼你會選擇這首歌？那他們就會分享，然後他們有些變成朋友、情侶，有些慢慢成為了singer-songwriter。有個到了倫敦街頭表演，最近還推出了卡式帶，蠻好聽的。有個是台灣男生，在這裏教我同事彈結他，現在全職工作，投身一個叫"Innonation"的計劃，做jazz的直播節目。很多學生都很喜歡這些活動，有些成為西九同事，有這樣的淵源，或者……我覺得是播種理論。

Music Salon（「音樂沙龍」），在我設計課程的時候，是一種很「生活化」的想法。而且嘗試包含不同題材，經常講pop，時不時又講classical，我有時會講坂本龍一，又會講soundtrack，或者講與時代有關的，譬如在疫情期間你會聽甚麼歌，又或者當我們不可以與同學面對面分享的時候，這半年我就做了這些。Reggae有阿鼠參與，又有陳明憙帶音叉來，當時〈聲之靜〉還未誕生。接着有兩個singer-songwriter Michael C和Jude Tsang，透過Zoom讓同學在網上參與，又或者之後看重播，這是從沒試過的新模式，因着疫情而被迫試行數個學期。

接着開始回歸正常，又約到一群音樂人，譬如有一位新晉女樂手阿Moon，她是音樂人湯令山（Gareth

Tong）的女朋友。她唱英文歌的聲音很暖心。原來
她的監製就是港大畢業的舊生，叫 Enoch，跟 hirsk 一
樣都去了 Berklee College of Music。hirsk 讀電子音樂，
剛剛在台灣第三十二屆金曲獎（2021年）拿下大獎，
很厲害啊。Enoch 修讀 Music Production，回來之後
參與不少音樂製作。阿 Moon 的卡式帶就是由 Enoch
製作，阿 Moon 現在是華納旗下歌手，應該是一個很
厲害的人。厲害的意思是她的聲音一開口就一定認
得，我還介紹她去錄製廣告。這類人我會邀請來演
唱，還有一次王雙駿自己獻身，他說：「聽眾一直不
大明白編曲上的東西。」你知道他的編曲很玩味，柳
應廷那幾首玩到相當瘋狂，他也獻身參與。另外，
我找了玩 jazz 的同學回來彈奏，所以有 Cantopop、
jazz，又有 singer-songwriter。

現在很想請 hirsk 來分享得獎心情，電台方面就立刻
約期做訪問，我很多時候都會結合電台和學校的工
作。也有同事問，可否有實地考察，他們說最想去
張敬軒的 Avon Recording Studios。我說：「可以呀，
已經約好了，reading week 大家一起去啦。」大家都
知道到那裏是朝聖，估計同學都會有點反應。現在
沒以前那麼多校內音樂會，希望學生除了分享音樂
之外，能外出觀看。我們試過參與 Clockenflap，事
前一起預習好，然後在活動當日見。另外有一趟，
上了半課後，一起坐巴士去大館聽電子音樂，同學

說：「哇，原來上課可以這樣好玩。」那晚就一邊飲啤酒一邊上課。好玩之餘，我相信這就是我們的生活。其實是喜歡聽歌、去音樂會，就是這樣而已。所以我們希望將這種好fluid的生活態度、生活知識放在這裏。是不是很沒有架構、很隨意？你可以說是，我覺得有很多東西……包括音樂都是一種organic的生命，你太過刻意規範它的時候，反而不美。當然，我不是說從前的不好。

世代不同了，以前很輕鬆就二、三百人坐滿整個演講廳。當時是pre-mobile、pre-Youtube、pre-Facebook、pre-甚麼甚麼的時候，當然會有二百人；有張學友，同學還會不來嗎？我曾經邀請陳奕迅來，1,000人的場地都滿座。我覺得「音樂沙龍」不是這回事，而是要近距離、親密的分享，拿着飲料一起聊，這是一個新玩法。我想「音樂沙龍」在這裏慢慢建立某一種norm，不必是很大眾的東西。你要是大眾化，又要講理論、創作，我該怎樣分工呢？港大音樂社本身有很多創作班，結他班、唱歌班，甚至教你打碟都有。你說填詞、作曲、監製那些，我們為何不開班？不是因為周耀輝在浸大辦，我們就不辦，而是這裏我們用另一種方式呈現。譬如最近有個「Dear _____」的主題，我們就有個叫做「Dear Hong Kong」的計劃。我們找了一群導師，不單止有音樂，拍攝錄像又有導師教學生如何拍，寫詩找了……

研究員：我記得應亮是拍攝。

黃志淙：對，音樂就是Kevin Kaho Tsui（徐嘉浩），獨立英文歌手。寫詩有中英詩，英文詩就是最近在文藝復興基金會得獎的那位⋯⋯

研究員：Nicholas Wong（黃裕邦）。

黃志淙：是阿Nic，他是舊生。另一位是潘國靈，他就是寫中文的。然後我們很多這類型的師友計劃，之前試過找黃修平，也有音樂人教導學生創作，像是黃靖。我們未必有清晰架構，在十堂課之後就會達成甚麼成果。我也知道有個原因，我們與很多校外的合作夥伴co-brand，你應該知道文藝復興基金會一起做了很多年的「搶耳」，在「搶耳」之前又做了多年創作夏令營。參加夏令營，就已經包羅萬有，剛才提及的黃靖、Serrini，其實全部都在這種co-brand的活動之後達到預期的效果。如果我們自己再做類似形式的活動，就會重疊，而且未必能夠得到最好的成果。我們就做回最擅長的事，繼續連結很多合作夥伴，可能是港大音樂社⋯⋯。我們跟音樂社都差不多合作約十年，他們會籌辦歌唱比賽和busking，我們就會跟學生共同協作，這是我小小的角色，亦是我在這裏的舒服角色，曾推動的如十幾年前香港大學一百周年，怎樣去找學生跟許冠傑合唱，與謝安琪、許廷鏗錄了〈明我以德〉。我們在這裏看着河流怎樣流，然後從做過的事中擇優挑選。

你們這議題是怎樣可以提供或者提升到音樂教育、課程等等，我很實在去分享，我們通識教育就有幾位同事由音樂愛好者到參與「音樂沙龍」當中，一開始就做到捨不得放下，直到最後。這是件好事，我盡量讓他們參與，可以多點發聲分享他們聽的歌和想法，我覺得這很重要。我在這裏想做nobody。一定要預設學生不認識我，一定要假設同事有很多事想表達，學生有很多東西想表達、想參與，而我只不過是somebody in the scene。我過去做了一些事，而這些事可以與目前的工作相關時，我就將它們打開放出來，然後讓大家去發揮，將它變魔術。這種是我喜歡的方法。而我同時還從事媒體、創作和策劃的工作，我希望這些學校外面的協作可以令學生繼承得到。例如第一屆「明我以德」的學生，現在全職做音樂十年，更成為了吳林峰經理人（Jay Lee），他也是一位 singer-songwriter。還有楊智遠（小遠），另外有不是全職投身音樂，如Catherine和Hidy。還有 Hinry Lau（劉卓軒），當時在觀塘地鐵站態度很堅決，他讀測量，常這樣說：「我熟讀法律，你不能把我趕走啊，busking沒有犯法啊。」這樣的一個學生，他現在都某程度上是導師。還有樂印姊妹其中的姐姐。他們怎樣因為跟Sam唱歌之後上癮，這是一個很值得研究的個案，然後你再追蹤十年後的他們在做甚麼，我覺得很有趣。

除此之外，亦有很多學生，我剛才說他會去西九搞
騷，到英國後不是做音樂，但會繼續出卡式帶。那
我想這是音樂的魅力？魔力？還是這些就是教育的
種子？即是可能播種落去，難以科學或統計去量
化……如果喜歡口述歷史或者民族誌，追溯這些名
字，可以寫書、拍紀錄片等等。我想這個方向比較
人文、人本、文化研究和人性化，而不是說我們剛
才那五分鐘是說笑。現在你給我3分，我會問自己為
何會得3分，你給5分我都問為何會得5分，你不評
分更加沒問題。在這個處境裏面，我覺得講多點小
故事，重要過「我們的理念是要復興甚麼甚麼，或者
普及甚麼甚麼」。這類大智慧或者大理論，某程度在
政府政策是需要的。更加重要的是，原來十年裏可
能有數以千計的學生、幾十位學生愛音樂到從事音
樂。這些故事是否又想發掘一下呢？我想這種方式
可能會挺適合這次討論，不是說有多少比例的人去
了哪裏。當然還有一種可能就是……他不從事音樂
但他熱愛音樂，愛音樂到甚麼地步？他畢業第一份
工就賣唱盤，在英國倫敦的時候兩個人拍拖。這對
戀人稍後真的搬去英國，其中一位是律師。暑假時
在英國，我在 Portobello Market，他拍照問我這個唱
盤值不值得買啊？諸如此類的交流。又試過有學生
一起去 Clockenflap、去日本 SUMMER SONIC 看 Billie
Eilish、Tom Misch、Sigur Rós，2018年那回幸好去
了，2019年之後哪裏都不能去。很多故事可以講，

indie band 更是進場就能遇見同好。Hidden Agenda 最後散場，又有一群音樂社同學不約而同到了現場。我覺得可以寫下、拍下或者錄下這些故事。除了很多找工作的資訊外，其實有更多小故事、窩心的小片段、小樂章。

研究員：剛才志淙聊得很起勁，或許這是你有參與建構出來的音樂世界。當時你開始構思這些課程，或者開始接觸這個年齡層的學生時，有甚麼思考？是從你自己的興趣出發，還是覺得他們一無所知，不如共同探索？

黃志淙：我想有幾個階段。九十年代到二千年初的兼職階段，還未踏入互聯網時代，我構思一個課程，然後想與他們分享。當然我有很多不同階段，譬如聽到某個階段時，原來你同樣喜歡甚麼甚麼。後來辦音樂會，試過有次讓學生主導，由設計海報到邀請嘉賓……那次他們想請小塵埃來開心公園唱歌，海報由他們手畫出來，我都保留在辦公室。然後活動當然由學生主持，我們在旁觀看他們的演化。之後辦公室遷到包兆龍樓，算不上有很多 live，但都還有 live。我記得有次恭碩良自己獻身說：「喂，我有首新歌不錯啊，reggae feel，叫 "Kam Julienne"，我想在你的課程中首播給你的學生聽。」我說：「好啊，雖然現在的首播並不是甚麼了不起的事。」你知道我沒 claim 這件事很久了。現在人人都首播，人人都說是

全球獨家。

研究員：分分秒秒都有全球首播。

黃志淙：恭碩良來的那天，學生很開心：「哇，Jun 來了啊。」
然後我越來越將自己抽身、距離遠點，讓學生主
導，不只是學生，學生其實是年青人，基本上做樂
評的不少，無論你對樂評的定義是甚麼，總之他可
以發表喜歡哪位，like 完後寫評語。我覺得這個演化
過程已是民眾力量，即是 crowdsourcing（群眾外包）
的美麗，甚至是眾籌的力量。我十分相信這事，當
然不是完全迷信這必定是最好，始終需要互動。如
果沒有一個發起人，袁智聰也好、哪位文化名人也
罷，欠缺一個策展人的時候，會不會有所不同呢？
一定會不同。譬如現在阿聰（袁智聰）策劃「搶耳」，
他跟亞里安很不同，一個寡言，一個健談。舉例
如果由我來做又會怎樣呢？我在這裏已辦了二十多
年，感到像河流一直改變，媒體改變，音樂改變，
香港又很多改變的時候，那我們會怎樣呢？我覺得
很有趣啊，這情況與「音樂沙龍」十分相似……我這
幾天（2021 年 8 月）替林奕華《寶玉，你好》錄音，好
像一本「風月寶鑑」。看到大學又有很多改變，幾乎
完全陌生。而你的訪談，又是政府委託的研究，我
又覺得很不錯。政府替我出版的《流聲》，就是我的
碩士論文翻譯為中文的更新版本。由吳俊雄博士擔
任編輯，又是政府支持的計劃。我會思考有沒有可

參考的東西，就當一個音樂研究、一些音樂班、一些音樂分享，是可以對城市有正面影響，或者有些衝擊與挑戰，讓年青人有多點發揮的可能性，我希望做到這些事情。

研究員：較早前我在大學任教 Mass Media and Cultural Identity，會談及香港電影、香港流行音樂，或者世界不同地方的音樂，譬如阿鼠的 reggae 是牙買加音樂，與他自身的文化身份很有關係。有學生在學期結束後説，如果能夠早點知道這些，可能我們對世界或者對自己的身份、文化身份的認知會很不同。剛才志淙談到九十年代末已參與這部門的建構，或者對課程的創建，如果早點能讓下一代接觸到更多音樂、文化的課題，對他們的心智、認知世界、自己和香港等各種各樣的東西，可能會很不一樣呢？

黃志淙：那位同學説這句話我覺得 valid。另一邊廂，都有很多小學生⋯⋯以前經常説外國那些人從小就跟爸爸看 Jazz Festival。那可能是一個個案，同時間當然有很多同學知道得比我更多、更新奇、更入時！特別會説些 hardcore 的東西，或者另類的東西，我會很開心。所以我又再思考，我有個十多歲的女兒，從嬰孩時期已給她聽 Beatles 的音樂，又讓她聽 Radiohead，結果她介紹我聽 Billie Eilish。四年前左右，她在車上經常滑手機説：「你聽聽這個嘛，Daddy⋯⋯」很 cool。2018 年之後，半信半疑

去SUMMER SONIC看一下，覺得很不錯。我經常問他們在聽甚麼，少女喜歡聽這些，究竟我能否進入年青人的世界呢？或者可否互動呢？你這個議題是好，但我又覺得這議題很複雜。不論幼稚園、小學及中學，我都有很多這類型的演講，港大是基地。我又會問年青人在聽甚麼？或者有時有些Instagram的朋友會互動。

當然，這件事如果可以早點發生，又或者政府透過規範或政策，以一個所謂國際化的音樂版圖去推介，而並非Cantopop是最大，雖然現在Cantopop彷彿正在復興，之前就説die、dying或者dead，被K-pop打敗了，又或者Mandopop，各式各樣。這樣其實不錯，生生死死，來來回回。我一直都有點人格分裂，就是我自己最喜歡聽的一定是外國音樂，研究或者有所推動的是本地音樂，特別是singer-songwriter和樂隊。八十年代已經開始做這件事，甚至自己都曾經夾band。其實之間沒有衝突，越想得久，越做得久，越覺得這個世代很多朋友都是hybrid的人，自己能打通很多東西，你看他的playlist，甚麼歌都有，印度Bollywood又有，挪威話、冰島post-rock、日本、韓國。現在年青人的日文、韓文水平很高，普通話一定比我純正。昨天很好笑，我為林奕華《寶玉，你好》念國語的開場白：「各位觀眾」（普通話），錄了很久才成功。

研究員：其實年青人在手機裏的世界已比我們走得更遠，遠超我們所接觸的。教育是否真的由上而下，或者由上一代傳承給下一代呢？

黃志淙：是的，彼此更加互動。我曾經想過是否自己的歷史責任已經完結，不用再做老師、DJ，只是跟大家一起打遊戲機。我不可以說一定要有引導者或者領航員，不過有些同行者或者多走幾步，有時大家會說到：「喂，其實那次 Radiohead 為何會在香港？」他們知道我看過 Radiohead、訪問過他們，見證過他們發瘋。你知道 Radiohead 對任何不同崗位的人，都會撒潑。他們問：「哇，他們就在你身旁玩音樂？」我說：「是啊。」這些可能是我的經驗。簡單來說，稍後要講這個很長的字，我由寫碩士論文時，開始包含了一些別具玩味的字，叫做 academediartradexperienceducation，全都食字。這些年來一路探索，最初是有 academedia（academy+media），後來發覺不是。之後，我做過唱片公司、媒體、藝術和教育，但最重要的字是 experience，經驗是每個人與音樂之間的經驗，或者另一個意思就是我自身的經驗，多做些演出、訪問和計劃，不是為了個人的光環，而是拿出來讓大家貼地的討論。我把相片給你看，今天才 post 了一張，昨天的 Duran Duran，二十年前在商台訪問。哇，太棒了！有些朋友說好感動，我也覺得好感動。至少大家都還健在，我想這樣都很重要。這些很好玩，如果你只是單純說服他人，我設計了一個

課程，我都會覺得：「這不太行，有甚麼想法你跟我說吧。」我想每次有點唱環節，讓你告訴我覺得怎樣，大家有更多互動。我一直在做媒體和演出，特別關注大家的現場反應和互動。

我想教育就是⋯⋯近年就是我的學生分享給我的東西，有時看書也看不到，或者在網上都不知去哪裏尋找，他會分享連結，有很多時間去領悟他們的生命。我沒那麼多時間，反而有時會喜歡找黑膠唱片出來，他們覺得很神奇，為甚麼唱片放在唱盤但沒聲音呢？我説：「是啊，要放上唱針才能有聲啊。」

研究員：（笑）他們以為黑膠唱片是 CD 啊。

黃志淙：不只是這樣。他們問為何不是黑膠自己會發聲？或者為何要放唱針？我説：「喂，你不能這樣拿着唱針，要它與唱片發生關係（接觸）才可以（發聲）⋯⋯」這些就如 cultural exchange，開始時是 shock，慢慢變成 exchange。他説未畢業已要買唱盤，如果用邪惡的表達就是「導他升仙」，這就是教育、分享，他會感恩，很多人會回味，畢業回來「音樂沙龍」很開心。這些可能是很遙遠的事。各適其適之餘，亦深信這就是 cream of music culture 的時候，是極品來的。大家近年越來越覺得 vinyl revival 原來是一件很好的事，逛唱片店、拿着黑膠是一件很酷、很文青的事，最後就是原來都可以負擔得起，黑膠盤不知是幾萬塊啊，線材都幾十⋯⋯

研究員：最舊式那款還有整個喇叭，那個外形就是 HMV 的商標……

黃志淙：那部留聲機。

研究員：現在流行復古，賣得很貴，特別是很舊的東西。……是一個儀式。

黃志淙：沒錯。尊重音樂到享受過程、細緻，是一種 lifestyle、是一種態度、是一種學養。以前覺得數碼化很厲害，現在很多東西都打破了，即是沒有大台，不肯定是不是。將很多東西重新定義或者新規範出現之後，我來自這個世代，又會覺得我不屬於這個世代，我喜歡將這個世界與現代世界，或者當代世界接軌，又或者撞擊出化學作用的一個貪玩的人。我經常用這個字，我很喜歡 hybrid 這個字，現在是一個好 hybrid 的年代，變成做節目的時候，我會帶一堆黑膠，帶一些 CD，又會帶一堆 file。

以前做很多電話訪問，現在就 Zoom 訪問。我今早才 post 了 Nicole Kidman 的老公 Keith Urban。幾個月前才訪問過他，我說下次麻煩跟你老婆一起來。我覺得這種玩法對於年青人都應該吸引，或者他會覺得 facilitating。如果他真的對音樂深感興趣，這種都可能是構思上面不斷的轉變，而這種轉變都是隨文化、音樂本身而轉變，會變了更多對話空間或可能性。變，就是這個字，change（轉變）or revolution

（進化）這兩字都不斷演化。如果音樂教育只是教歷史、概念，我曾經都教過，甚至在朱耀偉（任教於浸會大學的）年代，我有兩年曾於人文及創作系的通識及文化研究，任教過學分課程。它很有系統、有PowerPoint、學生要交功課和評論，當時我叫同學不要只交文字，你拍片給我看，這科目那麼好玩。有些學生就開心，有些就十分疑惑：「我不懂剪片啊。」那是十年前，他們大叫救命。應該要多謝我們，他們少寫很多字，我還向朱耀偉提議不如open book exam。我在浸會讀書時，根本不用考試，傳理、文創，怎樣考試啊？學生非常歡迎，有些學生帶大大疊筆記去考試。你帶兩張紙入來比一疊好。太多筆記不單佔用桌面空間，而且會跌落地下，沒有時間找你要的。

研究員：現在不同了，我們在A4紙用6或者8字型，列印出來就去考試。

黃志淙：時代的轉變，就連考試都有多轉化。我覺得很好玩，這件事有時候我都當是一個遊戲。最初喜歡音樂，都是喜歡它好玩、很酷、很有感受，能夠給我empowerment，那我就覺得這些是種身份……後來想起這些字，當時怎會認識。其時，跟住John Lennon留長毛，眼鏡都跟他的款式配，沒有的話勉強找些類似的圓形眼鏡來戴。後來發覺不只得外貌，越看他的歌詞，越聽越……他被槍殺之後更發

覺:「哇,原來世界是這樣的。」即是提倡和平的人
會被人槍殺,那你就發覺世界很荒謬,同時荒謬世
界依然有它的感動、論述、智慧和愛,那就一輩子
都追隨他。很多朋友、學生、年青人都是因此而愛
音樂、找到自己的方向、找到自己的主題曲、找到
自己喜歡的音樂人在哪裏。

研究員:　不如換個説法。我們上個禮拜訪問了另一位嘉賓,
當我問如果我們的政府很想投放資源推動音樂,會
否讓小朋友有多點機會透過基礎教育接觸到音樂、
藝術或體育?現在中小學課程中,小朋友差不多沒
可能透過音樂課、美術課和體育課,而對這幾個範
疇發生興趣。假如政府願意投放資源,那究竟有甚
麼建議給這個體制呢?他很好笑,嘉賓就説政府甚
麼都不要做,任由它自己發展,當你一規範它的發
展呢,譬如每個同學一年要看五個音樂騷,不論是
classic還是pop,那些學生就會深感壓力。

黃志淙:　對,自動自覺最好。⋯⋯越做得多就限制了自由的感
受,某程度上變成高中的通識科。我覺得港大的美
麗克服了它的缺點,就是不計分、不用考試、不用
交功課。因為我不太熟悉中小學課程,但是如OLE
(Other Learning Experiences,其他學習經歷)都不計
分的時候,是不是課外活動⋯⋯好像劍擊,現在人
人都走去學劍擊,就是因為酷和看上去很威風,如
果這件事再深化⋯⋯

研究員：體育課一定要你學的話就不同了。

黃志淙：那你就變成那個……馬上十分無癮。

研究員：變成規範地要你去做。

黃志淙：對啊。音樂、文化、藝術，其實都是給小朋友或年青人某種吸引力，就是很自由而非從上而下，當然我也不知該如何執行，又要資源、撥款，又要不知怎樣量度撥款的理由。我都知道是很複雜和愚蠢，因為我都審批過。

研究員：結果往往都被扭曲，變了質。

黃志淙：我就沒有那些大智慧可以在僵化……甚至乎政府目前很多事項是有其優先次序。用最純真的心去講，就是任何一個政府，放諸於天下，或者可以參考北歐，挪威、芬蘭、丹麥等快樂指數最高的地方，我認識的朋友，他們如何理解音樂就是從很多的 Festival。你們最後的問題就是有關城市品牌，我在過去十年八載或者十幾廿年，參與很多政府策劃的，譬如……我又覺得 gratitude 就是做了很多爵士音樂培訓，Jazz Up、Alan Kwan 等，給機會他們做這類演出和 Jazz Festival，真的多了很多年青 jazz musician。譬如電影 La La Land，前晚我叫一群年輕人來聽，他們說：「哇，你喜歡 La La Land 啊？」我說：「是啊，La La Land 幫了我們很多。」我們籌辦了好幾年的 big band 都無法組隊，招募後都只有

幾個人。自從 La La Land 上映後，大家都會由玩classical，又走來扮 jazz 和吹奏 jazz。我們才能成功組成一隊 big band，並且運作了七八年。最近兩年又因為成員畢業而無人接棒，我又要再搞過。不要緊，我的意思是流行文化，好像奧運的熱潮不一定是壞事，只要能夠慢慢伸延到成功接軌。然而確要深耕細作，現在時勢造 MIRROR 和 ERROR，一切其實都很快會「嗖」的過去。我並不是詛咒他們，大家不能目光短視，只着眼於目前不同的廣告代言，這裏只是很小的部分。我們要放眼世界，其實 K-pop還繼續發展，台灣的你看滅火器多厲害、落日飛車原來很帥、蛋堡（杜振熙）當爸了還可以得獎（第三十二屆金曲獎最佳華語男歌手），一樣可以繼續rap。

研究員：Rapper 是可以拿到（金曲獎）最佳男歌手。

黃志淙：簡單來說，就是要打開世界，不可以故步自封，當然要有人聽。那要繼續引進更多精品、極品、流行品。譬如坂本龍一的朋友 Shiro Takatani 高谷史郎，2019 年在葵青劇院有幾場演出全院滿座，坂本龍一就（多次演出都被迫取消）……。唉，時也命也，西九 Freespace（自由空間）邀約他多年來做開幕演出，最後都無法成事。真的有人想為此貢獻，而真的有很多有心人默默耕耘，特別是不少中層運作人士，很有心去推動發展。我有人脈關係，就盡量去知人

善任。到了教育層面，當現在出現很多斷層、很多
人移民離開的時候，我真的不知該如何回答，唯有
保持希望。世界上有很多好的音樂、音樂人、音
樂節目、音樂會，可以重新開放，就請大家繼續引
進，繼續互動、交流，可以的話，就讓年青人多到
外地交流。大家對東京奧運堅持開辦而鬧得沸沸揚
揚，看了一兩日的賽事後，我覺得需要堅持，停辦
可能只會讓大家更加陷入憂鬱情緒，就似歐國盃，
雖然英國因為總決賽好像多了幾千人確診。

研究員：他們都傾向開放予球迷入場，最近（2021年8月）英
超已有幾萬人入場觀戰。

黃志淙：如果停辦歐國盃，英超就無法開季。先不談生意，
日常生活無法回復正常，不可再喝啤酒，很多人都
難受死了。這是人最基本的生存（樂趣）。

研究員：繼續lockdown，或許真的會把人逼瘋的。

黃志淙：已經瘋了啦。說回音樂和教育，就是無論你說正常
還是不正常也好，大家要重啟或重新學習過程都很
漫長。如果沒有MIRROR出現，對某些人來說都
可能是很痛苦，這麼多人透過廣告牌應援為偶像慶
祝生日，背後可能還有幕後操控，就算有人串連也
好，串連得算不錯，可以接受呢。這些都是流行音
樂的現象可以分析。單靠分析是無用和沉悶，研究
是重要，研究之餘還要去making sense of music 或者

using music，這是很重要的事情。如果音樂單單是書本或評論的時候，我覺得並不足夠。為何我這麼喜歡音樂，成為音樂愛好者，我從以前就喜歡坂本龍一、David Bowie 和 John Lennon 等等，香港一大堆歌手我都很喜歡。看 RubberBand 的時候，唱到嗓子都沙啞，為甚麼？因為音樂給我東西，我想回饋它，說到底就是如此簡單而已。

研究員：大家在當刻是（音樂）共同體。

黃志淙：對啊。剛剛商業電台六十二周年口號叫做「與眾一同」，不是與眾不同，而是與眾一同去經歷，與眾一同去唱歌。我是商台人所以一定要講，雖然今年叱咤樂壇頒獎典禮有很多不足，以前被罵過很多年，但是今年大家很想念叱咤和頒獎禮啊。

研究員：從前1月考試，1月1號晚上不溫習也要看叱咤頒獎禮。電視還沒直播時，會開着收音機溫習，邊溫習邊聽。叱咤是標誌性的事。如果沒有了，那一年就會欠缺了一部分。而且很特別，你會將姜濤、莫文蔚一齊討論，平時我們怎會將一個20歲的歌手與一個50多歲的歌手相提並論。Karen 出道時，姜濤還沒出生，但就在這個殿堂一起領獎，一起被關注。

黃志淙：對啊，這是跨世代。吸引人的原因是甚麼呢？其實可能都是 pop music，尤其是 pop music 與其他種類……我們今日主要討論較多關於 pop music。Jazz、

classical、world music 的門檻較高，雖然現在已經流行多了。我的音樂旅程始於 Beatles、Sam Hui，之後那個世界就是：「What！原來可以這樣啊。」如果一開始就是 world music、reggae，可能會比較難。當你打通到任督二脈，我覺得這件事是很美麗的。

研究員：譬如我之前教 Pop Music Studies 時，我播謝安琪〈喪婆〉，跟住再播阿鼠玩 reggae 的片段，同學就說：「吓，謝安琪的音樂是 reggae 呀。原來是牙買加風格的音樂，那些愛好者甚至會編那些辮子頭。」他們覺得很神奇，周博賢做這些歌不會特地說：「我現在玩reggae，你們來聽吧。」而是所有東西都在 pop music的大傘下發生，我們接收了還不知道，因緣際會又認識了志淙，就突然間開闊你的眼界，讓你重新了解自己、自己的文化。有趣的是，從前我主持電台節目時曾經訪問許寶強，他對教育很有心得，說七、八十後成長的年代有很多空閒時間，自己找喜歡的興趣，我們是聽達明一派長大的。現在的九十後、千禧後有幸有不幸，幸運就是彷彿制度替你規劃好，不幸就是連你課餘時間都佔據了，要你看六個演出、五個畫展，回來填寫工作紙，反而壓制了自由程度。

黃志淙：這就是兩難。你要將自由的音樂文化變成這樣，我又不知道那些 OLE 可以怎樣，一直以來都是很chill、很 organic，是不是該由學校負責？這又不是必

然，家庭也有文化責任，但家庭因素我無法控制，還有媒體又是否做太多了呢？現在《Chill Club》鬥《勁歌》，都是集中在最流行的Cantopop，還有很多missing links，還有甚麼可以再做？這是後話，既然現在大家都想「炳炳炳炳着」，該怎樣去啟動引擎將地圖擴大？⋯⋯以前有個節目叫《豁達音樂天空》，當時九十年代初是另一個黃金時期，由「四大天王」、「四大天后」壟斷，其實世界還有很多，碰巧外語音樂又很蓬勃，香港又有獨立樂隊冒起，黃秋生、盧巧音又出來唱歌。因緣際會我們就做了這節目，每周末都現場演唱，Radiohead、北京唐朝樂隊、王菲憶蓮會來唱unplugged。現在也有很多可能性，很多人做不同的音樂，只是從前十分聚焦，沒有互聯網、手機，播出〈夢中人〉英文版，The Cranberries的 "Dreams" 就成行成市。如果當時沒有《豁達音樂天空》讓這首歌流行，王菲不會改編來唱，王家衛不會用這首歌。當影響力去到這樣大，你會覺得挺厲害的，唱片公司也會留意。當這回事已不復再，只着眼KOL做了甚麼，就難做了很多。要注重很多KOL，碎片化得不得了，一播就「嘭」一聲。你看TVB都不行了，《Chill Club》變厲害了，但也不是「嘭」一聲就可以。

教育也一樣。教育就是如何在碎片化的時候，讓小朋友、年青人、家長、媒體大家共同努力。這件事

很複雜、困難，另一邊廂我又覺得反而來自力量本身，就是當大家都做些微小事的時候，建立了很多小社群，小社群碰到小社群，某些中、小型媒體可能會碰撞到新事物，就會達成某些現象，MIRROR是其中一種。另外有 singer-songwriter 的現象，有個唱英文歌的 Tyson Yoshi 和我剛才講過的 Gareth. T，原來有很多人都在 Berklee College of Music 讀書後回流，包括最近拿下美國某大型作曲家獎的 Patrick Lui。其實香港有很多有能之士，會否就好似奧運，大眾只認識何詩蓓、李慧詩、張家朗、打乒乓那三位呢？……就像 indie 友、pop 友，他們會如何讓觀眾容易接受，或者容易「入屋」，或者怎樣將得到的資源、注視再傳播出去呢？

不談理論只談心得的話，就是多做、密做、闊做，同時又要深做。做的意思是享受的，到今日我都還想繼續開咪（主持電台節目），你明白開咪的癮就是每當聽到一首「好得意」的歌，就會思考如何介紹。學校課程有限，每學期都不過是三、四、五、六節，以前十節都好，都是一個 set time。當電台一周一次，都不足以每日有多少個 post、story，有時就會追這些東西，不是為了影響力，而是很想分享所思所想，就是如此簡單，可能只有十個 like 也不要緊。

坊間人人都有 IG，人人都是 KOL、media 的時候，

那你就多分享一點，是一種流動的狀態，亦可能是大家不要介意不再有巨星、新星爆發，而是很多人在聽很多音樂，也有很多人在魂遊太虛。昨天去看西九 Bobo Lee 策劃的《千高原》，大家就在劇場內蕩來蕩去，我覺得很貼近目前的狀態，有些可能是臥底演員做的，有四個人戴着 VR，而很多人都沒戴 VR，很多人在拍片、自拍，她利用這次節目去呈現。能看到這種狀態很不錯，就是聽音樂、看戲、讀文字，都是這種存在、虛無、遊蕩、碎片、知與不知、開心不開心、累不累、教育不教育、想不想上學、想不想念大學，即是回到基本的問題，是否 Google 搜尋就已經可以，是否電台或者好多東西都……「沒人再聽電台的啦！」「係，OK，多謝你。」那我明白，亦有些人繼續聽，那又如何？一句「是與不是」、「行與不行」，再加上近兩年的社會動盪、對世界的重新定義或者崩塌、新冠疫情等，我又覺得全人類也沒試過。這種狀態又好，或者這種未知、不確定，又想尋找新常態，其實只是異常，那種 new 都不 new，都 new 了兩年。慶幸這時候有這個機會讓我們思考，又讓在上位者思考。如果是一個人而非「妖獸」的時候，他們會做甚麼呢？

如果貼地一點，我們今日要總結時，真的要回歸最原始，可能早於黑膠、busking，可能是古典音樂時期，音樂到底是如何存在與流傳。再遠點可能是在

山洞裏面，可能是敲擊非洲鼓，那種傳遞是大家開心圍着火堆去驅邪、醫病、嫁娶、死亡，都是同樣的節奏，有些可能吹奏樂器，有些會唱歌。我這一年玩 singing bowl，原來是遠古的文化，包含遠古智慧，可能四大文明古國都有玩，甚至有些高山例如喜瑪拉雅山、尼泊爾、西藏，他們用來通靈，音樂原來有這個用途。這不是岔遠了，而是我相信，這些年有很多思考，甚至與同路人一同去學喉唱，又給我對音樂有新體會，關於 frequency。陳明憙就是另一種，是音叉……其實都可以互相 jam 音樂，好像好縹渺，如果很實在的時候，聽一首歌、一張唱片、看一個音樂會、拍一條短片、post 一個 I like your post，那這些很遼闊又會互相矛盾的東西，共同點可能是「七輪」，如果以儒家或古印度的思想而言。

原來都不是，再簡單點原來是 love，這首歌很好聽、游水很快、何詩蓓很漂亮，原來這種 love 可以讓我感到愉快。法國文化研究有理論講過，有些可能是偏向快感，有些可能是需要沉澱的智慧，都可能是高人所思考的，更遠古就可能是古希臘的柏拉圖、亞里士多德曾經講過。人類為何要分享智慧、音樂，辦奧運會，可能都是暫時逃離一種平庸、沉悶的生活。哇，跑快點、唱快點、打快點，或者高音些、低音些，原來都會變成表演和分享，是最基本的 humanity，到時就有很多政治框架與審查都不再適

用。這是全人類的東西，太極〈全人類高歌〉、達明
一派〈一個人在途上〉。所以我想聊聊天之餘，又嘗
試連接你們的脈絡。我做了三十多年，時間挺長的
啦。

我又想跟或者聽黑膠的學生聊 La La Land、坂本龍
一。怎樣可以跟他們打開話匣子呢？有甚麼原因
呢？有些共通點、共同名字，背後代表了一些精
神、一些快樂、一些悲傷、一些故事。他們曾經
說：「我們聽 La La Land，沒想到有人那麼喜歡聽 La
La Land，還有黑膠唱片。」整個下午我們就在這裏
……不如手沖咖啡，一直四、五個小時攪攪攪，很
開心啊。那個人只是剛巧經過，知道通識教育部搬
遷到這裏，我邀請他進來。那個星期五下午讓我思
考、感受到很多。這又是否教育呢？可能也是啊，
亦都可能是……他說：「這個空間好像清泉。」我
說：「多謝你。」這裏原是三個房間，後來打通變成
Gatherland，是辛苦爭取回來的。差不多被滅系，
危機至今未解決。當我一日都還可以在這裏就繼續
做下去、聊聊天，跟生存一樣，每一次都當最後一
次。

研究員：剛才志淙提到：「甚麼是教育呢？」這不單是在課堂
教書，其實我們從事教育的人經常都會思考。譬如
我跟朱耀偉念香港流行歌曲發展概論，他總會教我
們七十年代第一首廣東歌就是〈啼笑因緣〉……顧嘉

輝作曲、葉紹德填詞、仙杜拉主唱，一個鬼婆唱一
首小調就開創了廣東歌盛世。當時讀書很乖，背好
這一切，到真正進行流行曲研究的時候，才認真思
考這真的是第一首廣東歌？這個說法可能要修正。
我外婆小時候的年代可能已經有〈月光光照地堂〉，
童謠都是廣東歌。那為何我們特別講〈啼笑因緣〉。
原來與電視和廣播有關，到我授課時就要修正為從
大眾廣播、唱片工業的意義下闡述，〈啼笑因緣〉就
是「第一首廣東歌」。我要加插很多前提和條件，
不是要刻意講到很有學術性或者很有知識才懂得分
辨。「第一首廣東歌」似乎理所當然是〈啼笑因緣〉，
當我們進一步反覆思考時，原來人類的音樂，正如
你所說，可能是祭祀儀式、遠古圍爐發出的聲音，
可能已經是音樂的前身，或者有某些音樂類型的雛
形。所以跟同學教與學的互動過程中，他們會問：
「這是真的嗎？」這都有益於我們的思考和論述，而
我們的交流是互相影響的。除了剛才你提到在 HKU
這個空間開創了很多可能性，有沒有最新的經驗或
近年認識特別的人，或者用特別的媒介去看音樂或
其他流行文化，例如動漫？會否令你也覺得原來有
些事可以這樣做？

黃志淙：我有想起兩回事，第一回事恰恰是這個時候、這個
　　　　時代，大家都好奇最基本的事物，這是個好時機、
　　　　契機去推動更大膽、更遠古，例如非洲鼓、喉唱，

甚至黎曉陽都將喉唱放進歌曲裏，我覺得是好的。第二回事與你所說的有點關聯，這幾年讓人有新鮮感的就是遠古事物。我辦了幾次活動試水溫，邀請黎曉陽和朋友來玩喉唱、singing bowl。當時是2019、2020年，結果都不錯，意思是不會有人批評：「你在搞甚麼啊。」這個原因都是由於我很想探索，亦覺得這個時候有需要，不再是尖端或者高科技。這兩年一定是很大的分水嶺，給我更大的體會就是……為何講到那麼多原始事物，就是因為我不是一開始day 1就認識，是要很pop、很glamorous、很快樂、很衝擊，然後原來有些發現……為何有非洲或南美洲笛聲會讓人感覺更high呢？我聽到很多pop都不過如此，靈魂比形式重要，形式是具重複性，雖然有些人重複得來好聽些，但重複得太多次……不好意思，我一直無法進入K-pop的世界……我並非說我自己老或者刻意拒絕，但是我反而比較容易接受J-pop，雖然很多都是超級包裝，K-pop卻融合了日本和美國的音樂元素再在地化。

回去討論的話題，我覺得近兩年學生的體驗是他們都想反璞歸真，有些年輕人喜歡jazz，大家突然之間繼La La Land之後追溯舊年代的音樂，可能是good old days？也可能是另尋出路，甚至覺得那種快樂氛圍是現在找不到，有太多可能性了。還有我發現大家嘗試多了不同事物，同步地發生，例如A

Cappella、Cantopop 都多了很多參與者，之前鄙視 Cantopop 的人都出來 busking，跟着又會唱 Serrini、林家謙的歌，男男女女都會混唱。早前為 Music Club 遴選，40 個人報名爭取 10 個 busking 名額，男又唱 Serrini，女又唱林家謙，男女都唱，我覺得很開心。基本上這兩年都是愉悅的，從低谷走出來，大家未死，還好好的活着，還有吳林峰來唱〈樂壇已死〉。他們很開心，原來真的未死！多謝他寫這首歌。阿 Jer（柳應廷）未能出席，有女生代替阿 Jer 的位置，大家拍爛手掌。另外，這兩年廣東歌數量、質素、題材、社會議題、大膽程度、多樣性等都提高了。我欣喜有這種發展，自己覺得很開心。而且很多年青男女自發參與，就是〈樂壇已死〉都是小克拋磚引玉，吳林峰接波，王雙駿「吹雞」，加上一班年輕歌手響應。這件事代表了另一種狀態、另一種方向。儘管都有人批評，也慶幸有人批評，如果大家都只懂美化，就不太妥當。

研究員：當然我對〈樂壇已死〉都有些看法。如果給我寫，我不會用這個角度寫，但其實小克這樣寫呢⋯⋯

黃志淙：如果不是這樣寫，可能不是這樣的效果。如果沒有「死」字，那不會是這樣。

研究員：他（填詞人小克）用一個比較反唇相譏的語氣，最後就說那你繼續聽你的老歌、我們河水不犯井水，盛載了個人或一個世代的情緒在其中，都是有趣的例

子。這首歌是否動聽另外再討論，這樣的組合加上主流得不能再主流的阿Jer唱出一句：「香港歌手不會死」。整件事究竟是主流，還是民間、在野的人拼湊出來的呢？

黃志淙： 這就是很hybrid的例子，而且就是在叱咤頒獎禮結束當晚誕生。網民討論年輕歌手（如姜濤）是「乜水」（不知甚麼人），真有一堆「乜水」出來唱歌。有人在罵：「哇，叱咤頒獎禮啊，上台的是乜水啊？」

研究員： 連登論壇有人罵「乜水」，情況就是有一群人已不再聽現在的流行歌曲，就出來說三道四，認為這些年輕歌手不配得獎，資歷不足。有人從前聽「四大天王」，現在還喜歡「四大天王」，是他們的忠粉，很容易便會出來批評：「憑甚麼是他們拿獎，不是『四大天王』（或同級歌手）拿獎。」會繼續質疑：「呢個人（如姜濤）憑甚麼呢？」

黃志淙： 又不願聽新歌又要罵「乜水」。

研究員： 我覺得不如問提出問題的人憑甚麼。我去過一位網絡KOL主辦的講座，邀請了周博賢擔任嘉賓講廣東歌的走向，台下的聽眾全部都是中產階級，中學老師、退休醫護，他們說：「我們現在還是聽回陳百強的XXX，時下的所謂歌手的歌全都不能聽的，現在的創作人可否製作出優秀一點的作品啊。」最荒誕是周博賢在現場，我即場回應：「其實周博賢創作製作

的就有這些好歌，十多年前已經有〈我愛茶餐廳〉、〈愁人節〉、〈字裏行奸〉，都是社會議題，廣東歌已很久沒有像你說的情歌泛濫了。這一切都不是昨天發生，〈獨家村〉、〈雞蛋與羔羊〉是雨傘前後（2014年）出版，剛才這位觀眾是否真的已有一段長時間沒有聽過廣東歌。」接着就突然 dead air，聽眾們全部都是自我感覺良好，以前有巨星 Danny、Leslie、阿梅，你現在新一代就垃圾。我都在那個時代（八、九十年代）成長，我不能不承認這些歌星有吸引人的地方。但當你質疑時，不如撫心自問你憑甚麼有資格質疑，你不知方皓玟是誰，又不知 MIRROR 發生甚麼事，批評他們是垃圾，是一件很奇怪的事。我並非偏幫任何一方，我不是「鏡粉」，亦不是特別熱愛方皓玟，作為研究者、討論者，我認為他們或許先嘗試去了解吧。

黃志淙：或許這情況在教育界都很普遍，就是有些保守點，我不可以一竹篙打一船人，不少都在緬懷過去的。年青點的老師就未必如此，多數都未必，所以變成又一個複雜的議題。總之甚麼都做、盡做，還有不可以訂下一套規範，好像 DSE 通識科般去考試、催谷常識通識，事實證明不可行，可能會惹來政治風波、甚至殺頭。至於音樂、文化、藝術，最基本就是政府撥資源，但是不要主導參與而是讓專業的來。例如西九 Freespace 都有好些活動和節目，是用

政府、納稅人的錢，邀請過坂本龍一、高谷史郎，還有優秀的jazz、前衛音樂等等。百花齊放是怎做到的呢？是否政府資助就一定會做不到？我又覺得未必，我認識不少中高層，十幾年來有些合作。他們邀約我再辦「抱抱良音」是很開心的，又在上海世博、台北「香港周」參與過，另外還有其他活動，他們又放心放手讓我們處理。當有政府資源，又有些民間有心人或教育者、唱作人，那份信任的化學作用、火花其實一直都有。西九有些場地會預留給大中小學，這是否大家「走位」呢？好像《千高原》中，大家走位、互動、合作，是否都像Festival、嘉年華會、美食節？

Clockenflap是小朋友免費，大人需要購票進場。過去十年八載，大家進場參與都很快樂，還有不同區域如兒童區域、烹飪、畫花臉。我很喜歡音樂節，你想聽本地、外國、非洲敲擊音樂都有，有美酒佳餚、家庭日，之前幾年很開心。這種多元、理想、烏托邦的狀態……之前去英、美、日音樂節，過去十年香港玩到Clockenflap，有時有參與，是香港人等待多時才能發生的事。當然不單是Clockenflap，其他音樂節都可以，Clockenflap最有代表性。搞手都是香港長大的鬼仔鬼妹，落地生根有小孩子，他們會返祖家英國，認識很多音樂人，又有是大學同學、中學同學，打電話就會來港演唱。這種狀態是

香港特色、你所說的城市品牌。而這個音樂節不在郊外、農莊、紐約Central Park，有點像Central Park，又不太相同，因為Central Park被樹林包圍，但這音樂節在維港兩岸舉辦，無論中環或西九。外國樂手從沒去過如此的音樂節，在這樣的城市面貌之下，有高樓大廈，同時又在一個大型公園裏。聲浪未達可投訴的階段，又不會在Central Park那麼大，令人容易迷路，散場半小時就可以到家。這種Festival幾crazy，crazy得挺配合香港狀態。當然現在的crazy有另一種，就是原本想辦但辦不到的活動。如果重開，不知道防疫和政治審查會如何。上半年他們想收集大家意見，目前應該還不行。9月18日會在麥花臣做一場"Long Time No See"的真人show，有好幾隊樂隊演出。起碼政府應該給Clockenflap繼續重生。

研究員：去Clockenflap、「搶耳」，驚訝地發現我們並不是孤單的，基礎觀眾都在這裏，很多同道中人。

黃志淙：猶如年度敘舊，無論是朋友、小朋友、樂迷，或者另一個節再尖端點、前衛點、電子點，跳舞音樂為主，有些專程從內地和東南亞前來。現在回想，我都「哇」！真慶幸曾經舉辦過，現在希望可以繼續。

研究員：我聽很多宋冬野的作品，去到「搶耳」才知道原來那麼多人喜歡宋冬野，還以為只有我不斷轉發給周

　　邊朋友。原來有一大群人，好像是粉絲團。我很
　　驚訝，之前香港春浪音樂節請張震嶽演出，我是張
　　粉，他有很多歌曲是原住民音樂元素和流行音樂的
　　mix-up，原來那麼多人跟我一樣喜歡聽。這才發現
　　香港原來有一群音樂受眾和愛好者。

黃志淙：一直增長中，而且有些是跨代，有些成熟資深的樂
　　迷會參與，一切應該如此，不需要界定年齡、性
　　別、性取向、階級。所以建議他們先重辦Festival。
　　小孩子可以從中學習很多，原來可以這樣玩音樂，
　　打開眼界。十年Clockenflap改變了以往的態度、做
　　法和想法。

研究員：政府可能真的不需要太多參與，只要場地及資源的
　　支援，然後讓大家百花齊放。

黃志淙：例如當 Clockenflap 需要支持的時候，可否就如Nicole
　　Kidman 來港拍攝豁免檢疫？我覺得配套上交回策劃
　　團隊負責就好。

研究員：就是政策上有支援，不用講到基礎教育這麼遙遠。

黃志淙：這是一種香港特色的快樂，想香港繼續快樂下去、
　　多點人來香港，香港人會感到驕傲。我覺得這種音
　　樂、藝術和文化是基本的快樂，推廣香港形象，也
　　推動消費。

研究員：過往我經常參與「自由野」，氣氛很開心，不用相約
　　也遇到很多朋友。

黃志淙：我是西九文化區表演藝術委員會的成員，Freespace 等待了六年都未能開放。當時構思要辦怎樣的 Festival，一定是對寵物友善、可以飲酒等等。當時討論十分仔細，後來就有「自由約」、「自由野」，再到現在的 Freespace 自由空間。新冠疫情下，他們運作得挺順利，餐廳食物質素不錯，起碼沒有投訴，各有特色。我在會議中也有激烈的討論，somehow 最後也發生了。Freespace 可以是一個例子，本來諸多掣肘而毫無特色，現在可以帶寵物、有共享單車、容許街頭表演，雖然要申請許可牌照，經過審批制度才能表演，這在疫情之前已實行。Freespace 模式在諸多困難下依然成功運作，經過十年才誕生，都是個不錯的例子。教育真的很長遠，我不敢多講。

研究員：這方面就會涉及教育局的編制。今日暫時聊到這裏吧，謝謝志淙。

林二汶

受 訪 者：林二汶（歌手、音樂創作人、《全民造星 III》導師、
　　　　　兒童音樂學校創辦人）

訪問日期：2021 年 11 月 29 日

訪問形式：面談

研究員：香港的中學課程有美術、體育、音樂，可是我們似乎
　　　　從來無人因為基礎教育課程，而對這些範疇產生興
　　　　趣。家長想要子女學習，多是想要學懂多種技能，
　　　　子女更有機會考入名校。從底蘊來説，香港對音
　　　　樂或藝術的看法十分扭曲，我們的研究計劃嘗試從
　　　　四方八面去挖掘，究竟香港現有的音樂或者藝術教
　　　　育是否有所欠缺？如果有問題的話，是哪裏出了問
　　　　題？如果政策倡議，又從何討論呢？我們想與你進
　　　　行訪談，主要是你在幾個方面都有角色，尤其你近
　　　　年參與《全民造星 III》（擔任導師），加上創辦兒童音
　　　　樂學校。當我們談藝術教育時究竟在討論甚麼，可
　　　　能是在談人的素質和培養。一個人如果懂得欣賞世
　　　　界、欣賞藝術、欣賞眼前的表演者，都是人的素質
　　　　的展現。

林二汶：這就是我的兒童音樂學校的創校宗旨。我在這個圈子（香港流行音樂）的持分十分有趣，我是一個……原來近年大家對我的 recognition 不少來自綜藝節目。

研究員：《全民造星 III》或者 ViuTV 其他節目？

林二汶：《全民造星 III》、《晚吹——又要威又要戴頭盔》。《頭盔》很有趣，完全與音樂無關係。我的賺錢工作通常與音樂無關，做音樂從來都賠本。

研究員：你（的賺錢工作）是指譬如你在配音、錄廣告、幫電影院錄開場提示歌曲等等的工作？

林二汶：那（錄電影開場提示歌曲）純粹是一份一次性的工作，錄完後沒有持續合作下去，但那十分深入民心。到過百老匯（院線）看電影的觀眾，一定聽過那首歌，而且一定知道是我唱，最重要是有註明這是由我來唱。……這件事很有趣，由我的聲音一開始給明哥（黃耀明）發掘，然後明哥就說你們（at17）要學寫歌，創作才是你們自己的 content，鼓勵我們創作。於是我們就甚麼都試着寫、試着用，然後他們（「人山人海」）就會監製，令這些音樂變成好事。隨着音樂事業逐漸發展，恰恰因為真的不能倚靠音樂賺錢，就開始想究竟我的聲音可以帶來甚麼？我需要通過我的聰明與生存能力，用僅有資源探索還可以做甚麼。其實由被明哥發掘，到 at17 做音樂，然

後solo，如何打造我的聲音是一個怎樣的vocal是一件事。這是我在音樂上的一條路，用其他工作賺錢來support音樂。也是在這二十年裏……由我出道的時候，即是與Twins、Shine、E-kids、Boy'z同台的年代。我們（at17）幸運地在那時候彷彿是一道清泉，hit中一些聽眾／觀眾，發覺原來香港流行音樂可以有這樣的組合。之前明哥已開先河。撇除政治立場，他在整個流行音樂的內容、位置、視野，對我來說現在有點可惜。有時候他要談音樂，大家未必有興趣再單純地聽，政治這件事包圍了他。這是沒法子的事，始終是個人選擇。只是覺得究竟要等到何時，我們的流行音樂文化才能再有自身的價值和影響力，而非要和政治混為一談不可。雖然這兩件事不可分割，但當政治這樣壞的時候，其實文化是懸置的位置。如果這東西都死掉，真的十分悲慘。

研究員：現在彷彿有些本末倒置，往往政治立場先行。或者觀眾對某些表演者的個人立場有質疑，就會自然拒絕再聽／看他們的作品。

林二汶：沒錯。因為聽眾欣賞文化藝術的基礎不夠強啊。我剛剛在聽林憶蓮《憶蓮Live 07》（現場專輯）。2007年這樣做十分先鋒，現在再聽依然未過時，當時憶蓮受到很大的批評（按：演唱會大部分唱side cut）。……我慶幸有在現場觀賞過。經歷這次之後，很多歌手開始有膽子這樣搞演唱會。當然有沒有很大的

commercial value 呢？commercial value 是如何製造出來的呢？我覺得應該問問 Paco（黃柏高），問問雷頌德。一群在香港流行音樂工業／商業世界裏，以音樂為生的人。他們那套思想是否有些可以繼續發揮作用呢？我覺得他們⋯⋯例如 Paco，他的名句就是：「聽（〈少女的祈禱〉）demo 時，我聽到錢的聲音。」

研究員： 他說第一次聽〈少女的祈禱〉時，聽到錢掉下來的聲音啊。

林二汶： 〈少女的祈禱〉是否一首好歌？它是一首好歌。

研究員： 在流行曲框架裏面是一首好歌。

林二汶： 我給你聽一聽⋯⋯那時我唱過〈少女的祈禱〉。這首歌，單講作曲⋯⋯一首歌如果有很大的演繹空間，就已經有一個很大的貢獻。我將它變成一件這樣的事，原來四拍，我將它變成六拍。

研究員： 即是節奏加強了。

林二汶： 是啊，即是控訴那個「祈禱」。

（林二汶播放她演唱的〈少女的祈禱〉）

研究員： 你的唱腔偏甜。

林二汶： 聲線啦。類似是這樣，我為甚麼會舉這個例子呢？由 Paco 說聽到錢的聲音，選了這首歌主打，而這首歌本質上，有歌詞的幫助，楊千嬅的形象與她的個人氣質，天時地利人和，所有東西加起來。〈少女的

祈禱〉依然有很多不同 story-telling 的空間。從來我覺得流行曲應該是這樣，應有多角度去看它是否一首好歌，例如 "Let it be" 你怎唱都可以。雖然有的歌你可以作一些變化，但 "Imagine" 不管你如何變它都是 "Imagine"。〈少女的祈禱〉當然未至於是經典，但在流行曲本質上應該有這樣創作。香港是個這樣商業的社會，而你真正做一些偏鋒音樂，的確缺乏那個空間，一來香港（流行音樂）市場太小，香港（流行音樂）市場是不會再擴大的了。除非列入大灣區，但「香港」這個品牌就會消失。

研究員：那是另一種玩法。

林二汶：是，那是另一種玩法。我覺得將來可能是這樣，你想想大灣區中秋晚會……。

研究員：「香港歌手」變成「大灣區歌手」。「香港歌手」被併入大灣區 market，表演那個大市場的觀眾／聽眾想要看／聽的東西。

林二汶：應該説，未來會將香港在文化上連進去，你只是大灣區其中一個（城市）。以前不是這樣的，香港是亞洲流行音樂 leader 來的。

研究員：香港流行音樂曾經／本來是亞洲流行音樂先鋒，不只是大灣區流行音樂先鋒。

林二汶：當時的商業世界，香港文化是先鋒。時移世易，香港被列入大灣區。這也是我們無法改變，時代會

變，究竟該如何反應這件事呢？話説回來，平衡而已。我為何説要問問雷頌德、Paco，我覺得除了他們在卡拉OK……令很多歌都必須這樣（有一個成功模式）才能生存。其他非K歌不能生存，甚至變相令唱片公司這個流行工業，認為不是K歌的話就不要去製作，不允許歌手做別的音樂。這是在有利益考量後，對流行音樂發展本身的一種傷害。

研究員：或許他們認為某些音樂作品不會「成功」，就不容許這些被生出來。

林二汶：但他們的「成功」標準，來自某首歌在卡拉OK有人唱。

研究員：他們判斷「成功」與否，來自過去的「成功」經驗。

林二汶：香港已經這樣耗掉十幾年的時間（認為流行曲應該像K歌），我覺得這個階段不可以不反思。現在情況更極端，不少卡拉OK都倒閉，當年正正因為K歌，我們的生存空間變得這樣小。到後來連K歌都死掉，我就忽然明白，原來回過頭來，甚麼是生命力最強的東西？是作品。為何我覺得創作依然很有吸引力、很有趣，就是因為作品會説話。經過我生存的年代，即是過去這二十年，一切都變了。經歷一開始的SARS，之後就出現我們的組合（at17）拆夥。音樂工業開始北移，這二十年（歌手/表演者在）香港、內地兩邊走基本上是常態。然後到我單飛，要靠綜

藝或者其他工作去養我創作的音樂。最後，綜藝上我成功了，但政治環境卻令我失敗了，或者説被質疑啦。

研究員：　輿論上被標籤為負面。

林二汶：　講到〈最後的信仰〉，我十分感謝你（在《林夕的人文風景》）很持平的討論。一開始寫這首歌，根本從來都談自我和低調，藏之名山。成為大家討論焦點的時候，又是另一回事。我想，誰能決定某首歌如何解讀和應用才是最恰當？這首歌本來寫給情緒狀態欠佳的聽眾，你要記得我，要記得「抬頭尚有天空敲不碎」。我的出發點是……身邊不少朋友有情緒病，而我覺得如果心裏面有一個 index 來支撐着大家不要跌倒，那就好了。夕爺（林夕）本身有情緒病經歷，他説，他寫書法、玩古董，生活上有很多這些興趣，移居台灣後有更舒服的環境。那我想他都在拯救他自己。夕爺個人立場跟作品，雖然不可分割，我覺得他很 professional，發揮在這首歌中應該談甚麼。藍奕邦十多年前已寫好這首歌給我，出第一張唱片收 demo 的時候，一直放着沒有用到。然後我在 Sony Music 出了張唱片，於是就在那批 demo 中忽然重遇這首歌，剛巧一直無人預先留用，彷彿等了我十多年。跟夕爺談 demo 的時候，這首歌其實是一首一路向前一路向前的歌。我一直沒跟人説過，就是希望將來無論發生甚麼事，每個人心中都有些東西

不應被拿走。記得我當時打過的比喻可能是⋯⋯無論政權或者所處身的地方如何,真正的自由應該在心中。或許我比較天真,老覺得應該是這樣。原來不是的,原來當你去做選擇,你希望自由地去哪就去哪的時候,根本不是如此。⋯⋯這首歌明明白白就是這樣,end up 大家 produce 出來的,又是別的東西。我真的忠於這首歌所説,選擇自由去哪就去哪。

研究員：兩者沒矛盾。〈最後的信仰〉可以講情緒病,作為一種抒發,同時也是香港人位置的一種堅持的自白。從事歌詞研究這些年,我從來不認為一首歌只有一個解釋。

林二汶：是呀,沒有矛盾啊。當中的文字,完全可以對應當下。

研究員：真的吻合了大眾情緒。現在香港陷入集體抑鬱,而非單純的個人抑鬱症或者情緒病,是整個社會都病了。

林二汶：現在觀眾往往把負面情緒發洩在藝人身上,我覺得某程度上娛樂圈中人似乎被人拿來出氣。如果娛樂的成分包括⋯⋯藝人被抨擊,這也是對整個社會安全有貢獻的,只是我們(藝人)難受一點,這未嘗不是一件好事。最要緊的是批評者講意見的當下感到過癮,被人引用得到。或許這也是一種虛榮。

研究員：sound bite 嘛,現在是「搶 fo」的時代。否則怎會有那

樣多人「打卡」?「打卡」也是想要 like 而已。

林二汶：是啊。尤其現在我辦學校（兒童音樂學校），我見現在的小朋友這樣小的時候，開始明白為何到了一定年紀，人們會想有下一代，母性、父性就是從想要傳承而來。眼看自己年紀漸長，甚至時日無多的時候，你知道你覺得有價值的東西，特別想承傳下去。所以我就想如果小朋友現在四歲，二十年後世界應該完全不同了。如果二十年後……像大自然的循環，我們總會有一日……總有一日會有人見到我們想要的世界。看到的人是不是我本人不要緊，但我就想我現在所做的，即是種善因得善果，希望看遠一點，播下種子，所以就開辦了這家音樂學校。

研究員：二汶或者不如直接談談你的音樂學校，架構和課程發展如何，特別想讓小朋友學到甚麼？

林二汶：我的學校……首先因為時間問題，現在開辦的 course 不多，目前就有 A Cappella group。A Cappella 的音樂風格、音樂形式是小組，可以很多人一起參與，跟人與人之間的合作很有關係。小朋友經常上網，並以這形式去學習知識。然而，音樂是 listening，做人也是 listening。如果一個小 group，最少四人，最多六人一班，他們學習了音樂知識後，還要唱得對。那他們一定要聽到旁邊的小朋友在唱甚麼。這就在教導他們如何跟人相處。人在音樂這個共同語言裏，不需要講任何意見，一起 serve 一件事。那是

team work、team appreciation。

研究員：即是追求人與人的真正接觸。

林二汶：是啊。尤其是現在報名的小朋友，是COVID baby，四歲左右。他們有兩年沒有上學，pandemic。

研究員：他們兩歲時（2019年）已經開始疫情。

林二汶：是。報名入學讀書的時候，疫情開始，他們就沒有上學。他們連面對陌生人都很害羞。A Cappella最好的地方就是並非合唱團，我十分討厭合唱團。四十個人唱同一個音做甚麼呢？你聽不到我，但那是另一回事、另一種藝術呈現。我選了A Cappella，就是想班上人數少一些，老師近距離接觸學生，看到他們誰是誰，這樣互為焦點。第二種音樂班是樂器班，A Cappella無所謂，參加者不需要有音樂程度，即使學不到音樂都學到team work。另外就有個preparation班，只供四、五歲小朋友參加。家長往往不知道究竟應該讓小朋友向音樂哪方面發展，preparation班就包括唱遊，即是基本音樂的appreciation、唱歌，然後有中樂有西樂。中樂西樂選的是二胡、小提琴或大提琴。這些都是很precise的樂器，可以solo表演，group又可以有ensemble或者quartet。這就是個人explore自己的過程。最重要是，上完這個course後，有個assessment給家長，讓他們知道小朋友究竟是怎樣的character。而他們在學

樂器，你會看到一個人是否 disciplined 或細心，耳朵是否靈敏，整個人是否靈活。

這是幫助小朋友了解潛能。在音樂學習裏，音樂包括太多元素，正如我剛才所講的 listening、team work，還有在細節上的追求，其實一切大事的成功都因為細節處理得好。在這個 preparation 班，我經常提醒老師（包括我自己）教學的時候要因才施教，知道小朋友是怎樣的人，preparation 班後，不排除會有 tailor-made 的課程。 他們可以在這裏慢慢長大，有我和老師在關顧着。小朋友的身心發展很重要，我可以看得緊一點，起碼知道所收的百多名學生，在這樣的環境下成長。百多人就百多人，沒關係的。如果我一個小朋友都不教，就一個都沒有。或許有其他方法，但如果我 start 這所學校，希望這群小朋友在這裏可以這樣長大，我鼓勵較大的小朋友，有時跟更小的小朋友一起上課。這裏的教學房間有彈性間隔，大小班一起唱歌的時候，較大的就要 take care 更小的。 經歷過幾個 course 後，他們開始熟練，就想要求哥哥姐姐懂得照顧弟弟妹妹，還有表演。如果無踏過上舞台表演，永遠不懂得欣賞表演者。這與我從小的學習有關係。我小時候參加香港話劇團，有一位叫大咪的演員說過一句話：「如果你不懂如何做一名好觀眾，那你也不會是一名好的表演者。」這句話我記住一輩子，塑造我成為一個人，十分重要的價值。

研究員： 你的音樂學校大概開設了多久？

林二汶： （2021年11月算起來）兩個月。但籌備了一整年。

研究員： 整個思維是「從娃娃抓起」？你錄取的學生都是年齡較小的？

林二汶： 有大一點的小朋友，有到十二歲的。有的大哥哥大姐姐，有的十三歲都想學，有心的話，我都會錄取。十四歲他們開始有自己思想，但你想做明星，這裏真不大合適。真的啊，人人將自己的表演片段放上YouTube，別說十四歲，八歲都可以啦。我比較老套，覺得這樣「學壞手勢」。

研究員： 小朋友全部都由你親身教，還是有請導師？

林二汶： 學校有請導師。我教不了那麼多音樂班，又有其他工作。但每次上課我都盡可能在這裏，最後十分鐘進入課室，觀察小朋友的情況，有時會指點兩句。

研究員： 從我們的角度看來，想小朋友多學一點才藝呢，就是想孩子從小開始感受美。懂得感受美，欣賞世界角度就會不一樣。當我們在談音樂教育應該如何，我們的流行音樂向這方面走，才可以與外在世界競爭，往往忘記最重要的是人。如果永遠都是現在既有的那些人在努力，別說香港流行音樂，社會所有界別也不會有發展，十分可惜。香港有那麼多資源，那麼多富裕家庭，不知是幸還是不幸，很多音樂上的事物都變成工具，幫助小朋友年青人多一項

技能……多一個上流的工具。

林二汶：在我這裏學音樂都是工具。不過我通過音樂想教育小朋友別的東西。我跟家長們說，每一次收生我都會 interview。

研究員：你親自 interview？

林二汶：我親自 interview。我跟家長說，為何你想報這個音樂班，第一要問小朋友有沒有興趣，如果沒興趣就不必了。如果你想考級求分數，我就要告訴你，這裏不是一處求分數的地方。第一批來報名的家長，都很清楚知道。不少家長其實不同意坊間的做法，眼見孩子被迫上課，十分心痛。

研究員：小朋友比家長還要忙。

林二汶：其實家長都很迷惘。至少我眼前這幾十位小朋友的家長，他們全都很信任這件事，基於相同的理念而來，那我至少成功吸引同路人。這群小朋友長大後，他們會記得有過這個經驗，應該入了血，四至十二歲剛好就是塑造性格的時候。如果可以從小在這裏長大，我覺得這六年對他們來說，我有參與 contribute 他們的童年回憶。

研究員：你有這樣強的理念，與你自己音樂上的成長有沒有關係呢？

林二汶：有，正因為我的成長裏沒有這些經歷。我家境不大

富裕，哥哥（林一峰）有學音樂又比我大很多，我從小就在他身邊，但是我不大喜歡表演，覺得喜歡音樂在浴室唱就可以了，為何要唱給別人聽。我從來不是想要入行。我喜歡電影，如果真要入行……我有報考過香港演藝學院，報讀演員，覺得戲劇很fascinating，有那麼多故事講有音樂聽，很厲害啊。APA沒有錄取我，我就入行唱歌、做音樂。小時候沒有學過任何樂器，所有東西都是自學，甚至樂譜也看不懂。結他也是自己摸索，懂得按那個chord但說不出名堂。我是一名音樂文盲，連繫不到不同的音，Do Re Mi Fa So就是唱出來那些，只是靠耳朵去聽。

研究員：你在摸索階段都是自學的？

林二汶：是啊，包括寫歌寫詞。從來沒有老師教過我這些，我又覺得我問的你又不懂，那我就自己觀察。念中學的時候，我在一家很普通的中學就讀，但遇到一位很好的老師，就是我的中一二三級的音樂老師。我記得她曾經很狼狼推着電視機入課室：「我們今天是音樂appreciation，看 The Swingle Singers，你們看看這個表演如何。」八十年代已經有 A Cappella，我心想：「原來世上有這種東西，為甚麼又有這個名字，很有趣啊！」那是一個很大的衝擊，現在還非常記得那一刻，感謝她打開了我的眼睛。其次就是我哥哥，他聽的全都不是兒歌，而是 Joni Mitchell、

"A Case of You"。完全不明所以，他就很有耐心逐句翻譯讓我知道。即使翻譯文字也是不夠的，那個意境還不大明白。從小我就追着我不明白的東西去學，所以學習過程相等於「跳班學」。有的學得很深刻、很sophisticated，相反基本功就完全不懂。我開這家音樂學校，揪酌他們要學基本功，我希望他們懂得看樂譜，因為這是一個語言系統來的。雖然我不懂，但我希望學生可以學曉。我的經驗裏缺乏但覺得非常重要的東西，我要爭取到變成我有，而在音樂學校中安排上。我不認為學生一定要像我，更加不想他們像我，但是我知道應該提供甚麼選擇和資源，讓他們有自由度去嘗試，因此才有preparation班。

研究員：你擔任《全民造星III》導師的時間，早於你籌辦這家學校。那《全民造星III》的導師經驗，有沒有啟發你如何營運音樂學校呢？

林二汶：有。啟發就是：「要教真的要在孩子的小時候開始。」

研究員：從音樂教育的角度，《全民造星III》學員的年齡都太大了嗎？

林二汶：是的。三十幾歲時想的就是我這個階段有何achievement，其實他們miss掉很多小時候的學習機會。他們都很好，大部分很善良，但真的不適合這種模式。我在做導師時，就有幾種心態，第一就是

不忿。這些年來我在音樂上堅持的，或者我一直相信的，一定要趁一個最 mass 的媒體說出來，每句話都要說出來，拍攝時我很 aware 我在說的話。

研究員： 你是要在節目（在《全民造星 III》）中，講出你本人對音樂或表演的看法，多於 comment 學員？

林二汶： 是啊。關於處理他們，我的做法就是，每個人都有不同 character。事實擺在眼前，你現在是 second chance，都是在香港娛樂工業中出過道，並沒有大紅大紫。然後想要 second chance，參加節目一開始你已經是 loser。既然放得下身段進入這個比賽，你就要表現出，你究竟有甚麼長處可以供人欣賞，而其他人看不到。所以每個表演都針對學員的 character 來構思，例如 Alina（李炘頤）跳舞又唱歌，起碼讓外界看到她的做人態度，作為一個舞者她有何特質。如果你要用她，從她的毅力就可以知道她是這樣的一名藝人。陳葦璇十分厲害、有毅力，勤力得像一頭牛。這些都要給別人看見，因為你真的不知道你的 character 能帶你到哪裏去。如果你一直死硬派在做其他東西，根本不會有人 adjust 你的態度，起碼這要給別人看見。那些分組、排位，其實全都是 showcase 來的，要他們的氣質被看見。我還要淘汰學員，我有選擇權要 foul，那他們需要怎樣的 training 呢？第二 round 找梁祖堯的原因，就是戲劇裏有一些遊戲與 workshop，可以幫助他們開發一些東西，給他

們多些自我了解的機會。究竟表演上有甚麼是他們
還未想通透？從來沒有跟他們説過。我們上了很多
課，那些全沒有在節目中播放。我們真的聊了很多
很多。

研究員： 即是《全民造星III》很多課堂沒有被攝入鏡頭？

林二汶： 有拍下來，沒有剪出播映。《全民造星III》只有四十
集，唯一剪出來的是作為一名導師，抱着怎樣的態
度，我跟學員是怎樣work。大家在娛樂層面上就能
看到他們的家庭如何，背後還能勾勒出很多不同人
的背景，足夠剪出三年的節目啊。單是拍攝已花了
半年時間，我不是希望要扭轉甚麼，有點失望就在
於，我在《全民造星III》以為在文化上做了點甚麼，
結果原來我選擇在別的電視台（TVB）亮相一次，
批評者馬上就説：「這個（2020年度叱咤樂壇我最喜
愛的女歌手）獎是我投票給你，現在也可以收回來
（按：即不再投你的票）。」哦，那我真的明白了。
原來世上的一切……我的執着不是錯，我的堅持、
認真也不是錯。不過我真的不能天真地以為世界就
是這樣運作。如果我沒有這種天真，很難走下去。
最實際可以抓在手中的，就是將我相信的放在這家
音樂學校。開辦這家學校，切切實實地與這裏的學
員、持分者沒有任何利益衝突，他們真的只是想要
來學習。所以我就説學術世界、學院角度可以相對
持平去討論，很多事情沒所謂對錯，我很感激……

這段時間我知道 social network 有何影響力，我不再需要用這些平台與部分觀眾／批評者溝通，只需要通過作品與他們溝通。我也決定不再玩社交平台，移除了 account。如果有朋友要批評的話，衝着我來就可以了，別罵我身邊的人，我要保護身邊的人。你可以罵啊，我就繼續用心做自己的事……也是我認為最實在的工作。有的觀眾與批評者罵戰：「你傻的嗎，你在《全民造星 III》認識林二汶，但她已唱了十多年。」批評者覺得，一切名利是《全民造星 III》這個節目給你的。的確如此，時運上是因為這個節目。我就是要借這個節目，將十多年所學的東西放進去。我決定不再參與《全民造星 IV》，因為在《全民造星 III》已把我的所有都掏出來了。下一屆還可以做甚麼呢，所以就不再做選秀節目導師，轉而開辦兒童音樂學校。

研究員： 依你所說，本來是有機會再做《造星》的導師？

林二汶： 是，花姐（黃慧君）一直都很想我繼續做《造星 IV》，連續兩屆擔任《造星》導師。究竟下一季節目又會如何發展呢？導師雖然只是一個角色，但我真的 seriously 將我的知識放進去。破天荒地遇上疫情，所有觀眾都被迫在家看電視。

研究員： 沒別的事情可做，只好在家看電視。

林二汶： 而且每個表演 item 獨立拿出來看都是好看的。這是

在電視大眾媒體，做一些觀眾入theater才能看到的表演。讓觀眾看到電視節目可以是這樣的。

研究員： 從《造星》導師到我最喜愛的女歌手，整件事會否令你覺得諷刺？十多年的音樂歷程，聽眾可能只說得出一兩首你的歌，卻因為綜藝節目愛上你，成為他們最喜愛的女歌手。

林二汶： 這我十分明白。我在叱咤頒獎禮坐下來時就知道，原來那一年講一個特定話題，這種操作從來都沒變。說到最後，那是一個投票的獎項。得到我最喜愛，是因為那段時間我做了某些事令你喜愛。我一直有觀察我的社交平台數字，究竟有多少人來看、有甚麼post能得到多些like、有甚麼post是大家不會like。廣告通常較少人like，因為你不是commercial的人來的。你出廣告post我就不關心，可能只得兩個like。當我講一些很無聊的東西，他們喜歡我，過萬個like也會出現。

研究員： 或許網民覺得廣告中那個不是你。譬如你出現在奶粉廣告，奶粉並不代表你或你的價值觀。

林二汶： 是。網民對奶粉沒興趣，就不會like。原來是這樣。這都會為我帶來金錢上、工作上的壓力。即是我都覺得：「慘啦，我真的對不起，你（廣告商）付錢給我post帖子，但我的個人平台又幫不了你得到更多like。」我都有掙扎，到了（獲頒）「我最喜愛」、開紅館

（個人演唱會），眼看着attention一直慢慢減少。開完
紅館，我沒有甚麼後續，我在替其他人監製。我又
真的認真地，覺得為樂壇做貢獻，幫幫後進。

研究員：你已在做錄音室的工作，外間看不到，追隨你的人
　　　　數就遞減？

林二汶：沒錯。如果觀眾／聽眾喜歡你，都依然喜歡你，好處
　　　　就是《全民造星III》等於與觀眾交朋結友。可以理
　　　　解，現在有朋友在批評我的時候，有別的網友會選
　　　　擇維護我。我相信大家有種信任，事實上大部分觀
　　　　眾都不是真的那麼激烈。他們會說：「不是啊，她其
　　　　實是這樣這樣……。」散落四周，真的會有人記得你
　　　　做過甚麼。關心我的人也不少，會私信我，但我就
　　　　是覺得不如……如果我真的要選擇我的人生是如何
　　　　開心的過，我明白social network是甚麼，真的關心
　　　　我的人，會默默支持我，而我不需要上癮地不斷看
　　　　社交平台的數字。高的時候就開心，低的時候就不
　　　　開心。我一定會被影響，沒可能一點都不受影響。
　　　　所以除了public這個面向，我覺得不如這樣，每個星
　　　　期我都會有live，很認真地去做去唱……例如你可以
　　　　重溫，我之前唱了一次「林憶蓮之夜」。

研究員：我記得啊。Facebook live來的。

林二汶：昨晚我剛唱完「王菲之夜」，也有回應關於TVB的問
　　　　題，唱了〈最後的信仰〉、〈自白的勇氣〉。每個live我
　　　　都會跟觀眾／聽眾見面，只談音樂。

研究員：那就是「以歌會友」，這是傳統的説法。

林二汶：是啊。順便update一下近況，這是一件非常充實的事。事實上，真的有關心你的人，他真的見到你。我又不是要「一竹篙打一船人」，放棄所有觀眾／聽眾。我覺得要繼續忠於自己的選擇，舞台大一點就唱大一點的舞台，舞台小一點就唱小一點的舞台，我只做好我該做的工作。竟然我的Facebook live，由我一開始獲獎的第二晚，就有一萬人看，現在差不多六百多。

研究員：那六百多位是die hard粉絲。

林二汶：TVB前有四百至六百die hard fans，TVB（台慶）後都是四百至六百die hard，中間換走了一些人。有新人入來補上。幾百人就幾百人啦，壽臣（劇院）我又不是未唱過。當然這一直沒人去講，我一直都是這樣做。香港的表演場地不多，但卻沒有如何尊重舞台的教育，去教觀眾大場有大場的觀賞方法，小場地有小場地的玩法，是兩種不同的價值觀來的。我有本notebook記下了一個大場三面台究竟該如何操作。如果有一日我死掉，有人看到也是好的。那時候我未打算開學校，但真的有spot，三面台你跟這群觀眾玩，其實在跟後面的觀眾玩，因為後座的觀眾會很羨慕。如果你跟後面的觀眾玩，後面的浪打到前座來，前面的人就會覺得：「哇，原來這個場面真的好興奮。」每一個spot的觀眾群心態都不同，這是

我自己研究得來，大小場地有所不同。

研究員：即是你用你自己的經驗，記下某一些不同場地的音樂表演方法。

林二汶：是實戰方法。那是一個真實的數據收集，加上表演經驗。不同歌曲有不同玩法，一定要 technically 知道如何玩，rundown 都要排得好。香港很多 show 連 rundown 都排得不好。

研究員：傳統觀念就是，快歌排成一堆，慢歌排成一堆，最後 encore 肯定最紅的兩首歌，就完了。認為這就是一個好的演唱會編排。

林二汶：曾經是這樣便能滿足到觀眾。當你要唱幾十場，的確要這樣操作。

研究員：譬如老牌歌手，都有這樣的表演成規，觀眾也習慣。老牌歌手的粉絲大都是較傳統的觀眾。

林二汶：觀眾入場想聽歌嘛，有幾首慢歌、飲歌就可以了。觀眾單純一些、受感染力量又大，接收的心打得很開。從前最重要的是歌手 presence。張國榮站在台上，無人關心 rundown。

研究員：他出現已經夠了。

林二汶：徐小鳳開演唱會，一動也不動都沒所謂，小鳳姐嘛。在他們的 work 裏，rundown 是歌手的人生而非純粹是一堆歌曲。即是最大是歌手個人。「大兜亂」

地唱都沒問題。

研究員：那些歌是歌手與觀眾多年來建立好的關係、橋樑，不單是流行歌曲。

林二汶：基本上是等同於有個聚會，我可以見到你，平時沒法跟你見面，所以你連續唱十首慢歌都沒所謂。話說回來，為何當年有這些天皇巨星，其實是香港流行音樂一直積累下來的結果。觀眾在不容易得到音樂的情況下，跟歌手一起成長。現在太容易得到，上網見不到你的東西，自然就不知道你是誰，哪有巨星啊？

研究員：或者網上有歌手不斷出現，觀眾／聽眾都可以看不見，網上太多東西在流傳。現在所有人和事都碎片化，這種碎片化往往被人用過去成功例子，覺得現在的人不成功，很容易批評：「這人有甚麼歌呀，我都完全不知道。從前不是這樣的⋯⋯。」永遠都拿過去來做對比，令這個問題永遠講不清楚。

林二汶：還有就是social network如何安排給你看的資訊？如何manipulate你的生活呢？這就是山頭化、碎片化的結果，所有東西都散掉，而當我們還要用united一些東西的思想去看⋯⋯所以你們做這個音樂教育survey十分好。只有從教育開始，這就是「雞先定蛋先」的問題。所有cycle都不能停止，前面的成就不能抹煞，後面的東西又不能停，一定會這樣發生。結果

我們發現這些問題，往往源於教育本身，但香港教育從沒機會做過改變。

研究員：你在流行音樂上有很多角色，經歷過那麼多事情，或者，如果香港政府很想投放資源在香港的音樂教育，你認為該如何發展？如何幫助香港流行音樂發展？

林二汶：我曾經有想過做音樂的是否需要交稅？音樂人有沒有可能不需要？……即是你做音樂，政府就養你，可以不需要有財政負擔做你想做的事。如果香港解決地產、樓價高企這些支出上的問題，我覺得有很多事情都可以改變。

研究員：首先改善土地問題？樓價牽涉生活成本啊。

林二汶：如果你生活成本高……我剛在看「凶宅屋」的新聞，戶主七十幾萬買入單位，怎知鄰家是「凶宅屋」，那可以怎樣？這就是其中一個引伸出來的問題。這根本是我們無法解決的。香港一開始地少人多，然後起樓，買到像大富翁遊戲一樣。香港就是一個大富翁版圖，真人版大富翁啊。人人都是大富翁可以怎樣做？諷刺的是，當你的生活成本已被搞亂，你賺到錢的時候，未必會選擇去聽音樂。到最後只想我的子女到好的學校念書，即是大家認為的高尚學府。回過頭來，原來我們都只是想要子女做一個 decent 的人、有知識的人、會賺錢的人，這個「生產模式」沒有停止過。

研究員 ： 社會價值觀沒有無改變過。

林二汶 ： 對。如果你説（政府）有很多錢，（資助音樂可以）有空白支票，不如人人聽音樂都免費，但是人人聽音樂都要交税，那些錢可以回到音樂人口袋。這又涉及另一個問題，當音樂、文化屬於政府公帑供養，那又是大問題了。

研究員 ： 音樂人要做官方想你們做的音樂？

林二汶 ： 沒錯。上網費、電話費，我們做streaming的費用，是否可以有一個高的持分，回饋做音樂的人呢？有時會有，不過很少，根本不可能養得起一個人。如果想聲音好一些，那我多買一個優質咪高峰後，還要多買一萬元的配套。三萬元要多播幾次歌，才可以回本呀？其實我不覺得可以憤世嫉俗的説：「那真的很不好。」很多人還是working on這一件事，令音樂人可以得到一個fair的報酬。當未做到之前，音樂人要吃飯，我就是一個好例子。我要吃飯，我的聲音除了可以唱歌，還可以做甚麼？錄廣告VO叫消費者消費。我想我錄過幾百個廣告，那全是用我的聲音哄你買東西，我亦明買明賣，你（廣告商）付出這筆錢，買我這個時段替你工作，好，那就開工，甚至不必用上我的名字。如果要用到我的名字，可以，加碼啦。我都要交租，不單一個人要吃飯，身邊的人都要吃飯的呀。

研究員：你（大部分時間）是一個服務提供者的角色。

林二汶：是。當我賺到錢就可以做歌，觀眾／聽眾不去聽也沒所謂。剛剛我花掉幾萬元，錄製了〈自白的勇氣〉。當人人都說：「林二汶、林夕真是一個好好的combination。」結果views數多少？views數都去了MIRROR那邊。這就是事實。我有沒有不開心？有的。當大眾說很期待，原來也不是。然而這一切發生，究竟我應如何去做好自己該做的事。回過頭來，我的生活每天二十四小時，可以見到的人就這麼多，願意關心的人也只有這麼多，我想做好的事亦只有這些，那我就只做這些東西，不去享受所謂的人氣，亦不需要讓所謂的人氣attack我。如果有個節目，我唱一首歌，覺得好好的，你當然可以自由討論。如果你真想找我工作，例如拍廣告，你用到我這個人，那你可以在別的地方post帖子，不必用到我自己的平台。LUSH剛剛也withdraw，覺得可以沒有Facebook、IG、Twitter的account。他們從來都支持人權、從來都支持fair的東西，覺得社交平台荼毒很多青年，決定不再用這些。我覺得很inspired，先不要理這件事對人有沒有effect，對我有嘛。我做這些public⋯⋯本來有personal Facebook account，逐漸在想關心我的人可以WhatsApp我，不必在Facebook看我如何如何。如果你不注意我，即是不關心啦，亦不需要通過甚麼方法告訴你我現在如何。那就大

家過好自己生活。結果我取消了個人account，根本就沒人問為何你取消掉，關心我的人直接問我：「最近如何呀？出來吃頓飯吧。」起碼大家能見到面，感到很安樂。

研究員：剛剛一直在聊，如果政府想提供資源，如在場地上、政策上，有沒有甚麼可以做呢？如政府想在音樂教育或者推動流行音樂層面上擔當更重要的角色。

林二汶：錢是一個問題。

研究員：例如提供更多場地予獨立音樂人接觸觀眾？場地免費，每個weekend都開放給大眾觀賞音樂。

林二汶：這個想法不錯。不過這只是在硬件上的提供。我覺得獨立音樂人空間是小，有網上空間也不太差，Tyson Yoshi就很好。對我來說，我覺得是質素問題，打着獨立旗號不等於你所做的音樂質素好，不少都十分難聽。首先你應該把音樂做得好一些。如果你做得好，自然就有觀眾。觀眾都很直接，好聽就聽，難聽就拒絕。聽得明白就喜歡，聽不明白就放在一旁，就是這樣簡單。我覺得幫助獨立音樂人，好像做善事。你選一個你覺得需要幫助的群組，來表示你參與善舉。但是否真的幫助到音樂人呢？未必如此，歸根究柢，又回到教育問題。中小學要有一個真的與文化接軌的appreciation，不計分數。只是不計分數的話，家長就會說：「不計分數，

　　　　　　那我們不參與了。」那不如讓小朋友先學做人再追學
　　　　　　分。

研究員：你的答案就剛剛涉及我們最關心的問題。假設有個
　　　　　　可能性，就是propose給政府，建議在基礎教育裏，
　　　　　　加入一些音樂欣賞、藝術欣賞的課程。你覺得應
　　　　　　該如何運作會比較好呢？譬如介紹香港流行音樂發
　　　　　　展，還是介紹不同音樂類型，有reggae、blues、R&B
　　　　　　等等……。你認為如果基礎教育有這些，會是一件
　　　　　　好事嗎？

林二汶：是一件好事。希望那些校歌首先可以好聽一點。

研究員：即是不是〈春田花花幼稚園〉（校歌）這樣？

林二汶：〈春田花花幼稚園〉是很有趣的。

研究員：是，故意唱錯所有字，文字都跟音樂不大符合。

林二汶：〈春田花花幼稚園〉取笑校歌本身嘛。……我覺得架
　　　　　　構上面有（音樂教育、藝術教育），老師都未必能放
　　　　　　膽放進去。學校面對很多道德審判，文化上面往往
　　　　　　予人攻擊的口實，一個道德旗號亮出來，老師就完
　　　　　　全不用教了。例如達明一派〈溜冰滾族〉講街上玩
　　　　　　roller的青少年，馬上就會被罵：「不用上學嗎？」

研究員：邊緣少年。

林二汶：即是邊青。教壞下一代，這當然不行。小朋友將來
　　　　　　要做個正直的人，要循規蹈矩。總之不搞事就等如

沒事。其實學校不是沒有音樂appreciation，只是那是classical music。

研究員： 我們都考慮過香港小學階段有常識科，教大家維多利亞港水深港闊，香港社會華洋雜處。除了這些，是否可以介紹香港流行音樂文化，從前有黃霑、鄭國江啊……所謂常識，或許我們對香港社會的認識，不要只停留在……中國內戰很多南來移民，令香港興旺起來。這當然是一個角度去處理歷史。文化層面好像一直沒有一個正規課程，讓我們的下一代有所理解。

林二汶： 其實歷史課程……歷史老師都很沮喪。

研究員： 被規範啊？

林二汶： 例如伴隨着這些戰爭，有甚麼音樂出現過呢？歷史與音樂是否可以結構性地講，有一個特別的課程呢？（思考中）……我想到了。例如一開始我說我老師忽然推電視機入課室，讓我們看 The Swingle Singers 的演出。我是一個sensitive的小朋友，對音樂有興趣。我記得這個moment，也很肯定同班大部分同學都忘掉這個moment。對我來說，那是我的第一個音樂上的情感教育，那個教學是passion來的。老師興奮地教小朋友，她的passion感染了我，我覺得教育上的課堂世界，有的老師很努力在做，想用心感染小朋友。無論教的是甚麼，甚至解釋甚麼是民主自

由，這才是感性教育。剛巧小朋友在這個階段，他們的感性也在發展，只是香港的教育都十分冷漠。

就是我們在談〈獅子山下〉，歷史上何時出現這首歌？那是一個年份，但感性上聽眾對這有何感覺。小朋友在就學時期，他們在 develop 一個……如果感性部分沒有 develop 的話，長大後就會很功利地看這件事：「哦，這個人是垃圾，賺不到錢。」因為他從小被培養的感覺是這樣。所以我覺得應該是……即使單是講文化，也是冷漠的。你喜歡林憶蓮，成為她的骨灰級死忠粉，感性上她 fulfill 了你，繼而你再欣賞她在藝術上的成就，又再支持她這個人，end up 你對她的支持也是感性的。我覺得小朋友欠缺的恰恰是這個 touch，美麗是感動人的。我們不想要高分低能，首先要有心人，有心是甚麼意思？就是他在情感上會被觸動。這件事上面女孩子較容易一點，女孩子本身較感性，男孩子反過來被抑壓得更多。說穿了，文化藝術是一個 soft side，人的 soft side。我們連他們 soft 的時候也不能 appreciate，你怎樣要他們 appreciate 音樂？我覺得是這樣，我不知道課程可以是甚麼，每一件事都有感性部分，例如當我在談曾經有一群人，因為一首歌很多人被撫慰，例如鄧麗君的歌……百科全書、歷史書都有談到這一段，這是小朋友能聽得明白的東西。那他們如何 apply 到現實社會、對社會有沒有 empathy，其實都源於這些。我想藝術文化在不斷提醒人有 empathy。除了批

判性、批判思維，我們都要有embrace一些東西的量度，那是來自empathy。我不知道，或許數學都可以有empathy，要touch到小朋友，先要touch老師。老師本來有股熱情，到最後為份工作，因為香港的樓房真的很貴。然後算啦，我們移民啦。除了這樣，還可以怎樣，我覺得很正路，無人明白老師的感性，或者沒有appreciate。校長要「跑數」，他們要自己的學校躋身一百大list，校長都想感性的呀，或許都很喜歡徐小鳳，但是這樣幫不到他吃飯啊。

研究員：或者喜歡音樂，不是他生命中最重要的東西。

林二汶：怎樣可以在教育裏讓他們知道，生命中最重要的是empathy，這在基礎教育中應該要有。

研究員：最後一個問題，香港有很多大型音樂活動，例如Clockenflap、Jazz Festival、文藝復興的Ear Up表演。對於這一類由公帑資助、很想推動音樂的大型活動，你有甚麼看法呢？

林二汶：我不排除政府很有誠意，也相信政府裏有不少有心人默默耕耘。但是整體印象來說，不免讓人覺得你只是想找些東西，堵塞悠悠之口：「看，我們安排了那麼多活動給你們啦。」

研究員：有多少人次參加過，最後成了政府紀錄，似乎又是追求數字。

林二汶：我覺得首先他們要找個convincing的公關。……那也

是 illusion，正如不少人崇拜我做導師的角色，其實那也是一個感性的 illusion。

研究員：有時候喜歡明星藝人就像追捧名牌。名牌出甚麼商品，大家都覺得好。

林二汶：MIRROR 啦。十二個，任君選擇。這也是很有趣的 phenomenon，很值得寫個研究報告。我朋友說，他們在香港最失望的時候出現，大家都很想有個慰藉。她是一名地產經紀、「黃絲」，又賺大陸錢，經常情感受騙的中女。她的愛情路好崎嶇，很努力賺錢。然後她又有自己的立場、看法，但她依然是一個有血有肉的人。香港很多這種人。

研究員：情感無處投放。

林二汶：是啊，所以投射到 MIRROR，但她心裏很清晰。這也是一個有趣的心理現象。

研究員：我們先談到這裏吧。謝謝你。

嚴勵行、簡嘉明

受 訪 者：嚴勵行（Johnny Yim，作曲人、編曲人、演唱會
　　　　　音樂總監、《聲夢傳奇》音樂總監）；簡嘉明（Betty
　　　　　Kan，填詞人）

訪問日期：2021 年 11 月 15 日

訪問形式：Zoom

研究員：今年（2021 年）暑假，兩位在康文署主辦的「粵語流
　　　　行曲講座系列」，合作主講香港粵語流行歌曲的創作
　　　　和製作。當被邀請參與這個富有教育意味的公開講
　　　　座時，作為香港流行音樂工業中的資深創作人，最
　　　　大的考慮是甚麼呢？

簡嘉明：是 Johnny 邀請我參與的。Johnny 是講座的主講人，
　　　　我只是其中一節課的嘉賓。對我來說，公開談創作
　　　　都是比較習慣的工作。過往我從事教育行業，都曾
　　　　在公開場合分享流行歌詞的創作心得，十分歡迎這
　　　　種形式。而且邀請我的是 Johnny，大家是經常合作
　　　　的工作夥伴，雖然首次在公開活動層面上合作，但
　　　　這是一個很好的機會接觸大眾。

研究員：或者先請 Johnny 介紹一下講座的構思？

嚴勵行：我是收到 LCSD（康樂及文化事務署）邀請，來擔任
　　　　這次暑期流行音樂講座（「粵語流行曲講座系列」）
　　　　的主講人。不大清楚為何 LCSD 邀請我，只知道有
　　　　個 series 是想讓從事香港流行音樂工業的音樂人，多
　　　　講解一些音樂上的（創作、製作）問題，多於現場表
　　　　演、演奏。我覺得這是一件好事，作為觀眾／聽眾，
　　　　很多時十首有九首都裝作聽得懂，假裝煞有介事。
　　　　這已不是在討論某首歌好聽與否，而是當你愈知道
　　　　創作背景，聽的時候就愈開心。就像你多聽歷史故
　　　　事，當有機會實地旅行，就不會只去 outlet mall。如
　　　　能熟悉當地歷史，是不是閒逛也特別起勁呢？這是
　　　　兩個（欣賞）層次來的，大概（辦這個講座）意義就在
　　　　這裏。

研究員：或者我也分享一點點。我在浸會大學人文及創作系
　　　　教授過 Pop Music Studies 課程，但我本人沒有音樂
　　　　背景，於是就主要從 pop music 在流行文化上的發展
　　　　描繪它的主軸，由歐美 mainstream 講到香港，講到
　　　　廣東歌近幾十年發展。正因如此，我對流行音樂教
　　　　育十分有興趣，彷彿大部分人都沒法從正規課堂接
　　　　觸這門課。2019 年暑假，LCSD 有一系列古典音樂講
　　　　座，由胡銘堯主講，內容由貝多芬、蕭邦講起。我
　　　　是 LCSD 的 observer，事後建議 LCSD 不如試試舉辦流
　　　　行音樂講座吧。不知誰是因誰是果，後來發現你們
　　　　主講的流行音樂講座出來，就覺得非常好。這種講

座形式不完全是我在浸大談流行歌曲的文本或歷史發展，而是真有專業人士從實務層面來講曲詞編監的創作。兩位在這個講座中面對受眾，覺得最大的困難是甚麼呢，或許你們原初的構思與outcome有沒有落差呢？

簡嘉明：跟我們的預期很接近。我們都預期普羅大眾對流行音樂有好奇，有聽流行音樂的習慣，才會想知道內行人的分享。當天有一些觀眾，我甚至覺得他們的音樂造詣應該是不錯的，只是未必從事流行音樂工作，或許本身受過樂器或者古典音樂訓練，又或許在大學念過關於歌曲製作的course。估計大部分都應該是沒有行內的實際操作經驗，但他們都十分投入，對我們的行業有一定程度的好奇。或許他們比較留意一首歌製作出來後，然後網絡上去聽，都主要是這樣接觸一首歌。這是OK的，與我想像的差不多。

研究員：兩位主講這個流行音樂講座的時候，本來已經傾向實務講解，聽眾亦期望來聽一些香港流行音樂實務操作。我可以這樣理解嗎？

簡嘉明：都可以。

嚴勵行：我感覺（觀眾）多少有點聽內幕的意思。因為其實……知道香港流行音樂工業實務的人實在太少，難得我在其中，又是身兼多職的人，自自然然就好像

我不多分享一些，似乎有點浪費。如果我去講流行音樂歷史，就有點多餘，我只做了十多年而已。但十多年天天都在做歌，剛巧我在這個位置，於是設計這件事（講座），一切源自我自己的經驗。我沒念過音樂，學術層面上零分。我只有經驗，於是就把打過的仗拿出來跟大家聊聊。原來聽眾又很喜歡聽。開始時我播一首歌，然後討論這首歌為何要這樣處理，又或者現在的歌曲為何都有某種模樣、某種傾向？原因很簡單，因為唱的人（歌手）唱不到啊。但這個學校不會講，我就很想講一些你們在課堂、書本上無法學到的東西，就是唱的人（歌手）歌藝不足，我就要解決歌手唱得差這個問題。

研究員：創作層面上，day 0 已經要針對這個問題（歌手唱得差）創作？

嚴勵行：其實監製要做的就是要解決問題，不是要令一首歌如何如何，而是要替付錢給你的那個人，解決他想解決的問題。

研究員：剛才你說的「歌手唱不到」，意思是指⋯⋯？

嚴勵行：總之⋯⋯就是現在的歌手啦。現在很多歌手都沒有上一輩歌手的基本（唱）功，所以製作人的基本功就要比從前的好，要不然一首歌就會難聽到沒人願意聽的地步。A 唱得不好，就 B 這個人來救，如果 A、B 都不大行，那就慘啦，整個行業都會崩潰，就是這樣。

研究員：Betty呢？有否在講課過程中，重新組識自己的創作經驗，或者最重要是拿甚麼經驗出來分享？Johnny就說要談談內幕或操作的辛酸出來。填詞方面會否又有另一些故事呢？

簡嘉明：我講填詞的時候，是跟Johnny一起做分享的，主要講香港流行歌曲的歷史發展背景，由七十年代開始粵語流行音樂崛起，到現在這個年代歌詞的創作風格或者特色轉變，我其實都講得比較淺白，配合聽眾。他們應該沒有做過一些深入了解或研究，雖然我在這方面有做過研究，但只能將一些簡單的內容給觀眾講解，然後每個年代就選一兩首可以反映到年代特色的流行曲。我與Johnny再大談對那首歌的感受，連結我們的創作經驗。現在的流行歌曲與從前的作品風格有何區別，創作時要考慮、顧及的，又與七、八十年代的製作有何區別。觀眾Q&A部分，他們對流行音樂工業的創作和製作過程很好奇，例如會問，寫歌詞有沒有被監製打槍、有沒有被批評，或者究竟是如何找創作靈感，他們對這些實際工作過程十分有興趣。

研究員：Betty可否簡單給我舉一個例子，譬如有甚麼歌詞是七、八十年代可以這樣寫，現在已不大靈光、不再流行這樣寫，或者現在寫詞要顧慮的是甚麼呢？

簡嘉明：好啊。當時講座中播放了七十年代許冠傑、溫拿的歌，歌中有很密集的粵語口語，直接就是將廣東俗

語放在歌詞裏，很受歡迎，譬如〈半斤八兩〉。很多做流行音樂研究的人，都舉過這個例子，當中反映市民大眾的日常生活、心聲，我手寫我口。現在相對較少將粵語或者港式粵語的口語放在歌詞裏。我們又要兼顧內地市場，又或者其他華人市場，他們可能要在看文本的時候，已經要明白歌詞內容。又或者現在要求更高，要用字更優美，講求結構，加上如何令它更流行也需要考慮，現在少了用口語寫歌詞。當日的觀眾對這點很有共鳴，雖然暫且不討論哪個年代的歌曲較好，只是描繪出不同年代的創作習慣或者趨勢。這是其中一個例子。

研究員： 這令我想起從前鄭國江老師，他說填〈似水流年〉這份歌詞的時候，melody很悶，而且是超級悶，如果去卡拉OK唱會唱到昏昏欲睡。「望着海一片」就一直望下去，沒完沒了。現在流行曲的曲式複雜許多，如Johnny的角色可能要tune down或者令某首歌更平易近人一些，那有沒有類似的經驗分享一下。譬如Johnny做音樂的時候。

嚴勵行： 就在今天Zoom之前，我剛剛在做這首歌，TVB台慶（2021年11月19日）有一群後生女唱〈似水流年〉。所以你問得很好，這就是我每天的工作，永遠要重新包裝歌曲。很多人都問如何可以想到這麼多方法呢？我又覺得不會想不到，即是每個人很少每次講「早晨」都用同一語調。我今天拿着咖啡：「喂，早

晨。」（活躍），明天：「早晨」（沉靜），可以很多方式
講「早晨」。這次（台慶）全部都是不足三十歲的女子
唱（〈似水流年〉），那我要調校到能讓不足三十歲的
人講早晨：「早晨」（可愛），用另一些方法唱得到〈似
水流年〉。

研究員： 站在 Johnny 的位置，往往要配合歌手的年齡、形
象、歌唱及表演能力，處理歌曲。或者兩位的創作
淵源、創作背景是如何的呢？是念音樂、文字創作
出身，令你們可以晉身這個圈子？

簡嘉明： 我念中文出身，創作是從小就會做的事。離開教育
界之後，開始認識了一些音樂圈的朋友，就寫 demo
詞和正式流行歌曲創作，開始入行。比較密集的創
作就是跟譚詠麟合作，基本上他每一年的製作，我
都參與其中。另外還有其他合作的歌手。粵語歌、
華語歌一直都有寫詞，或許我是一個中文人，很多
歌手或監製希望歌詞出於比較對文字意境或者內容
技巧方面有要求的人，因此會找我。如果有留意我
的作品，我寫很多勵志歌，或許因為我從事過教育
界，有滿滿的正能量，很多人找我寫勵志歌，增加
了不少創作機會。

嚴勵行： 我的背景較為複雜。我沒念過音樂，我在大學是念
數學的，但從小喜歡音樂。第一個與音樂有關的背
景，就是我在十多歲時就幫芭蕾舞班彈琴。芭蕾舞
班十居其九都沒有樂譜，除了考試，一坐下來舞者

舉起手你就要彈出音樂，這是很好的練習，比念音樂還要厲害。念讀音樂可以上課慢慢學習，但這種情況就是要你馬上彈奏出一些可以伴舞的正常音樂。這是第一個訓練。第二個訓練就是人肉卡拉OK……

研究員： 即是伴奏啊？

嚴勵行： 人肉卡拉OK……訓練我彈band、夾band、熬夜、寫譜，而且當歌手唱得難聽怎麼辦呢，台上有人「發瘟」（突然唱不出來）怎解決呢，這些全都要apply在香港流行音樂界。從來沒人知該怎麼做，學校不會教你這些。譬如我將在聖誕節（2021年12月25日）幫張敬軒做演唱會，如果他突然被煙熏到，唱不了，那我該如何呢？這些就是從小學會了，長大後做show就懂得如何應付。很多類似的情況，譬如我realize原來歌曲一定要這樣編，但有時歌手會亂唱，亂唱的時候就inspire我，其實有些歌曲，亂彈也可以很好聽。為何我與「校長」（譚詠麟）那麼投緣？簡老師都知道，就是他喜歡亂來的，一首〈一生中最愛〉要唱reggae版。我們就跟他一起瘋，他一說我們就做到。流行音樂工業有時就需要這種動力，這種可以亂來的動力和能力，作為音樂人又可以很認真地玩。

研究員： 兩位談到你們在工作崗位需要隨機應變，甚至審時度勢。你們講座中的學員、聽眾，是否想從你們身

上得到一些實務經驗，想入行或者為晉身這個行業
作準備？

簡嘉明：應該有。他們有問到填一份歌詞實際上創作要多少
　　　　時間，監製容許你可以寫多少天，可能他們以為一
　　　　首歌可以雕琢很久。很多時我們只有一兩晚就要完
　　　　成一份歌詞，歌手到studio錄音又要修改，就要即場
　　　　作改動。這都是與學員想像有落差之處，亦可從中
　　　　得知他們對這個行業有興趣，縱然未必一定成功入
　　　　行，始終感到十分好奇。

嚴勵行：我跟他們說買樂器。外行人最容易犯的錯就是買錯
　　　　樂器。第一，以為愈貴愈好；第二，以為愈多愈
　　　　好。其實兩者都是錯的。愈多創作就愈煩，太多
　　　　選擇，你用哪支咪高峰呢？不少人思前想後，光是
　　　　鼓就有十套，那你用哪一套呢？我用這個角度教他
　　　　們，又給他們link：「這個是我常用的（樂器）。〈靈
　　　　魂相認〉中的琴聲就出自這個牌子的琴啦。」為甚
　　　　麼呢？一定要講這些，〈靈魂相認〉是一首好飄、好
　　　　spiritual的歌曲。要用某一個方法表達，我不可以只
　　　　講一種元素，我不會說要好飄的音樂，一定要講實
　　　　際如何營造飄的感覺。這是在學校學不到的東西，
　　　　我喜歡放在講座裏講。

研究員：或許你們的聽眾本身對流行音樂很有fantasy，想像
　　　　某音樂人很有才華，一坐在鋼琴面前已經OK，或
　　　　者某填詞人隨便拿紙筆便可以創作，但完全不知道

實質操作有這些考慮。甚至你彈的鋼琴是哪一款，melody到填詞人之手時只有兩天可以構思創作，觀眾／聽眾可能從沒考慮過實質操作的問題。從你們的經驗，他們會否由此對這行業有全新的觀感呢？

簡嘉明：有新的觀感，但也繼續有fantasy。這個行業可能比較少人可以加入，接觸面卻很大，反差很大。很多人聽流行音樂，但真正在行業中持續工作的人不多。大眾有好奇十分正常，尤其覺得從事音樂或者娛樂事業的人，生活多姿多彩、很特別、很有趣，所以特別好奇，這都在我們的預期之內。

嚴勵行：我沒有補充。

簡嘉明：有學員接續send message問關於填詞的看法。有人甚至打算參加舊曲新詞比賽，問我能否幫他看看新作，給點意見。但我認為這樣做不大好，業內比賽我們只宜鼓勵和支持，不能替你捉刀。

研究員：坊間較少這一類型的公開講座。如果有朋友有志於在這個行業發展，可能需要掏出數萬元報讀坊間的音樂學院，曲詞編監專業地去學習。現在康文署請兩位去做公開講座，可能整件事比較down to earth，普羅大眾有機會用一個較低廉的報名費，便可聽到兩位親身分享，這是十分難得的機會。所以一直追問學員的interaction，就是想要知道如果將來再有流行音樂教育上的工作要做，你們會有甚麼建議呢？

簡嘉明：我十分贊成大眾化的講座。說實在，如果真想入行，要我幫忙的話，我是幫不了他們的。我不是投資者，就是我很想給你機會，也沒有一首歌要去創作或商業出版。我只可以分享寫作技巧、填詞技巧，又或者填詞行業經驗，甚至如何欣賞流行音樂，這方面我都十分願意。我覺得流行音樂最重要的是讓大眾知道該如何去欣賞，延續你的興趣，最終才能對這個行業有幫助。然而，香港流行音樂市場還未足夠去承受太多人抱着幻想入行，只會令他們失望。較早前，我與Johnny都做過「譚校長」邀歌的比賽，協助一些新人的歌曲出版，不論做評審、講座或節目錄影，我都願意出力。就是真有投資者願意出版那些新歌，但仍不足以延續年青人在這個行業的生存機會。我們都清楚知道現在香港的製作很少，所有工作都集中在有經驗的人身上。新人如果來聽講座，我覺得最好抱着欣賞文學藝術或流行文化的心情，那會好一些。

嚴勵行：我所想的複雜一些。可能因為我做過受益人，又做過受害人。受害人的意思就是我買過唱片，受益人就是我在流行音樂工業中賺過錢，所以我的層面比較複雜。當我們講教育、學習，如果可以學的話一定要……這是全世界music school的問題，所有念音樂的人都不懂得用音樂賺錢，全部用音樂賺錢的人都不懂音樂。所以我賣車我是Elon Musk，但我

完全不懂開車，便很難做到 Tesla 出來。Microsoft
的老闆不懂電腦，他也很難做到 Microsoft 出來。我
覺得在教育層面，就是要逼所有念藝術的人要兼修
management、business，整件事才會健康。現在所有
事情都亂七八糟，為甚麼呢？就是因為話事人往往
沒有品味，有品味的人又不懂得自我宣傳。於是便
出現斷層，management 始終歸於 management，選
出一些不大好（聽）的歌。富有音樂造詣的人卻沒有
貢獻的位置。你想想剛剛那西九 Jazz Festival，來來
去去都是同一群人，（香港）中樂團已經完全沒有新
思維，「塘水滾塘魚」到了一個地步就是連煲湯袋都
爛掉。很多人都沒有新的想法，就是因為做決策與
音樂人之間的橋樑愈來愈小。譬如我做《聲夢傳奇》
（TVB 歌唱選秀節目），看上去很好，其實內裏我花
了很大的力氣令整個節目「正常」。「正常」是指甚麼
呢？起碼 mixing 是我們音樂人整合過的，你會見到
同一個電視台在別的節目，聲效不是這樣的，因為
決策人不是音樂人。因此我接這個節目（擔任音樂總
監）時已表明態度：「你不讓我做決策，我就不會來
做音樂總監」，我年紀漸大不想再妥協了。問題是你
不能每次都動氣。這不光是香港的問題，全世界都
一樣。

研究員：換句話說，就是有些朋友、青少年一腔熱血地很喜
歡音樂或者聽歌，滿以為報讀了某些課程就可以進
入界別，或者得到某一些技能。如果依照兩位所

言，反而是更加多音樂以外的學問，他們需要汲
取，或者具備某一些條件？

嚴勵行：是啊。音樂其實是文化來的，當你不懂得用產業角
度去看，就變了垃圾。你不懂得具體化或者quantify
一種unquantifiable的藝術時，人人都以為自己是藝
術家，風中亂飄不負責任。其實每一首歌都是一個
made intellectual property來的。

簡嘉明：我覺得坊間的填詞課程，純粹只是填詞課程。Johnny
講得很好，其實沒有關顧業界需要，市場上究竟會
接受怎樣的歌詞。你放一首自己原創歌詞上網，
是非常容易的事，人人都覺得這樣就是出版（一首
歌）。但這往往是自己找人唱、找朋友來jam，這
個本來沒問題，你可以一星期寫一份歌詞，一個
月又可以，或者你兩秒鐘二次創作一句歌詞也沒問
題。然而，作為流行音樂填詞人，工作過程不是
這樣的。為興趣或者為自己裝備填詞技能去參加填
詞班，絕對沒問題。如果視之為跳入這個界別的渠
道，我覺得不可以抱很大的期望。除非你在班上，
真的認識了音樂人，然後表現十分突出，得到講課
的監製或者主辦的唱片公司青睞，可能這才會有機
會。

嚴勵行：我永遠都是這個答案。或許這十分討厭，但我只講
事實。我沒有報讀過任何班，沒有刻意結識過任何
人，但我進入了這個行業，我真的不認為要depends

on那些課程。問題就是那學員清醒度要很強。正如剛才所説,以為念完那些填詞班、音樂班就能入行,是沒可能的,但你確有機會從中認識到業內人士。很多時候念大學,或者進入高尚學府念書,都是因為那個society而已。如果抱着這個成熟的心態行事,反而成功率會更高。很多時,喜歡寫作的人都比較自大,很難realize自己原來不適合進入行業。如果你早點有所認知,便能早一些知道並不適合。我在講座特別提到,相信很多朋友都沒有注意,我説做編曲的人不可以猶豫不決、三心兩意。試想彈鋼琴時我們都是這樣彈,七個音一個chord,一首歌有萬幾個音。如果你拖拖拉拉,一萬多個音要多少天才能決定呢?我有朋友音樂造詣很高,但性格慌失失、做事拖拉,編一首歌要十多日。我説三分鐘就可以解決的事,你編了十多天?就是因為他未想好,老是猶豫這樣彈好不好呢,這粒音大聲一點又好不好呢?我説,你還是作曲吧,作曲加起來都只有三十幾粒音,編曲卻真的很多粒音。這些音樂學校又不會教,真的氣死人。

研究員: 聞説有人編一首歌編了一年,匪夷所思。

簡嘉明: 不可能,一年已能完成好幾張唱片。

嚴勵行: 有可能。有可能的意思是他完全入錯行,一直在錯的崗位工作。就像你叫我做物業管理員,不是説我做不了,而是我的性格坐不住,勉強做一星期必定

走人。

研究員：流行音樂圈很多傳聞，有時會流傳某某在編曲上拖了多長時間……。

嚴勵行：通常這都是因為懶，不一定是因為能力不夠。

研究員：兩位都是資深創作人，可否請你們評價一下現在香港流行音樂的風格？

簡嘉明：我覺得近年大家都在尋找方向。由於市場萎縮，加上世界、社會、生活環境都有很多轉變，不論風格、主題、內容，還是製作模式，大家都在摸索還有沒有新鮮的風格。另外，大家接受（流行音樂的）程度又提高了，又有各種新嘗試。同時因為市場限制，不大敢太突破。我們參與製作的，大家都很想既兼顧受眾喜好，又有創作上的嘗試和堅持。這個需要大家一起作調整，風格可以多種多樣。歌詞來說，有的很勵志、正能量，有的暗黑或頹廢，有的憤怒、很多控訴。現在不像從前某一個年代那麼多偶像、情歌、K歌，或某一個年代又有很多樂隊、組合、band sound。現在流行音樂工業的趨勢和走向沒以前的明顯，近十年比較……可能音樂的發放渠道又增多了，大家都在嘗試，有正式出版又有線上發佈，又有自己一群朋友為興趣而製作，或者街頭演唱busking。很難一概而論，尚待留意、分析研究。

研究員：即是可能比較零碎、多樣。流行音樂突然多出很多

不同類型歌手和歌曲，較難像從前「四大天王」的 K 歌，肯定一派台就爆紅。現在我們甚至很難説得出一條成功方程式。

簡嘉明： 很難一眼看出。

嚴勵行： 我又回到我的位置來看。我覺得香港大落後，落後是指……千萬不要先把矛頭指向幕前。剛剛談到的實務操作，整個操作為何會落後。Exactly 就是我説的，老闆不懂音樂，懂音樂的人又不認識老闆，所以一切就落後。譬如我們從前覺得內地落後，香港很先進，很多事情香港人一點即通，在內地很長時間怎講都講不明白。現在逆轉了，現在內地消費不用現金，香港人還在用現金，即是香港人對事情信任度低，進步速度變慢，所以才落後。人家對世界的信任度已經提高，社會進步了，整體才不會落後。音樂行業也是如此，從前的行內人、manager 眼光獨到能證實得到，現在無人能證實得到任何事情。甚至無人打算去證實。現在的操作是，簡老師年輕貌美，那我簽你（成為藝人、歌手）啦，一簽就五、六年。原來我只是一個有錢人，如何投資到她身上呢？在我不懂的領域或範疇，又能如何傾力支持呢，只好擠牙膏式擠一些資源出來。先出一首歌啦，看能否生存得到。其實聊這個很有意思，投資者的態度只是擠出一些資源，看你是生是死，還能生存的話就多擠一點，那怎會有好的東西出來呢。

就像現在我打算建高樓大廈，先投資一條柱子啦，看它過些日子會不會倒下。那一定有成功例子，一切只是碰運氣。例如你投資先建十條柱子看看，一定有一條柱子屹立不倒，可是這就變得不是一個工業的投資方式，而是一個笑話。說到實體操作，我更覺得落後到不得了，為何從前的歌手會有形象，至少觀眾知道某藝人高大英俊、能歌善舞，完全能說出藝人的賣點。現在完全沒有這種概念，總之「樣子挺好的，瓜子臉、皮膚白」。問題是人人看上去都差不多是這副模樣，這甚至不是一個讚美來的。這是你被賊人打劫後、到警署給口供時，對一個人的概括描述。從前我們說 Leslie（張國榮）：「很帥很有味道。」但你被打劫時不會描繪出那賊人「好有味道」？可是「皮膚白、瓜子臉，個子挺高的」，這是用來形容一個賊人的，怎會用這種標準來定義藝人、偶像？你說是不是連這方面都很落後？

研究員：連想像力都變得零碎，甚至完全沒有想像力。

嚴勵行：投資的人完全落後，欣賞偶像的人完全落後，於是只能讓我們去救亡，我們就很慘了。我們在全世界挖掘、研究這門藝術，天天都想自己向上的時候，其他所有東西都不配合，愈來愈辛苦。老實說，未必是賺多少錢的問題，而是我們從事文化工作，見到文化落後，好心痛啊，你明白嗎？

研究員：或者再退一步觀照自身，談到現在的香港流行音樂

彷彿都只是隨便做做看，能做多少便做多少。作為從事流行音樂工業的一員，周邊朋友或者本人對以音樂為事業、加入成為流行音樂工業一分子，有何看法呢？

簡嘉明：我對這件事很有抱負。這個行業的人，真的很有熱誠，而且真的想做出好作品，只是未必有天時地利人和，特別是香港人不是太熱切覺得，欣賞流行音樂或藝術是一件事。可能大家聽歌都是在apps聽，聽完就算，有多少人真的留意編曲、歌詞。有多少人真的會聽音樂、閱讀文字。為何說我對此很有抱負呢，雖然香港淡忘了這些，可能大家要供樓、上班、賺錢謀生，我覺得如果整個中國，還是有很多人重視文化發展。香港依然有很多很有創意、有能力的人，流行音樂行業還有發揮空間。我們的製作並不差，很有誠意。只是就像Johnny所言，整個行業很分散，大家用擠牙膏、建一條柱的方式投資，缺乏整體發展去影響或重新打入內地市場，一切尚待努力。就我自己角色來說，我只是寫好歌詞，希望歌詞可以接觸得到華語聽眾，感動觀眾。

嚴勵行：我反而覺得要多想一步，就是為何還有那麼多人依然守在行中，估計多少是因為大家都覺得自己最棒，其他人都是敵人，業內這種氣氛愈來愈強，可能社會運動後又有COVID-19，job變少了。這方面真的很有影響，那好吧既然大家都在鬥法，那就看

誰有真材實料吧，變相成了真的篩走了行業中的一些人。業內「各自為強」的感覺太強烈，其實挺可惜的。首先，或許大家未必有注意到，現在的唱片很少是有概念地處理。通常都是由唱片公司分配：你做這首歌，他做另一首，派牌般派完做完再整合，完全不知為何而做？相等於一頓飯，從二樓拿來一隻碟，B座借來一隻叉，飯菜又未做好，於是隨便到鄰居家拿一點來吃。那這頓飯其實沒甚麼意思。沒有概念，不是做得到做不到的問題，但為何要這樣呢？其實一切都可以實在一些，有些設計理念，分工細緻一些認真一些，不必一次全扔出去隨便找人完成，然後根本再沒有下一次了。你明白嗎？現在問題是市場太小，大家又亂做。

研究員：即是投資者試着做一些出品，看看是否成功，成功的話再籌謀？

嚴勵行：說對了。但最慘就是做實務的創作人真的懂得音樂，最終變成我們一群內行人狗咬狗骨，市場完全爛掉。其實大家最應該要團結，創作出團結性高的創作，又或者提高大家合作性，collaboration更美，那就不會造成浪費，所有事情都不可持續。Freelancer最擔心的就是再沒有下一次的工作機會。說實在，單就每個人來說，從事甚麼工作都沒所謂，很多人都轉了行換了工作，但我覺得大家最好都要有整體觀，不是光看自己能否謀生。

研究員：較早時Johnny提到西九有jazz音樂會。不知大家
有否留意政府的文創政策或文化藝術資助呢？他
們在不斷資助很多項目，譬如西九Jazz Festival、
Clockenflap、文藝復興基金會的「搶耳音樂」，甚
至過往新視野藝術節的北歐音樂會，亦包括兩位主
講過的康文署講座。那你們認為公帑積極投放資源
在文化上，能否推動香港流行音樂教育，或者讓更
多香港人接觸音樂？

簡嘉明：Umm⋯⋯總好過完全沒有。如果公帑不知花了在
哪裏，那就更不理想。現在至少有一些文化活動可
以讓市民大眾參與，如果長期或有系統進行教育更
佳，光是幾堂課自然發揮不到作用。單是流行音樂
創作，我和Johnny那幾堂課很快就講完，不能説有
明顯主題，亦不能説接觸面真的很廣，疫情之下不
能開放給太多人參加，宣傳方面全由康文署負責推
廣。

研究員：宣傳方面頗低調，差不多到了講座中後期我才知道。

簡嘉明：有一些宣傳小冊子，地鐵有poster，宣傳又算不上很
大規模。外間會覺得流行音樂是一種娛樂形式，與
教育、文學欣賞、藝術欣賞連結得不是太緊密。不
過我又想提一提，過往在教育局做課程發展工作，
當時中國語文有一個可以選修的單元，都曾經做過
一個流行歌詞與中國文化的單元設計，後來卻完全
沒有後續。課程不斷改革，當時所做的只是一個例

子，提供 training course 給老師，老師可以自行選
擇講授與否。我知道有老師會選擇在課堂上講流行
音樂、歌詞，但又可能因為他們不是太專業，大家
都只是聽眾，不妨純粹分享、欣賞。能否講到深入
的層次，傳承或者啟發到學生的興趣，或者欣賞能
力？就不得而知了。

嚴勵行：我反倒想知道，為何政府要做這些事情呢？

研究員：或者公帑某個比例是要投放資源在文化範疇，說不
定是基於這樣的思維。

嚴勵行：我的問題是直接的比喻。他們又不懂（文化、藝
術），為甚麼要做呢？

研究員：兩位都是流行音樂界的專業人士，這樣問其實是想
大家從專業角色多提意見，原來政府投放了那麼多
資源搞 Clockenflap、文藝復興基金搞活動、搞北
歐音樂會、搞音樂講座，但可能你們依然覺得不足
夠，或者未必做得很到位……。正如 Betty 所講，官
方宣傳規模又小又低調。如果政府行有餘力，公帑
始終投放在社會上做點事，大家認為有何 idea 可以給
政府參考。有甚麼更好的可以做，令香港流行音樂
產業發展得更好？

嚴勵行：我依然是同一個想法，找懂得音樂的人去處理，政
府不要只是不停撥款。或許找一個懂得批錢，又要
得到政府信任，又要懂得文化、音樂、藝術的人，

相信不會太多人有這種能耐，可能已 narrow down 到香港只有幾個人可以託付，但至少可以邀請他們幫忙。要不亂花公帑，只會變成浪費。老實說，政府做這些不能批評他們做得差，我絕對沒有貶低的意思。如果竟然已花掉那麼多公帑，倒不如先找一個內行人去計劃，文化最需要有人懂得 balance。你找個要價十萬元的人來彈琴，不一定比要價五萬元的那個彈得好，你看李雲迪就知道啦，文化藝術不能只從錢的角度衡量高低。你找來策劃的人，即使懂得文化藝術，其實他也只是一個香港的代理人。我們聽甚麼觀賞甚麼，放置在香港這個格局中成為甚麼，都是由他掌控。開始時聽說香港會有文化局，我很開心啊。不過將來帶領香港文化藝術的人必須要是內行人，如果能帶動香港的文化藝術發展，自然是最好。那些音樂節不會只是香港自己欣賞，會有（外國）人專程飛過來看，當你請對人的時候。未有 COVID 時，香港很多這些音樂會，DJ Show Expo 也很興旺，因為 Expo 的搞手真的有文化啊。

研究員：甚至搞手可能是行內資深的音樂人。

嚴勵行：是啊。我認識他們，他們都很年青，二十多歲而已。他們喜歡開香檳，到 Disco 玩，特別知道哪位 DJ 是可以的。一定要用這種思維，才可以砌出一樣有力的流行音樂活動，否則……只是聞說某位好勁，始終是隔了一層。第一，會很老套很 out，第二就是

浪費金錢。一切的解決方法是一樣的，要找個懂得文化藝術的人主理。

研究員：Johnny 講得十分好。下一個問題正想進一步問，世界上很多城市以流行音樂或流行音樂節，作為一個城市品牌，譬如英國利物浦、日本富士搖滾音樂節。兩位覺得在這個層面上，香港流行音樂能否成為香港城市品牌呢？

簡嘉明：我覺得可以。香港流行音樂的發展歷史已有幾十年，亦真正製作過非常成功的作品，曾經很輝煌很成功，絕對可以作為香港的品牌。曾經有香港博物館展出的主題，都是以香港流行音樂的不同面向去做。但所有課題都是斷裂地做，個別的一次一次分開舉辦，當中沒有一個系統，亦沒有一個氣氛。假使有一個音樂節，整個城市都會有氣氛，有新作品，有不同活動、展覽，或者旅遊方面又可以配合，那香港就在博物館有展覽，學校有講座，太空館可能另外又有一些公開分享。若分開時間、季節、日期，這樣很難做成一個氣氛，也不能成為一個音樂節。首先，我覺得籌辦者要有一個概念，將這種項目慢慢變成一個有國際影響力的活動，不能只辦一次半次。很多年前香港有十八區業餘歌唱比賽，對於當時的人去認識或者追逐香港粵語流行曲有很大幫助，很多知名歌手都參加過這個比賽，包括張學友、李克勤。現在完全沒有這種活動。你剛

提到西九的音樂節，我覺得太曲高和寡，要好專門喜歡 jazz 或者個別音樂類型的人才會參與，為何會這樣小眾呢？可以在香港不同區份找一些年輕人參加歌唱比賽，業界的人可以做評審，大家都可以有貢獻，然後整件事裏面又有得着。這樣用公帑其實是很簡單的好事，可是現在大家就似乎在追求一些高層次、很美好的方向，忽略了基礎的東西。

嚴勵行：我覺得有點難。香港樂壇已被玩爛，這十多年已完全沒戲。試想八、九十年代，香港歌手出國表演一點也不失禮，現在就真的不敢恭維。結果你要 fix 好這件事，才可以向外推廣，最終只會變成用錢請外國人來辦活動。你看泰國的醫美，真的投放時間學好一樣專業，再向外銷售。現在你是在過去破壞了一樣東西，然後希望別人看不到它已爛掉。如果不從根源去拯救和改變，一切就不可能。雖然外國人不是長居香港，但到了香港就會明白香港流行音樂的現況，人家又不是傻子。就像我喜歡古典音樂，每年都飛去歐洲聽音樂會，外國的文化已經習慣了，下班後去聽一場 Mozart，遲到坐在樓梯欣賞也沒關係。可能他是買好了第一行最貴的票，明知道自己遲到，就不會大搖大擺進場影響別的觀眾，就是身穿晚禮服也隨便坐在樓梯口。香港與外地在文化藝術上的價值觀太不一樣了，香港是沒法子追上。我一直說的落後，其實是在心靈、價值層面的落後。

研究員：即是文化素養、人文素質？

嚴勵行：是。所以……你說香港要做國際性的音樂show，當然是可以的，只是最終只得那個show囉。正如簡老師所說，一切都是割裂的，就是爆一下火花，也很快消失無蹤。

研究員：情況就像one-off搞完活動，甚麼都沒有發生。

嚴勵行：Festival究竟是甚麼意思呢？Festival就是不必特別做甚麼，光是坐在草地聽音樂已經很開心，這才是Festival。試想一下賽車，一個周末有賽車活動，那個Festival就是大家食熱狗、隨便拍照玩樂，大家坐下來聊天。陌生人互相搭訕：「喂，你喜歡哪個歌手？」「一齊啊！」這才是Festival，不是在競爭誰勝誰負，否則搞甚麼也意思不大。香港最缺乏就是文化素養、人文素質，具有這些素質，香港的流行音樂就不會生產出現在的歌曲。我在香港編了幾百首歌，但幾百首歌我都不知它們在講甚麼，你明白嗎？大家同一年代成長的就會明白，投資者卻不大明白。簡單來說就是不切實際，老是在盤算複雜的東西。

研究員：或者我問最後一個問題。目前基礎教育裏面有音樂課、美術課、體育課。香港的基礎教育看起來比較呆板，似乎從來沒人因為美術課、音樂課、體育課，而對這些範疇有興趣。如果將來這個survey倡議

政府去思考有關問題，如何令人文素質提高，對音
樂，不一定是流行音樂，古典音樂也不妨，有基礎
認識。兩位覺得政府能否考慮在基礎教育、中小學
層面，加入類似流行音樂概論、發展或教授曲詞編
這些創作技巧？

簡嘉明：如果有資源當然可以。作為曾經是一個教育從業
員，我真的不想再加重老師負擔。我覺得所有文
化、文學、藝術應該都是開心（學習）的，所有欣賞
音樂的都應該是開心的事，不應在課程中成為任何
人的負擔。如果某一些課程可以削減，或者學生課
業量、老師工作量可以減少，然後大家都有時間一
起欣賞音樂，我覺得已經很好，不必所有東西都由
老師講授。譬如老師和學生一同聽演唱會，或者一
起去西九觀賞音樂節活動，已經是很好的教育，不
需要一定要受規範。在香港念書及教書都很辛苦，
我不敢簡單斷言，為了自己行業有所發展，而希望
在課程中增加某一些內容。就是我之前做的課程設
計都只是選修單元，由老師自由決定。況且正規課
程中未必每位老師都懂得教，認識到是怎樣的一回
事。如果既要他們參加進修課程，又要設計教材，
我覺得十分慘。暫時未必要去到這個地步。

研究員：即是在正式教育編制裏，未必需要跟學生講授流行
音樂如何如何，歌詞創作又是如何……

簡嘉明：可以有一點點導引。例如有一堂課是簡單認識，不

需要長篇大論深入研究。老師太多東西要兼顧，我不敢說流行音樂重要到要馬上加進正規課程，事實上還有很多其他文化知識都十分重要，還能多加甚麼內容呢？不如先「軟着陸」，由興趣小組、學校定期的藝術欣賞活動開始。

嚴勵行：我的想法或許更簡單。無論畫畫、體育、音樂，我會概括為不用逼小朋友，而他們自己會去搶的subject，這是興趣。問題是我眼見很多小朋友或者年青人，甚至同齡人，不是沒有talent，而是欠缺以下幾樣素質：禮、義、廉、責任心、理財。如果有這五樣素質，基本上你對哪種專業有興趣都不會出問題，那麼老師們是否該搞好學生這五方面的事情，reinforce禮、義、廉、責任心與理財能力……譬如我喜歡長跑，我能夠很有禮地與人溝通這件事情；我有責任心，持續練習；我又會理財，不會因為跑步就埋怨父母不提供零用錢。這樣家人既舒服，自己又正路一點，這樣就會多一些positive。這樣整個人的氣質就會出現，不用整天那麼高的oriented，我要那首歌爆，甚麼叫做爆呢。

研究員：Johnny的說法十分重要。如果一個人有一定人文素質，如「五育」德、智、德、群、美，加上你所說的責任心、自我管理的能力，無論從事甚麼興趣或行業，體育、美術、音樂也好，都會是一個很好的人。

嚴勵行：謙虛的人才會找到自己的位置，狂妄的人就會「我想

做球證」。

研究員：或者想做球證只是想要權威的感覺，不是真正熱愛
　　　　足球。

嚴勵行：沒錯。

研究員：多謝大家的分享。最後代表朱耀偉教授，再次多謝
　　　　兩位抽時間參與今天的訪談。再見。

5

柴子文

受 訪 者：柴子文（「文藝復興基金會」總監、「搶耳音樂」聯
　　　　　合發起人）
訪問日期：2021年8月27日
訪問形式：面談

研究員：可否請你介紹一下「文藝復興基金會」的理念和發
　　　　　展？

柴子文：文藝復興基金會在2012年成立後的第一個活動，是
　　　　　西九龍的一個戶外音樂節——「文藝復興音樂節」，
　　　　　那時的西九（文化區）還是一片荒地。「文藝復興」的
　　　　　出發點是推動獨立創作，包括音樂、影像、文字及
　　　　　跨媒介的合作。這個出發點，主要建基於香港本身
　　　　　是一個混雜的文化，應該要有多些不同形式和地域
　　　　　的跨界合作，不同媒介之間也應該跨界合作。音樂
　　　　　自然是最有可能跨地域、跨媒介合作的連接點，也
　　　　　是「文藝復興基金會」的其中一個立足點。我們一
　　　　　開始就有文藝復興夏令營，倡議這種跨界精神，連
　　　　　續舉辦了七年。很多參加者都很喜歡，彼此之間也
　　　　　保留和持續許多美好的連結。其中有很多音樂人參

與，譬如 Serrini 和剛得到（台灣第三十二屆）金曲獎「演奏類最佳專輯製作人獎」的 hirsk。他們都是第一屆營員。

音樂這條線十分豐富。我們的特色就是即使是做音樂，也不是單線的。我們很鼓勵大家，尤其是新創作人，應該要汲取不同養分，可以與電影、文字、劇場有多方面合作。我們就在一個跨界別藝術的前提下，做音樂、電影、文字創作培育。六日五夜的文藝復興夏令營，參加者聽課、交朋友之餘，更重要是混搭分組的跨界創作實踐，在最後一晚表演。夏令營結束後，大家繼續保持聯絡，很多人也繼續創作下去。我們始終覺得「文藝復興」不是學校教育，相比起大學藝術系，我們的最大分別就是要大家「開眼界」，到一個跨界創作領域、乃至創意產業的層面，這才是「文藝復興」這個機構可以多做一點的面向。當時就有產業界、學界、創作界三界合作的講法。

夏令營只是第一步。夏令營後，我們有個「點子計劃」，專門從營友提交的創作計劃中挑選項目進行資助。第一屆就有唐藝、盧敏、陳韞三位女唱作人合作的系列迷你專輯出版，叫「女流」。她們各有不同的音樂風格，也用各自熟悉的語言進行創作，包括英文、廣東話和國語。

研究員：兩文三語。

柴子文：　是的。三人性格都不一樣，音樂風格更是不同。當
　　　　 時出版這三張唱片的時候，就在 2015 年，還在壽臣
　　　　 劇院辦了一場「女流音樂會」。

研究員：　她們三位有一個現場演出的 live？

柴子文：　是啊。當時就有盧凱彤、雞蛋蒸肉餅 GDJYB 等一起
　　　　 做嘉賓。這三張碟十分有趣，由專業監製 CM、李
　　　　 端嫻等協力製作。三名女生也是第一次接觸到這個
　　　　 行業的監製。發佈這三張碟、做完音樂會後，雖然
　　　　 當時媒體也有很多報道，但三名女生都未能入行做
　　　　 音樂。最初的設想是，製作音樂就能有多些演出機
　　　　 會，她們可以慢慢獨立發展，甚或被簽約成為職業
　　　　 唱作人。結果並不如人願。出碟只是一張名片。這
　　　　 讓我們思考究竟哪裏出了問題？於是，2016 年開始
　　　　 有了「搶耳音樂廠牌計劃」。

　　　　 「搶耳」的構思和設想就是，現今的音樂人不單只是
　　　　 做歌出碟，而是需要學習如何做創意行銷，既保有
　　　　 自己個性，又要懂得拓展粉絲。做流行音樂人早已
　　　　 不能靠出唱片/賣碟生存。很多出名歌手的唱片都只
　　　　 賣很少。原因是，音樂更容易聽到了，串流音樂、
　　　　 社交媒體、YouTube 的興起，徹底改變了音樂產業形
　　　　 態。獨立歌手需要適應這新環境，做出改變，做好
　　　　 創意行銷。另一方面，現場演出反而給獨立音樂人
　　　　 一條新的出路。背景是過去十年，青年文化改變，
　　　　 livehouse 文化興起，華人世界出現很多戶外音樂節，

尤其內地的音樂節多得不得了，很多城市把音樂節作為旅遊拓展項目，得到地方政府支持，所以疫情前一年可以有一百多個音樂節。台灣也早已有一些出名的音樂節。香港反而是最難做戶外音樂節的，除了 Clockenflap，也開始有一些中小型的。戶外音樂節的體驗令大家覺得，音樂其實應該要聽現場，只有現場是串流不可取代的，因為每一次演出，不同的場地、不同的觀眾互動與即興的氛圍、不同的編曲和演出狀態，觀眾的體驗每次都是不一樣，live是獨一無二的。所以，除了學會做創意行銷，做好現場演出就非常重要，而這需要專業的訓練，才能達到業界的高標準。這形成我們的核心想法。我們做了很多比較研究，設計了「搶耳音樂廠牌計劃」——一個樂隊或一個歌手，就可以是一個獨立的廠牌。

「搶耳」的初心是，一個樂隊、一個唱作人就是一個label／brand，像初創企業那樣，甚至未必真的要開公司。現在的音樂人，很多已不再簽廠牌、唱片公司。一來你無法幫投資者賺錢；二來根本沒有這個需要，你完全可以自己做，例如發佈音樂成品就有很多渠道，digital、YouTube都可以，甚至表演都可以自己投資、自己執行，從小型live做起。這就是「搶耳」的初衷，所謂「廠牌」就是「品牌」，就是創意行銷。我們很喜歡「廠」字，有種raw、有種「工業」的感覺。

研究員：就像一個工業、生產的概念。

柴子文：沒錯。「廠牌」這個字詞，雖然比較少用，音樂廠牌有這種用法。「搶耳」十分有趣，用這個概念來設計project。2016年第一屆，到今年（2021年）第五屆，參與的音樂單位（唱作人／樂隊）加起來差不多有一百組。

研究員：你們主動邀請（音樂隊伍）參加？

柴子文：不是。我們每年都有公開徵集報名。第一屆、第二屆十二組，第三屆開始每屆十八組。整個培訓計劃大半年，當中包括影響工程、現場演出工作坊、廠牌訓練營、去livehouse和學校演出，積累現場演出經驗。原來香港有那麼多band。每次報名都超過一百組報名，然後我們再選出十二或十八組。他們全都是本地樂隊／唱作人。

研究員：你們想扶植、發掘的就是香港本地音樂力量。

柴子文：是的，本地的。而且必須是原創音樂，一定要有自己30分鐘音樂，demo就可以，未出版的也可以。廠牌計劃分幾部分，一部分是現場演出的訓練。現場演出很重要，包括熟悉音響工程、提升舞台表現，要知道不同空間中的音響系統如何運作，在台上如何與幕後音響工程師溝通，才能把最好的聲音帶給現場的觀眾等等。

另外，演出技巧如何改進？如何增加與觀眾互動？

這是一個重要部分，演出能力不同於在錄音室的表現，而是要現場直接面對觀眾，用演出贏得觀眾的共鳴，包括出錯如何「執生」，這些都是超越音樂的舞台能力，是特別重要、但也很容易被忽略的部分。我們請最有實戰經驗的行家來指導。後來我們還加上「形象設計」、body movement。

第二部分，從版權版稅知識到社交媒體的營運、如何拍MV、做巡演、如何成一個indie廠牌。這些都是創意營銷的層面，如何marketing自己。從基本學習如何給不同的音樂節寫好profile。

這不是教學式而是sharing，每個人都要based on自己特色去發展。然而這些issue十分重要，完成後另一部分就是mentorship。Mentorship的目的，就是說有senior producer幫助他們成長，一對一或一隊樂隊，製作demo歌讓他們成長發展。另外one-to-one的意思就是跟他們聊天，看看他們在發展中遇上甚麼問題，有時甚至是心理問題，而非技術問題，未想通或者有一些心理關口尚未衝破。Mentorship是很重要的，同時producer本身都在找新人，有時producer願意offer工作機會給mentee。這些關係的建立，每一屆都在發生。再來就是showcase，showcase就是學員真的要做演出，練習好前面的一切去做表演，近幾年再加上了校園show，今年（2021年）也會繼續發生。

這個 training 計劃的 mindset 十分重要，是想要學員捉緊重點。所以，showcase 有學校巡演、livehouse showcase。而整個 programme 完成後，就會從十八隊選出十二隊，最後在麥花臣大舞台上表演，有所謂競爭性。再加上一個 layer 就是，我做 showcase 的同時，會做一個國際論壇，邀請海外音樂節搞手、不同 label 的人、出唱片的人、樂隊經理人，一起討論分享之餘，還會觀賞學員的 showcase，之後 one-to-one 給予 comment。這件事大家都感覺很好，我們邀請了 FUJI ROCK 的 founder，過程很開心，也聽得認真。所有大 band 都是從零開始，開始時玩小型 livehouse，這個有很大幫助。

研究員： 論壇和 creator 的安排，從哪時候開始的呢？

柴子文： 從一開始就有這個安排，連繫到為何會有「搶耳」（Ear Up）。就是我請了海外嘉賓過來，光是參與會議好像有點浪費，是不是應該有多點事情發生呢？那就發展出「搶耳博覽」（Ear Hub），這是後話。整個構想中，「搶耳」廠牌計劃是核心，即是我們想 incubate 一些樂隊，這些樂隊可以慢慢發展自己的 career，未必一定要等大唱片公司簽他們。結果怎樣呢？五年間出現了幾種結果，都是好結果。有的真的被大唱片公司簽約成為旗下歌手，這十分好，被簽（歌手）是一件事來的，有投資者投入資源。我們有幾個 case studies，其中最有名的叫 Empty，是一隊

玩廣東歌的樂隊，在台上有好好的 energy。到廣州演出後，廣州 fans 真的跟來香港繼續聽，新樂隊有這樣的成績實在很不錯。他們表演的 energy 好，很快被環球（唱片）簽了，易名 One Promise。另外一隊就被簽沒多久，是石山街。再來就是 Gigi 張蔓姿。

我覺得她有很大 potential，她被華納（唱片）簽約成為了歌手。這部分就是他們把一切學習好之後，多了 exposure，亦知道整個行業的遊戲規則，那就不會像「賣豬仔」那樣賣出去。唱片公司也高興，他們已經有 sense，對整件事有 sense，例如 marketing 如何圍繞他們發生？ live performance 十分重要，他們懂得有關的注意點，那就大家都覺得 win-win。另一些就是在自己的 indie 發展，其中一個單位就是當紅的 hirsk，剛剛拿了金曲獎（2021 年台灣第三十二屆金曲獎演奏類最佳專輯製作人獎），他是「搶耳」mentee，那張 CD 由「文藝復興」的「點子計劃」贊助。這種情況有一定的實驗性，不走大眾路線，屬於 experimental 音樂範疇，證明這有路可行。例如他的主要發展方向是做 producer，替別人做 producer，他真的到美國學音樂再回來發展。另一方面，他喜歡的音樂，電子音樂，很 experimental，玩出獨特風格，可以自己做 tour、出碟，這條路就很好走。我們覺得最好的是，音樂不應該只有單一一種，而是應該有不同 genre，不同 genre 都可以生存得到，這

才是一個好的音樂生態。這就是第二種indie發展，有的很出色的如per se、Charming Way、Luna Is A Bep，他們都是從Ear Up出來，風格很不一樣。「搶耳」廠牌計劃就是讓大家一定要自主發展，我們as a facilitator，可以請行內不同範疇有心有力的人來教學、陪伴、指導、鼓勵，整件事很開心。這個方向我覺得十分好，至今已運作了四屆。

研究員： 那麼「文藝復興」的資金來源是……？

柴子文： 開始時是利希慎（基金）。利希慎（基金）只提供首兩年的資助，夏令營和第一屆「點子計劃」。2016年開始，「搶耳」來自CreateHK創意香港的資助，屬於他們音樂的資助範疇。他們對電影（資助範疇）的投入更大，電影之外還有非電影（資助範疇），如CSI（創意智優計劃）、其他創意產業，設計、廣告、建築等。

研究員： 在香港政府（文化）政策裏得到資助的，都要與創意產業有關？

柴子文： 沒錯。我們的搶耳音樂廠牌計劃就很適合，尤其我們把indie樂隊當初創企業培育。

研究員： 發掘新band、新音樂力量。

柴子文： 是的，我們的組織和計劃甚至不是純粹從art出發。Art十分聚焦於創作人的藝術創作，我們一直在談的是「創業」。由「創作」開始到「創業」，屬於創意產

業範疇，由創意香港資助很合適。我們又有自己的donor、私人donor，會做fundraising dinner。然後完成一年programme後，大家特別有熱情，很多energy。下一步又如何呢？暫時不知道。我們在辦第一屆時已意識到，學員未必有唱片公司會簽，對於他們的發展，就先帶領着，雖然不能一直幫下去。那倒不如設計另一個project，就叫「搶耳全球」，讓他們出去見世面。從2017年開始做的project，就based on這個廠牌計劃，參加過廠牌計劃的，就有機會到海外音樂節演出、交流。

研究員：即是只要（參加者）晉身你們的平台，就有機會參加？

柴子文：沒錯，「搶耳」廠牌計劃的學員，就可以參加。當然要跟音樂節商議，我們需要處理很多行政工作，不同的音樂風格、不同的音樂節。已完成兩屆，第三屆本來在2020年舉辦，可是因為疫情無法成行。我們已到過很多城市，美國三藩市、韓國首爾、德國慕尼黑、中國廣州、上海。原訂於2020年第三屆要去英國。參加海外音樂節，讓他們見見世面，令那團火再強一些。演出之餘，學員會參觀livehouse、label，與當地音樂人交流，整個過程是十分難得的經驗。因為光是演出未必真的能學到甚麼，但經驗累積非常重要。我們組織去參觀錄音室、獨立廠牌、livehouse等。比如我們到首爾的Platform 61參觀，

這是一個全部由貨櫃堆疊出來的音樂中心，有排練房、演出場地，大家都大開眼界。

我們盡量每年都安排到不同地方，而海外音樂節本來沒甚麼香港樂隊。這樣走出去，可以讓海外同行和觀眾知道，原來香港樂隊是這樣的。例如慕尼黑那趟，我們的感覺就是這樣。香港樂隊可能以後會有更多機會。此外，原來海外音樂節的人也很想來香港，很想exchange，那我們本來已有international forum，現在除了他們自己來港之外，亦會帶當地樂隊過來。既然有exchange需求，不如多行一步，做一個搶耳博覽，Ear Hub。Ear Hub 就是國際論壇期間，roundtable外有其他海外樂隊來港演出，這個環節是「響朵」。「響朵音樂節」由此誕生，它與international forum是平行的，同時發生。

研究員：「響朵」十分厲害，連續幾天演出。

柴子文：海外音樂的發展，其實十分有趣。我們不是去玩樂，而是去學習。你可以發現有這兩種model，一是美國式，商業化（市場經濟）。因為地方大，跟內地一樣，一隊樂隊做巡演可以全年無休，二十幾個城市一次巡迴。流行音樂發展主要靠個人、公司，做商業發展。二是南韓model，有很多政府的support，政府support不僅僅直接提供金錢援助，而且幫他們開拓市場、築橋搭路去海外。南韓有好幾個平台，例如KAMS（The Korea Arts Management

Service），performing arts面向的，這是政府機構，做很多marketing，鼓勵樂隊出去海外發展。K-pop是一大塊，K-indie又是另外一塊，在市場推廣、海外演出方面，都有來自政府的subsidy。基本是這兩種model，譬如加拿大、挪威、丹麥等，有部分歐洲國家也是如此。

另一面向是美國、中國、日本、瑞典，因為瑞典產業龐大，鼓勵商業發展，一種比較市場經濟的做法。這兩種方法各有好壞，那大家多些交流吧，我們在「搶耳博覽」一起去explore，互相合作。美國三藩市的Noise Pop，雖然商業，一晚有十二隊，壓軸當然是最紅的，第一、二隊通常是新的，我們「搶耳」（的參與樂隊）過去，就被安排在第一、第二隊表演。這樣很不錯，大band的fans都可以看到新樂隊的演出，大家都很開心。

兩種模式的共同點，就是大家都需要新talent、新音樂，不論是有政府subsidy或者商業發展，「搶耳博覽」就是針對這而籌辦。南韓、日本、歐洲band都來港演出，有次我們更找到冰島band。冰島很厲害，只有四、五十萬人口，但音樂產業大到不得了，並且已經成熟到令人surprise、震撼的地步，尤其是電子音樂。有時候樂團只得兩個人，拉着兩件行李，完全沒有經理人，兩個musicians在做自己的經理人，行李都由自己prepare。這十分厲害，在他

們身上不但能互相學習，甚或可以合作。我們亦藉此把香港音樂帶出去。他們來，我們去，很順理成章。

到過海外，見過很多外國band，交到朋友，亦有參加海外音樂節經驗，成熟了，再回來做演出真的完全不同，那種confident……，有時不一定是skill，只是台上的energy，不一定跟skill有關，是人的信心問題。明顯地，海外巡演過，樂隊會有一場總結音樂會。同一個麥花臣，他們的energy變化特別明顯。

研究員：發起人需要全程參與？

柴子文：全程參與。全程要與當地organizer互動。這樣的接觸十分重要。單是演出的話，人家接待了你、學員演出完畢，就完結了。對方為何還要照顧你？跟你談那麼多？帶你去livehouse參觀？一切都不是必然的。當然有的學員，在台上玩得好就覺得可以啦。對於新band來說，絕對不可能無緣無故得到表演機會。

研究員：「文藝復興基金會」至今發展十年，估計你們最初時的走向都在摸索中，尋求資助、搞活動、吸納新人。及至後來發現新人光是出唱片並不足夠，出過唱片的人多的是，我第一年參與「文藝復興夏令營」（擔任導師），Serrini就送我她的唱片，她自資出版的〈蘇菲亞的波霸珍珠奶茶〉那張唱片。換句話說，自

資出碟的人大有人在，為何有的可以立足，或許「文藝復興」就是一個重要平台，扶植新人的發展。所謂平台並非通知媒體進行宣傳工作，而是他們本身要有所歷練。

柴子文：新人必須 reach 到他們的 audience，對的 audience。

研究員：是的。目標觀眾必須要接觸到，假設新人的觀眾是文青、大學生或者喜歡特別音樂類型的人，就要有個平台去處理。較早前訪問（黃）志淙，他就提到袁智聰正在替你們 line up……

柴子文：對，袁智聰擔任「搶耳」廠牌計劃的創意總監，我們十分高興得到他的加盟，他是資深樂評人和節目策劃。

研究員：（袁智聰）由《音樂殖民地》（打滾）到現在。……簡單來說，我們的香港流行音樂教育研究計劃有個假設，如果政府很想參與新一波文化政策制訂，扶植香港音樂發展，不論流行或 indie 音樂，可以怎樣做呢？其實香港真的有這個基礎，世上不是每個城市都有電影業、流行音樂工業，香港或許受到各種經濟、城市發展的客觀條件限制，近年被認為盛世不再。或許政府在資助上、政策上，應該開始思考針對性的修訂。依你看來，香港政府能否有再積極一點的資助或政策優惠，有助於香港音樂的發展？

柴子文：這幾年我們向「創意香港」申請做「搶耳」計劃，先是

廠牌計劃、接着是「搶耳全球」等。

研究員：然後年終提交 annual report？

柴子文：對！我覺得這個資助方向是對的，不應該由政府自己來做。例如有些音樂人發展 indie 音樂、原創音樂，就是 singer-songwriter，音樂人本是表演者和創作人，與主流 Cantopop、音樂工業不同，需要的協助也不一樣。但我們講 indie 就是原創。至少是（台灣）「金音獎」、「金曲獎」的區別。「金音獎」的「原創」定義很有趣，甚麼叫「原創」呢？必須每一位成員至少有 25% 參與創作。

研究員：根據這個標準，MIRROR 就不能競逐「金音獎」。

柴子文：MIRROR 的話，就要競逐「金曲獎」，屬於主流音樂。這在西方其實已經 merge，產業支撐夠大，聽眾接受程度高，不需要再區分。行業裏大家都是歌手，不是純粹唱歌還會寫歌。

研究員：今年（2021 年）1 月 1 號叱咤頒獎禮，為甚麼事後大家那麼多討論，或者上「熱搜」呢？就是主流、indie 的界線越來越模糊，大家十分好奇。MIRROR 可以與 Serrini 出現在同一個頒獎禮，整件事十分有趣。

柴子文：現在世代轉化，觀眾都成長了。

研究員：你認為香港流行音樂或原創音樂，能否有機會成為香港「城市品牌」呢？如果這是一個「城市品牌」，必

須要吸引人，那它該如何發展呢？

柴子文：你問了很重要的問題。剛剛聊到關於音樂製作、音樂出版方面是否該有多些資助。現在已有另一個音樂資助計劃「埋班作樂」，資助幕後的詞曲編和資深監製合作完成一首歌，由流行歌手演唱。還可以多一些 funding 支持 musicians 出新歌、新碟，做市場推廣。第二方面，就是場地，如參照首爾由貨櫃搭成的音樂中心、音樂基地，叫 Platform 61。又或許改建一些工廠大廈，至於是否由政府執行做這件事，大家都覺得有點難度。政府方面可以洽商其中一棟工廈，跟業主談好條件，再由專業人士營運成一個音樂中心。

研究員：或者用政府名義包起某棟工廈。

柴子文：是的，變成一個音樂中心、音樂基地。裏面有排練房、錄音室、performance 的地方（livehouse）……。剛剛提到的首爾 Platform 61，他們做得很好，而且有一個很好的音樂人會員制度。硬件之外，還需要有很好的軟件，例如有駐場音樂人，允許在一年間利用這個 studio，最後交功課，做一場演出。

研究員：藝術成果不是做出一件藝術品、一個展覽，而是做一個 show。

柴子文：是啊，這不單有硬件，也有軟件。首爾市政府所做的這個平台，相當成功。另外，就是海外演出。如

果可以申請subsidy，有資助讓香港音樂人出去也是好事。畢竟我們可以帶出去的人有限，海外一年四季也有不同音樂節，現在就是FUJI ROCK邀請tfvsjs演出，都沒有機票提供，表演者要自己付錢。因此，應該給新人有個申請資助的機會。如果有個基金可以subsidy海外演出的機票、酒店，當他們收到（音樂節的）邀請，就可以申請。教育方面，正如你們所說，應該要有多些關於流行音樂的course，尤其產業上。最好還要有一些學術機構及學者，多做一些像你們這個研究計劃的research，以「流行音樂」為主題多做專項研究。每次我們到首爾去參加music conference，當地學者跟樂隊很熟稔，不停在書寫關於本土音樂的論述、研究，無論K-pop或者K-indie。這件事大家都覺得很重要，尤其在學術、教育層面投放資源，政府可以鼓勵多做這種research。

研究員：說到教育，在香港基礎教育裏，大部分人都不會因為音樂課、體育課、藝術課，而愛上這些範疇，反而會令人完全失去興趣。我們的survey就是想探討，如果教育上想做一點改變，如何先開一道門給下一代呢？

柴子文：教育層面上，其實可以、絕對應該要多加一點關於流行音樂基本知識的講授。同時應該讓更多樂隊進入校園演出，給學生多聽不同的音樂。

研究員：你的意思是，中學校園已可以讓樂隊去表演。

柴子文：或者倒過來，鼓勵他們包場看演出。學校設備未必符合（做演出的）要求，包場就能在合乎資格的場地，讓學生以第一身接觸樂隊，這樣很不一樣，香港不單有pop有MIRROR，還有真正音樂上的好演出，譬如「搶耳」就有很多experimental的音樂。

研究員：譬如A Cappella，小朋友已經可以聽。

柴子文：是，多接觸這些才是win-win。一方面，學生多了機會感受式接觸音樂，而非教育式。另一方面，也可以替香港musicians積累potential觀眾。……「城市品牌」這方面我都有想過，非常值得嘗試。Cantopop曾經風靡（一時）……廣東話很好聽，我覺得現在是cyberpunk年代，跟年輕一代的心理成功match。《離騷幻覺》就是一個成功例子，以音樂作為切入點，很適合cyberpunk，日本cyberpunk就是這樣出來。如能跟動畫、視覺藝術、電影、文學結合，這是一個可行的trend，也是陳冠中的分析，我十分認同。至於cyberpunk的定義，我覺得很好笑，"low life, high tech"。香港一向都是這樣混雜的。

研究員：《攻殼機動隊》的靈感就來自九龍城寨。

柴子文：香港從來都不自覺（本土文化的特色）。到了這個階段，香港應該有資格。這個資格來得慘痛，大家真的理解到甚麼是low life，創作層面應該有很多energy

出來。

研究員：雖然我們只有學院背景，而非流行音樂業內人士，當我們回顧香港如何處理流行音樂變成「城市品牌」，政府層面就會組織M+展覽，或者在沙田文化博物館展覽羅文、梅艷芳的表演服。你不能說是做錯，這個層面屬於博物館式展示，但香港流行音樂已有一定基礎，如何令它生機勃勃、細水長流呢？譬如投資西九文化區，推動performing arts自然是好事，然而performing arts的話語權明顯在歐美。Cantopop在香港情況不一樣，香港本身有很長由六、七十年代發展到現在的（流行音樂）土壤、觀眾群、歷史，有很多事情可以做。正如你說，會否有機會讓下一代知道多一些，或有多一點感受式體驗，而非有個常識科，其中一星期的課堂講授香港流行音樂，這是很一個很呆板的做法。

柴子文：音樂與其他門類的藝術形式合作比較自然，譬如《離騷幻覺》一定要有音樂，動漫基本上都要有音樂。你說「城市品牌」，我覺得音樂很重要。雖然很experimental，強烈建議大家去聽聽hirsk新碟，其中收集了香港的聲音、城市性格，這也是「城市品牌」，香港作為音樂城市的聲音。

研究員：大多數人認識的香港音樂，老實說都是聚焦於歌星、明星。有主流就一定有非主流，有很多indie、沒那麼流行的音樂，但都是很好很先鋒的音樂，只

是沒有那麼多渠道讓聽眾認識。你們的平台可能有所幫助，Gigi（張蔓姿）會否成為第二個李拾壹？起碼你們讓觀眾對他們有基本認知。

柴子文： 剛剛我提到「搶耳」學員有三種發展方向，一是給大公司簽了啦，第二種就是在 indie 方面發展，第三種就是介乎兩者之間。他們有正職，bandmate 全都有正職，音樂是他們維繫大家情義的共同體。我認識有一支樂隊，成員中有人是某銀行分行行長、有人是飛機師，但他們業餘一定要玩音樂，甚至決定一世都一起玩音樂。

研究員： 他們的工作完全與音樂無關。

柴子文： 他們很有紀律，每個星期幾一定要一起排練一次，這件事變成他們的信仰。我覺得這樣很好！以音樂做職業是好，但有時候對某些人來說，只是興趣，不是以它來賺錢。例如我跳芭蕾舞是興趣，不是要以跳舞來謀生。我喜歡養狗，但這賺不到錢的啊，卻對我十分重要。音樂，對音樂人是一種生活方式，這也不錯，業餘玩音樂也在為這個城市作出一點貢獻。

研究員： 2019 年我去看「響朵音樂節」，有很多年青 band。他們的精神面貌，令我覺得是放工後脫下領帶就上台玩音樂，好 office 的感覺，打扮也不是 heavy metal。有這些 band，先不要討論音樂好不好，畢竟是香

港 indie 音樂的生態縮影，他們都穿著平實，沒有台風、閃燈，可能恰恰反映香港 indie band 的生活形態。日間有正職，賺錢養興趣。

柴子文：indie 或者原創音樂一定是最有特色、性格的部分，如果規範一套發展 model，就不對勁了。為何香港會有三類音樂人（走向），我覺得三類都很好，沒有哪一種說得上大成功，indie 就是要多元，有不同 genre、發展 model。有人不需要靠音樂賺錢，有人賺一點點錢已足夠、不用上紅館，有人甚至故意不開紅館（騷）。

研究員：他們能到九展表演已經很開心。……如果將來有更多 funding，你們會否好像藝發局資助藝團的模式，養起一些 band，讓他們專心發展？

柴子文：養起幾隊 band 就有限制。創意產業有一個問題，不可以 specific 只關顧某一個 party，這是不可以的。我明白你提出資助藝團的概念，但藝發局的受資助者真的是藝術團體，有自己 artist 的一個藝術團體。我們側重在創意產業，鼓勵和協助有才華的音樂創作人、影像創作人可以自立，像初創企業一樣、慢慢在行業裏發展、立足。這是定位問題，我們都在計劃如何幫助樂隊出歌，剛起步的新人不懂，很需要幫助。我們現在就做一些 side project，例如某一樂隊出新碟要發佈消息。我們也有一些 subsidy，或者一起做 promotion。然後 neo tune picks 每月再做一些評

選，不單是圍繞我們的學員，還有indie界。我們有個podcast "Pop Up Muse"，由這些樂隊去講每一首歌創作的靈感、製作的過程，還有背後的故事。基本上，我們的初衷是希望樂隊可以自己養自己，不是幫你簽哪個label。當然簽label是其中一個方法，不是不好，但新樂隊都要懂得如何簽啦，特別是賣身式contract要考慮清楚，不要將所有版權，輕易一世拱手讓人。

月巴氏

受 訪 者：月巴氏（香港專欄作家、電台節目主持、流行文化
　　　　　研究者）

訪問日期：2021年8月19日

訪問形式：面談

研究員：我們這個訪談分作兩部分，第一部分與流行音樂課
　　　　程有關。近年你參與詞人研究和書寫有關流行音樂
　　　　工業的著作，如《林振強》、《娛樂已死未？》；同時
　　　　又主持電台節目等，都是關於香港流行文化。你認
　　　　為哪一方面的背景，有助於你掌握這個課題的闡述
　　　　呢？

月巴氏：我從事傳媒行業，自2004年由副刊轉去擔任娛樂編
　　　　輯，這個轉變令我從另一角度去觀看、參與「娛樂」
　　　　這回事。過去我從事娛樂或者對娛樂有興趣，可能
　　　　純粹基於我是一個八卦讀者，即是我從小就很喜歡
　　　　讀那些八卦周刊。「X先生」是我小時候就很喜歡
　　　　的，幾千字都會讀完，讀完都不知道是誰，大人又
　　　　不願意講。2004年，我本沒想過自己會做娛樂，但
　　　　是參與過後，那時候做娛樂……有狗仔隊啊，即是

你可以説是那些無中生有的書（八卦雜誌）。那時就用了另一個角度，明白到「娛樂」原來可以如此運作。

研究員： 剛才你説因為做娛樂這個行業而有這樣的轉變，但是娛樂有那麼多範疇，為甚麼你會選擇這個題材，或者為何會有這樣的切入點呢？先從詞人開始，再到娛樂吧。

月巴氏： 詞人（研究）是朱耀偉教授邀請我。當時有一個叢書系列（「香港詞人系列」叢書），他問我有沒有興趣參與。因為我只對林振強有興趣，所以就答應他寫這本書。其實我對歌詞並沒有很多研究，一向聽歌都不太理會歌詞。當然最後都會看，但我不是只顧讀歌詞而不聽歌的人。我覺得聽歌就應該先聽曲，首曲不好聽的話，就算歌詞是李白寫的都是不好聽。

另外，電影也是如此湊巧。我從來都不是影迷，我喜歡的電影都是那些喪屍、有腸啊、殺人的，只不過因緣際會（才寫影評）。可能與我過去學習的訓練有關，當你看過其他戲，慢慢會在自己的記憶存庫中梳理出一個系統。假設八、九十年代武俠片興起，你會越看越多，很多人看完之後就算，而我並非以學術為目的，純粹個人興趣，可能會思考這會形成怎樣的系譜、各自的武打風格又如何、各自的源流和影響等。我會去思考這些無謂的東西。

到長大後有機會寫稿，原來是有用的。就好像我小

時候看的恐怖片，當時並不知道⋯⋯我並非為了功利目的而看，全部都是我喜歡的，但我不是一個影迷，有些電影我一定不會看，不喜歡的類型就不會看，勵志片不行。例如我真的不喜歡《媽媽的神奇小子》這類戲，就算你說是賺人熱淚，我最怕賺人熱淚。我喜歡看喪屍片或者殺人片，是因為裏面人的生死並不重要，都是死不足惜的人，看完之後你不會為了哪個人死、被 Jason 殺死而掉眼淚。我喜歡這些戲，就是看完之後我不會付出情緒起伏。

研究員：這樣說來，不論你寫書談《林振強》，還是你日常的專欄，由構思到出版，你本身有沒有甚麼期望？例如你有沒有期望想跟讀者表達甚麼，或者有甚麼目的想達到？

月巴氏：從前沒有這樣想過。最近有點不一樣，因為我還有寫娛樂。以前我做娛樂的年代，或者香港一直以來，娛樂發生的事與社會可以沒有關係，就是娛樂工業裏的人、歌手、影星，他們可以與社會完全沒有關係。近幾年有所不同，社會與娛樂會互相影響，社會氣氛會令某些人開始被注視或被藐視。

近年有些題材，已經不再想或不方便寫，反而會刻意地尋找這行業熬了很多年的藝人或歌手，例如陸駿光這一類。我會寫他們。我從小未曾被稱讚，到我有機會的時候，我覺得有些人很努力⋯⋯作為一個觀眾，我就找個機會讓他們知道有人一直關注着

他們，而且我覺得近幾年除了我以外，還有很多媒體開始會找很多所謂綠葉、一輩子當配角的人做訪問。或許香港人心態轉變了，以前你看娛樂版面往往訪問最當紅的人，現在反而喜歡看捱了很多年都不紅的人。我喜歡看他們的奮鬥經歷，某程度上好似互相加油、互相鼓勵。

研究員： 你覺得你喜歡流行文化，純粹是從小就喜歡娛樂這方面的資訊或是因為流行文化本身？

月巴氏： 我是一個消費者，例如九十年代流行「玉女」，我喜歡某幾個，就像現在MIRROR的支持者一樣，會花錢買他們的相片和唱片。我喜歡周慧敏，是本格派的。另一方面我喜歡好妖冶的，例如符鈺晶。我喜歡很多九十年代的三級片女星。

研究員： 是次研究關於流行文化，流行音樂只是流行文化之一。那整個流行文化本身如何接觸到受眾呢，或者與青少年的關係如何？而你從有人邀請寫《林振強》到完成出版，相信你真的喜歡到一定程度。為何會選擇寫林振強呢？

月巴氏： 當時有個舊生是我的讀者，介紹我給朱耀偉教授認識，後來朱教授找我寫。我寫很久也寫不出來，是因為事情很認真，不能用平時寫散文文章的心態去書寫，特別是用字風格摸索了很久都感覺不對，後來嘗試用較為個人的角度才能開始。

我覺得有些題材需要認真地或以較為學術的感覺去寫。當然我不會引用甚麼理論，我覺得這些東西沒理論可言，亦不想他人將個人願望、心態投射到林振強身上，覺得他的歌詞好本土。我會說完全無關，當時還未有這些概念。某程度上他們寫歌詞是商品（的一部分），由監製或者歌手決定。假設劉美君形象是如何，繼而創作而成歌曲，不要一廂情願套用（理論）到他人身上。我有時寫稿想利用我的印象，去還原那個人本來的樣貌，我覺得這樣比較好。當然寫散文可以投射很多個人，你說林振強為自己專欄寫文就可以，他的歌詞不可以，而這些一定某程度上反映當年的潮流。

研究員：你喜歡從生產或者工業運作的角度，處理這個課題？

月巴氏：我覺得有些事很實際。例如有觀眾說劉鎮偉的《92黑玫瑰對黑玫瑰》很「後現代」，我深信他當日向投資者推銷的時候，不會跟他們說我現在拍電影想說「後現代」。「後現代」是影評人看完之後強加上去，好像周星馳也是與「後現代」有關。周星馳一定不會為了呈現「後現代」而拍戲，都是影評人，因此我經常說我不喜歡影評人，甚至害怕別人叫我影評人，我真的不是影評人。

研究員：正如你所說，我相信製作人或導演跟投資者推銷（《92黑玫瑰對黑玫瑰》）時，最多說懷舊片或者歌

舞片，不會説「後現代」，告訴他有甚麼明星參與而
已。你的方向都很接地氣，不少人的説法都很離地
⋯⋯。我們的角色就是需要去描述從六十年代到現
在，究竟這個香港流行文化的洪流發生了甚麼事。

月巴氏：這是有必要的，我念歷史出身，雖然我不喜歡歷
史。後來我才回想，例如九十年代的武俠片，當然
可以用歷史角度，回看香港所謂動作片的發展是怎
樣的一回事，為何由以前民初諧趣，突然變成發生
在城市裏面打呢？這是很重要的。洪金寶拍《提防小
手》時，第一次將動作拉去城市裏打，之後才有《奇
謀妙計五福星》等電影的出現。其實很超乎常理，大
家在城市裏都不用槍，依然「打拳頭交」。

研究員：過往在竹林打架都是很飄逸的。之後就有一系列在
城市拍攝的打鬥片。成龍最初的《蛇形刁手》，都是
穿着民初服裝，在荒山野嶺打功夫。

月巴氏：我覺得可以用歷史角度，或者學術的角度，去尋找
當中的脈絡。

研究員：從你的個人經驗，會否覺得香港的基礎教育，其實
無法幫助我們從一個比較多元的角度，理解我們處
身的流行文化呢？

月巴氏：完全沒有。我不想説自修自學啦，總之都是用自己
的方法去理解。作為消費者，有些消費者就停留在
消費層面，我喜歡一首歌，去聽、去唱K，僅此而

已。我是因為要書寫，才會逼自己多思考一步。

研究員：　我們一直談論流行音樂，其實並非每個地方和城市
　　　　　都有電影業，亦都不是每個城市都有具影響力的流
　　　　　行音樂工業，香港剛好就有所有的條件。但是問題
　　　　　源自我們的基礎教育，從來都沒有幫助我們去接觸
　　　　　這些東西，而我們又在這個氛圍裏長大。目前情況
　　　　　就如各施各法一樣，你說從消費者或讀者的角度出
　　　　　發，再挖深點就自己找書看，或者再摸索一條路出
　　　　　來。譬如我們文學系出身的，就對文本有興趣。有
　　　　　些人從歷史出發，就從香港的本土意識開始講，如
　　　　　梁款那一代香港文化研究者，會從香港的本土意識
　　　　　去描繪香港文化。又如黃霑，那究竟他在香港流行
　　　　　文化裏扮演甚麼角色呢？如果將來有可能，你認為
　　　　　香港的基礎教育，可否介紹有關香港流行文化？

月巴氏：　當然可以。但又要視乎是甚麼人（教和統籌），因
　　　　　為當這些東西變成教學和教材，某程度上需要劃一
　　　　　的講法。哪些人有資格可以去講述這範疇呢？我之
　　　　　前跟朱耀偉教授聊過，近幾年很多內地人出書都是
　　　　　講香港八十年代，這件事很奇怪。如我去寫一本講
　　　　　日本八十年代、昭和年代的書，就是我很有感覺，
　　　　　也一定及不上一個真正的日本人去書寫。現在的情
　　　　　況，感覺好似大家在爭奪……

研究員：　……在爭奪話語權。其實你去處理這些課題的時
　　　　　候，是否需要重新去梳理？

月巴氏：譬如寫林振強就是需要的。甚至我現在每星期在
《AM730》寫流行文化的文章，例如我寫陸駿光的
話，其實他過去參與過很多（不同形式的演出）。至
少我只能夠相信維基百科的資料。

研究員：這個研究其中一個想探討的課題，就是有沒有辦法
在基礎教育裏，加入流行文化介紹，又或者可否由
政府投放資源去辦活動，譬如康文署現在有講座介
紹廣東歌的編曲和填詞、政府有資助「文藝復興基金
會」的「搶耳音樂」和「一個人一首歌」的計劃。作為
流行文化研究者，或者是讀者、消費者，你覺得政
府這系列活動，是否有助流行音樂的生態呢？

月巴氏：我很懷疑究竟有多少人有興趣。我經常覺得很多人
對一樣東西有興趣，不過只有很少人真的會投放心
力鑽研，較為以非消費者角度去理解編曲等範疇。
黃家駒說過：「香港沒有樂壇，只有娛樂圈」，其實
很多人接觸電影和音樂，必須要經過娛樂這個層面
或中介，才會有興趣去理解。MIRROR 能夠走紅是
因為他們進入了娛樂圈，讓人有興趣去八卦，去成
為一個娛樂人，才能演變成如此誇張的地步。這個
情況不會發生在黃妍身上。她唱歌好，新碟製作認
真，但不會到這個娛樂化地步，因為她不是一個讓
一般人會對她感興趣的人。

研究員：或者在娛樂新聞上，黃妍未必有價值或者得到注
視。沒有注視，喜歡她的歌就停留在某一個層面，

未必會想再了解背後創作動機等等。

月巴氏：對啊。所以政府辦這類活動，可能只有小部分人感
　　　　興趣。

研究員：以你的說法，娛樂圈可能是一個有效接觸消費者和
　　　　接收者的平台。

月巴氏：娛樂工業的人包括幕前或幕後，他們進入娛樂圈，
　　　　別人才會關注他們。假設電影導演，大部分人一定
　　　　對王家衛有興趣多於徐克。王家衛某程度上產生娛
　　　　樂圈元素，觀眾覺得他拍完片又不採用是好juicy、
　　　　好多gossip。一定要juicy才會讓人感興趣。以前講杜
　　　　琪峯，大家是不會有興趣的。近年才開始有興趣，
　　　　那是因為開始會改圖，覺得他變得好像是娛樂圈的
　　　　人一樣。

研究員：杜琪峯代表香港說逝去的價值或者堅持，又有膽量
　　　　拍《黑社會》等不能在內地放映的電影，所以大家
　　　　對他有情感投射，令他突然「神」化。大家不單消
　　　　費杜琪峯電影，也是消費他本人某些特質。以你的
　　　　說法，政府資助並非不可行，可能始終都是輔助角
　　　　色，不可能本末倒置，請娛樂圈的人才能吸引公眾
　　　　參與。

月巴氏：你請花姐（黃慧君）辦講座，一定成功過找其他人。

研究員：如果要比較，基本上現在邀請MIRROR、ERROR，
　　　　甚或ViuTV幕後製作團隊做任何事，一定比你找黃

妍更能吸引更多受眾。你提出的角度十分有意思，因為之後受訪的朋友，有學院、基金會背景，他們可能會覺得政府肯資助已很好。從你的娛樂和消費角度，又可以讓我們知多一點。……坦白說我不是「鏡粉」，不抗拒讀有關他們的資訊，但我不會因此而喜歡上他們。然而，他們確為這個時代，在如此窒息的空氣裏，提供了情緒出口。社會集體情緒需要有出口，我以前經常提及廣東歌是香港人集體情緒的出口，而社會情緒也需要出口，才會有達明一派〈天問〉等歌曲。MIRROR的出現可能是沒有《蘋果日報》後的情緒出口，接着大家就熱捧《大叔的愛》，再有鋪天蓋地的各種應援，還有奧運和消費券等。香港人很忙，忙得需要用這些東西去遮蔽不想面對的現實。

月巴氏：就是世上還有事情可以投入並感到開心，而且「我唔睇無綫」不會犯法。

研究員：某程度上看ViuTV都是一種表態。

月巴氏：算是吧，不過有時覺得不要太過一廂情願投放太多……。

研究員：你的立場是否認為政府的角色很有限，可以敲邊鼓，但是不能主導某些東西？政府如果可以在流行音樂或者流行工業扮演角色，譬如動漫、電影等，它的角色應如何定位？

月巴氏：我覺得不應該注重硬件，例如為了推廣漫畫而弄出
　　　　一條漫畫大道。這不是推廣，只不過放幾件展品在
　　　　戶外淋雨而已，倒不如簡單點撥出更多資源投放到
　　　　創作更好。

研究員：例如「電影發展基金」的形式，實務地投資下去，又
　　　　或者是香港藝術發展局資助的「鮮浪潮」一樣。

月巴氏：撥款多少來建設甚麼文化中心或戲院，是沒意思
　　　　的。香港可能多了個表演場地，但不是任何表演者
　　　　都可以用到，只有某些人才能使用到，或者是懂得
　　　　填表格的人（才會受惠）。

研究員：總之就不是與眾同樂、雅俗共賞。過往在沙田文化
　　　　博物館，曾經有個香港流行曲、流行音樂的展覽，
　　　　有羅文閃亮的袍、梅艷芳過往的造型展示等。現在
　　　　都有關於香港流行文化的展館，展示羅文、梅艷芳
　　　　的舞台演出服，除此之外沒甚麼近代的展品。近期
　　　　聽聞有新增MIRROR的照片。較早前西九M+又有一
　　　　個「曖昧：香港流行文化中的性別演繹」，從性別的
　　　　角度講香港流行文化，譬如「哥哥」（張國榮）那雙紅
　　　　色高跟鞋、一系列的《號外》雜誌，就是當年流行文
　　　　化很超前的東西。作為消費者或研究者，你覺得這
　　　　類博物館式展示，有沒有用呢？

月巴氏：我想我們要承認一件事，就是大部分人都好平凡、
　　　　好庸俗，這個庸俗並無貶意。你說甚麼「性別模

　　糊」?這些用詞是我們寫論文才用,對一般人不可能用。

研究員:所以只可以放在 M+?你知道 M+ 是要特地去的。

月巴氏:我還沒去過。我不會否定他們的心思,只是「捉錯用神」。

研究員:你覺得怎樣才是最貼地的方法?假設政府希望流行文化可以蓬勃,甚至成為這個城市的品牌。就像樂迷會去東京看富士搖滾音樂節,或者去利物浦看 Beatles 一系列的遺跡。

月巴氏:一時間又真的想不到。如果由我去搞的話,我想做香港有史以來艷星或女星的電影發展專題,放映電影探討「性別」。有一部分是展示以前三級片的海報,會放葉玉卿的《我為卿狂》、《卿本佳人》那些海報出來。

研究員:還要有《東方新地》的雜誌封面。

月巴氏:一定會有人投訴(教壞下一代),但是會比現在的「性別模糊」展示成功。

研究員:所以用官方思維去推動(論述流行文化),又會變成另一件事?

月巴氏:這樣才能出師有名,才可以登大雅之堂⋯⋯

研究員:西九某程度上就是一個大雅之堂。如果弄個三級隧道,全部都是三級女星的樣貌,大家都會很震驚。

就是同樣的內容、同樣的海報，怎樣包裝論述又是另一回事。或者我們對所謂流行文化⋯⋯該如何推廣流行文化，是否還未找到一個比較合適的方法呢？

月巴氏：一直如是。例如訪問明星，我們都很被動。不是主動便能成功約到訪問，一定是他們（經紀公司）開放訪問時間，我們的角色是被動的。

研究員：你現在的聽歌習慣是怎樣的？不一定要局限在香港、廣東歌，K-pop、J-pop也可以，可以分享一下你喜歡的音樂類型？

月巴氏：聽歌的話，現在還有聽一些，有時都要寫（關於歌曲的文稿）。我主要聽英美音樂，樂隊居多，另外K-pop有的僅限女團（BLACKPINK、Apink及TWICE），裏面有些人我喜歡。有些人經常說K-pop好像每個人都一樣，我十分鄙視這些言論，其實是絕對能夠分辨到。香港的都有聽，但是不太狂熱，尤其近十幾年都不太去聽，大熱的我會知道，或者可能對某幾個人興趣比較大。

研究員：你從甚麼渠道得到這些資訊？你是從網上找到歌曲，還是使用音樂串流平台？

月巴氏：現在很簡單，安裝好串流平台如Apple Music，基本上繳交月費幾十元，全部新碟你都可以聽，每周更新一次。除此之外，還有使用TIDAL收聽外國的冷

門歌曲。根本不夠時間聽歌，實在太多⋯⋯

研究員：太快太新，每周都在更新。有人說香港的音樂風格
單一，又例如之前的「樂壇已死」論，以前主流是情
歌，還要是慘情歌、失戀歌。以你對於香港流行音
樂的認知，對之有何看法？

月巴氏：我覺得香港不應稱為有音樂風格，所謂Cantopop不
過是一個統稱，而非一個風格，它可以包涵所有的
元素。某程度上千禧後的歌曲都是單一的中慢板情
歌，起始永遠一樣，我覺得全都很悶。

研究員：你覺得社會對於流行音樂的印象是怎樣？

月巴氏：怎樣看流行音樂？之前某個年代可能純粹當一堆能
夠在唱K時可以唱到的歌。當連唱K都不再流行時
⋯⋯有人會當作文學作品賞析，只是賞析歌詞，歌
曲的類型、編曲如何，他們就不太理會。

研究員：你對於目前香港政府的文創政策或者流行音樂政
策，有沒有認知？

月巴氏：原來有這些政策嗎？我真的完全不知道呢。

研究員：政府資助的例如有西九協辦的Clockenflap、「文藝復
興基金會」的「搶耳音樂」和「一個人一首歌」的社區
音樂活動，還有「埋班作樂」那些項目。康文署的「新
視野藝術節」也有北歐音樂會。當中有雞蛋蒸肉餅，
與北歐、冰島樂隊同台演出。是否完全不知道有這

些活動？

月巴氏：可能是我的問題，我真的不知道。就算我已經在做
　　　　傳媒工作，可能我在做的較大眾化吧。

研究員：所謂「娛樂圈」其實很大，不單是音樂，圈子太闊，
　　　　你工作忙，又未必會特別注意到這部分。既然這些
　　　　節目你不大知道，你覺得有沒有其他方法，在香港
　　　　能夠更好地推動音樂？政府投放如此多資源，原來
　　　　我們都沒人知道。如果政府有資助，該如何推動流
　　　　行音樂？

月巴氏：我真的不太懂得如何回答，我不覺得會發生啊。

研究員：不要緊，我們可以天馬行空一同思考。當年維港巨
　　　　星匯是典型由政府出資的失敗例子。其實政府是否
　　　　最好不要插手（流行音樂的發展或展演）……？

月巴氏：當然啦。

研究員：剛剛說過，電影或動漫最好將資源投放到製作人身
　　　　上，但是香港流行音樂，本身很商業化，現在的演
　　　　唱會永遠都不只得一間公司投資，多由幾個老闆合
　　　　資。在目前的情況下，政府有甚麼可以做呢？

月巴氏：或者將資源撥給沒有公司的人。

研究員：就是個別的獨立音樂人，在工廈努力做音樂的人。

月巴氏：是的，至少有一部分是這樣。

研究員：不肯定是否因為政府沒有介入，令流行音樂工業無
　　　　法受惠，另一方面正好因為沒有介入，所以流行工
　　　　業，不論是音樂、電影、動漫，都有自己的生態模
　　　　式。那你覺得基礎教育裏，是否需要加入某些元
　　　　素，令大家容易對文化藝術產生興趣。事實上很荒
　　　　誕，我們從來都不會因為中小學的音樂課、美術課
　　　　和體育課，而對音樂、藝術和體育產生興趣，即使
　　　　基礎教育接觸得到，都只會令人失去興趣。但有沒
　　　　有可能……基礎教育可以幫助我們了解文化藝術，
　　　　至少培養出欣賞能力？

月巴氏：到了教育層次，尤其基礎教育中較為低年級的老
　　　　師，可能會覺得流行文化容易教壞學生。我們的教
　　　　育很怕教壞人，例如我念中學時，音樂老師知道你
　　　　聽周慧敏、「四大天王」或者外國流行歌手George
　　　　Michael的歌曲，她會說：「我也不知道這是甚麼，這
　　　　都很難聽，我只聽classical。」如果將流行音樂變成
　　　　基礎教育，一定容易就被篩選，最後我深信一定是
　　　　教羅文〈獅子山下〉那類歌曲，賞析〈上海灘〉裏面的
　　　　歌詞。除非學生日後自己有興趣了解〈上海灘〉、〈獅
　　　　子山下〉，否則你現在叫小學生或者中學生聽這些歌
　　　　曲，是無法提起興趣的。

研究員：加上〈獅子山下〉現在的解讀脈絡，又有很多變化。

月巴氏：我甚至不理脈絡，你跟學生說想與大家賞析一首
　　　　1970年創作的歌。可是那是五十年前，然後你跟

我說這是流行音樂。我喜歡聽六十年代的搖滾、迷幻，那是因為我聽了九十年代的歌感到興趣，慢慢主動去追源溯本。我覺得最困難的是，常常說要鼓勵學生寫作、提高興趣，但永遠都無法鼓勵，只能夠靠學生自發。我這樣說可能不負責任，事實上就是如此。學校讓同學借書閱讀，最後有多少學生真的對寫作有興趣啊？可能只有十個。

研究員：是否凡體制上很想你知道的⋯⋯

月巴氏：就一定不成功。除非你是男學生，成人影片大家都很有興趣看。因為你越阻止我、越不讓我去看，我就會越渴望去看。

研究員：那我們最後的結論很可能是，如果政府有心幫助流行文化發展的話，不如真的投放資源就好，甚或可以是資助學生一年看幾個演出，自己選擇有興趣的節目，會不會比起你逼他學習更好？

月巴氏：我又會擔心變成強逼學生一定要找演出看。我有同學任教的中學資助每名學生100元買一本書，結果學生根本沒興趣閱讀。

研究員：念大學時，我們每個學生都可以憑演出票尾得到資助，每人有上限約500元，沒興趣可以完全不申請，如果有興趣就可以讓你金錢上沒那麼大負擔。

月巴氏：香港從來都不會有人理會哲學。「好青年荼毒室」出現之後，有一群人覺得哲學可以用較普及的方法學

習，好些人對哲學其實一知半解，覺得好像很有型就有興趣啦。

研究員：其實大家喜歡看鹽叔（楊俊賢）而已，都要明星化。

月巴氏：你要將它變成一個潮流。我深信現在的MIRROR……很多人拿着Anson Lo名牌打卡，有些人當然是真心，由《造星》時已喜歡他的忠實fans，但是有更多人一定是見到潮流這樣做，而去趁熱鬧打卡。

研究員：我們經過都有拍照啊。

月巴氏：你怎樣能夠將一件事變成潮流，而這種事是好難有意識去實踐，需要很多的偶然。我很難說要創造一個潮流出來。

研究員：我沒有辦法可以維持一個潮流。一直跟你說你聽廣東歌啦、你支持廣東歌啦、你支持香港流行音樂文化啦，意思不大。然而，當大家在討論是否「樂壇已死」、「廣東歌已死」，反倒是香港流行音樂相當蓬勃的時候，好像突然間石頭爆出來一樣。不少人說，來來去去都只聽到菊梓喬、吳若希（歌曲）的時候，香港流行音樂才是真正百花齊放，因此「乜乜已死」原是一個偽命題。當你在討論、關注的時候，或者有人還堅持創作的時候，你討論是否「已死」是不是很傻？甚或可能就是有人討論是否「已死」，音樂人就努力證明廣東歌還沒死。當「已死」成了一個潮流，這個論題下乾脆推出新歌〈樂壇已死〉（吳

林峰），不論歌曲還是樂壇本身的心態，就是告訴你
（香港流行音樂）還沒死。

月巴氏：我覺得其實是⋯⋯大家對香港所謂的流行娛樂、流
行文化，很長一段時間是沒興趣理會，很累，覺得
沒所謂，你有沒有死都與我無關，我喜歡看其他東
西。這真的有好多偶然性。

研究員：即是 nothing to lose。

月巴氏：是，這兩年的社會氣氛，令大家重新注視香港流行
音樂。

研究員：其實都是時勢造英雄。《大叔的愛》也好，Anson Lo
也罷，你想像香港在這兩、三年如此壓抑的狀態之
下，偶像的出現讓你知道情感需要有所投射。

月巴氏：加上現在與以前不同。從前你迷上張國榮、「四大
天王」，都是純粹當作崇拜明星。而現在觀眾喜歡
MIRROR、ERROR 會投放一個價值，當他們是和自
己一樣、大家共同奮鬥的人。

研究員：就是我和你一起打拼。

月巴氏：對，現在會有這一種價值的投射。

研究員：所以粉絲才會說要讓他們越來越紅，覺得自己是持
分者。同時也出現一些情況，有朋友身兼電台主持和
網上音樂評論版主，當有人對新歌作出評論，某些
歌曲評分不太高時，就會引來很多粉絲批評和攻擊。

月巴氏：其實這樣不太好。我明白迷上一個（偶像）……粉絲一定有非理性因素的存在，但是對事情和藝人都不太好。因為他的歌真的不太好，你要維護藝人而將不行的勉強說成行。我現在真的會害怕，不敢批評了。

7

王仲傑

受 訪 者：王仲傑（填詞人、籽識教育及「陸續出版」創辦人）

訪問日期：2021 年 4 月 11 日

訪問形式：Zoom

研究員：你從何時開始對填詞有興趣？何時入行呢？

王仲傑：我喜歡中文和寫作。在我成長的經歷中，歌詞是最吸引我的文字載體，興趣由此而來。但填詞這件事並沒有人教我，所以我一開始是自己嘗試用舊曲填新詞。後來參加了一些填詞比賽，讓我有機會用一首純音樂曲子去填詞，才逐漸發現自己能夠掌握這件事。填得好不好先不說，至少懂得如何去填，也算是無師自通吧。我就是用這樣的方式去認識流行音樂歌詞以及嘗試填詞。至於是如何入行，由於我不在電台工作，也不認識唱片公司的人，一開始並沒有相關的人際網絡，只能不斷參加不同的比賽。後來隔了許多層關係，終於聯繫到一位作曲人給我機會嘗試填詞，而唱片公司也喜歡我填的詞，於是與我簽約，從而入行。

研究員：填詞人與唱片公司一般通過何種形式合作？

王仲傑：先說我自己的經驗吧。市場上的合作模式有很多種，隨着年代不同也會一直有變化。簡單來説，一間唱片公司會有一個出版部，這個部門專門負責找作曲、填詞的創作人合作。而唱片部則會負責做完一首歌後的後期工作，包括發行及宣傳。舉例來説，我最初入行時與環球唱片簽約，環球唱片會替我代理所有的工作事宜。若有人想透過環球唱片找填詞人，唱片公司便會把我介紹出去。後來作品陸續面世，我便沒有再與唱片公司簽約。如果歌手、監製、唱片公司等想合作，就會直接聯絡我洽談。

研究員：你在2004年入行，當時有沒有遇到甚麼困難呢？

王仲傑：困難主要有兩個。第一是時間投放和成功出版的比例，我初入行的時候一年大約會填一百首詞，以demo 歌詞為主，但是成功獲得出版的寥寥可數，我認為這是最大的困難。第二是作為一個純填詞的填詞人，我手上的控制權並不大。即使我想寫十首歌的詞，都要等別人給我旋律，我才能夠寫。

研究員：你入行至今大約填了多少首歌？

王仲傑：我沒有特別去算，有記錄的大概有七百首左右，已出版的有一百多首。不過出版的定義在近幾年相對複雜，重新計算也可能多過一百首。近幾年我寫的不多。

研究員： 教學方面，何時開始有人找你教填詞？

王仲傑： 大概在2008年。當時我已出版約二十首歌詞，部分
由當紅歌手主唱，略有知名度。身邊的朋友開始對
於我是如何填詞感到好奇，我也非常喜歡與其他人
分享這件事。其中一位在學校任教的朋友甚至邀請
我去學校教填詞，但我當時仍有一份全職的銀行工
作，只能夠在星期六早上去教學。那時有三間學校
都想請我去教，最終選擇了去天水圍的一間中學。
這是我教填詞的第一個階段，這才發現很多人喜歡
填詞，我便開始在中學教興趣班。

教填詞這件事其實偏向創意寫作，而填詞只是其中
的一部分。實際上，我是在教學生如何思考、組織
他們自己的想法。這份經驗改變了我，讓我之後
辭職創辦自己的公司。我的公司一開始教填詞、作
曲、創意寫作等，後來變成教整體的創意思維、創
意教育。我們將重點放在中學。我覺得中學生應該
有多一點創意。例如有間學校五十周年校慶，想由
學生製作慶祝的歌曲及影片，便請我們到中學去教
學生作曲、填詞、拍攝及影片製作。

另外，我也以興趣班的方式在HKU SPACE及香港都
會大學教填詞，亦有在娛樂及銀行機構開班教歌詞
創作、歌詞欣賞、技巧認識、創作實踐等。許多報
名的學生其實並不是想入行，只是想自己嘗試一下
這件事，又或者因為喜歡聽歌而想了解填詞是怎麼

一回事，報名上課的原因五花八門。我亦有在自己的公司為想入行的人舉辦進階填詞班，直接要求學生在五堂課內，每堂填一首歌詞；不用課堂教學，而是直接用批改的方式去給予建議。

研究員：講授填詞多年，據你所知，學填詞的人是逐漸增加還是減少呢？

王仲傑：以我多年的教學經驗，認識到一批對填詞很有興趣的中堅分子；他們十年前可能已經想入行，但一直在苦等機會，直到近年填詞的門檻變低才開始入行。填詞這一行以前比較神秘，來來去去都只有幾個人在填詞。現在變得容易許多；YouTube、KKBOX等串流平台門檻不高，作好一首歌便可以放上去，讓這批填詞愛好者得以陸續入行。我感覺近年想入行的人少了，但是對歌詞及填詞有興趣的人多了，不論是中學生或退休人士，都有人純粹想認識填詞這件事。我在HKU SPACE教的時間最長，總共教了四、五種不同的課程。純填詞班沒有試過不能開班，每年兩、三班，每班有十至二十人。我也教過流行音樂、音樂製作的證書課程等，由我負責歌詞的部分。有時候也會因為學員人數不足而無法開班。

研究員：你教的學生有多少人成功入行？他們面對哪些困難？

王仲傑：填詞人比較被動，無可避免地需要先認識一位作曲人，才會有曲去填詞。我近年的作品大多數與其他

人合力填詞，而合作的對象大部分是我的學生。我希望能帶多一些人入行，估計大約有超過二十個填詞班的學生，通過這種方式參與流行音樂工業。

研究員：你會如何評價近十年香港樂壇的發展？

王仲傑：相比以前，我認為廣東歌的聽眾是少了些，經常聽到有人說不再聽廣東歌。但是現在的娛樂選擇亦比以往要多，未必單純是廣東歌的質素下降，更可能是當今年輕人的生活模式及需求都變得不同。就普及度及公眾認知度而言，近十年內並沒有太大的變化，不過與更早期的情況相比則明顯較低。

以前一線歌手出歌，全城都會知道，而現在比較沒有這個情況。以前如有十個人聽歌，十個都聽廣東歌。現在十個人聽歌，可能只有七個聽廣東歌。無可否認，以前的人可能每日都會聽廣東歌、留意流行曲榜單、出門隨身攜帶mp3等。現在可能只會在空閒無聊時才聽歌，所以整體來說聽歌的人就減少了。再加上部分人不再只聽廣東歌，他們亦會聽外語歌；聽外語歌不一定是因為廣東歌不好，可能只是純粹想接觸更多音樂。以往香港人聽外語歌要等電視台及電台播，現在不用等，直接去YouTube，甚麼類型的歌曲都能夠聽到，這是現在的優勢。綜合以上的情況，就不可以單純地說香港聽眾只聽外語歌而不聽廣東歌。

樂壇發展下降的趨勢一定有，但我亦樂見近年廣東歌有更多的題材及變化，不時也有一些有趣的嘗試。現在創作型歌手較受歡迎，歌曲的焦點多是日常生活、夢想、希望等，不一定是情歌。而歌曲背後更添加了很多不同的東西來配合，例如用MV來加入影像甚至拍成一套微電影，多了許多歌曲以外的元素。不過，行業最大的問題始終是收入，一首歌能帶來的收益不多，難以幫助創作人為生，令許多人只能業餘創作，近十年的情況都是這樣。

研究員： 你接觸很多中學生，所創辦的機構注重發展創意教育，你對政府在制訂相關政策時會有甚麼建議？或者政府應該考慮甚麼因素？

王仲傑： 我認為政府應該更注重創意產業，包括設計、電影、音樂等。流行音樂對於一個人的成長有其作用及功能。當然，現在的娛樂太多，人們不一定會選擇聽流行音樂，但是持續供應音樂一定是有其意義存在的。如果政府支持創意產業，並且想在這個產業中扮演一個角色的話，更要注重音樂產業的發展。政府在施政報告中提到創意產業時，很少會提起流行音樂，這是值得留意的一個地方。流行曲的曲詞均有其藝術成分，涉及創意，而創意對推動學生發展有很大幫助，並不僅限於學習知識。流行曲詞的創作及欣賞，能從不同方面滿足學生的學習需要。

研究員： 你認為香港的中學課程應該包含更多流行音樂或歌

詞創作及賞析的元素嗎？

王仲傑：我認為有需要。第一，流行曲詞的創作及欣賞，對整個學習而言都是重要的元素。有人會認為曲詞創作及欣賞的實用性不高，但是我認為正正相反，其背後的創意思維非常實用，是學生發展的重要元素。第二，現在經常提起生涯規劃這個主題，而曲詞創作這件事非常符合，讓學生了解更多創意產業的發展。

研究員：你認為政府可以如何支援流行音樂產業及教育？

王仲傑：很多時，政府會提及電影的發展，然而我認為音樂亦需要平行發展。政府不一定要通過補貼的方式幫助這個產業，也可以為這個產業提供更多的空間以及相應的配套，例如放寬音樂表演場地的門檻、提供更多可負擔的表演場地給更多獨立音樂人使用等。當業界人士可以找到發展的道路，並可以為生時，自然就會產生相應的教育。

研究員：韓國政府有部門推廣韓國文化，不單只是K-pop，亦包括韓劇等。你覺得政府可以在這方面下功夫嗎？

王仲傑：每個地區的文化不同，不一定能夠直接拿來做參考。其實以前有一陣子也流行過廣東歌、興起過一陣潮流，所以這個行業有興衰起伏都很正常。只要政府不阻止，讓香港音樂方面的人才可以自由發展，已是一件很好的事。

李志權

受 訪 者：李志權（明愛專上學院人文及語言學院助理教授、
　　　　　音樂教育研究者）

訪問日期：2021年6月29日

訪問形式：Zoom

研究員：不如我們先談談音樂教育，再談政策的問題。

李志權：好。我是明愛白英奇專業學校「音樂研習」高級文
　　　　憑的課程主任李志權。我研究音樂理論出身，原先
　　　　任教於香港教育大學屬下的副學士課程。2016年加
　　　　入明愛，任教「音樂研習」高級文憑課程，其中「流
　　　　行音樂編曲」，主要向同學講授如何使用軟件，例如
　　　　Logic Pro 製作音樂，而「藝術行政導論」涉獵流行音
　　　　樂的行政元素。另外還有一科選修的通識教育科目
　　　　「流行音樂與文化」，這三科與流行音樂較有關係。
　　　　「流行音樂與文化」是我原先在香港教育大學副學士
　　　　課程教的通識科目，加入明愛後繼續開設。

研究員：同學對「流行音樂與文化」的反應如何呢？

李志權：同學的反應每年都不同，少則十幾個，多則三、

四十個。由於明愛很多同學都是護理、社工或社科，亦有一些商科同學，背景非常不同。除了香港人外，亦有內地及外籍同學，需要用英文授課，這是教學語言上的問題。由於教的是香港流行音樂，有同學不知道該用中文抑或英文寫論文，尤其探討的是香港流行音樂的文字歌詞，若然要求同學翻譯歌詞，既不合理亦未必譯得準確。我會准許他們用中文寫論文。另外，我上堂會在YouTube播放廣東歌，需要向外籍同學作簡單的翻譯，讓他們明白歌曲的大概意思。

研究員：香港的大學課程絕大部分要用英文授課，其中「香港流行歌詞」一科申請到豁免，可以用中文授課。如果要用英文教香港流行歌詞，真不知道該如何教，怎樣用英文去講林夕的歌詞好呢？

李志權：是，另一個問題是教材。例如以我們的課程為例，流行音樂的教材或參考書大多是英文書，以美國為主，小部分是英國，書中教的流行音樂比較舊，是金曲時代，即六十至八十年代的流行音樂，同學並不熟悉。這些書不是教科書，不會印很多版，能夠再版已經很好，因此會停留在八、九十年代。由於研究流行音樂的學者本身不多，究竟他們用偏向人類學、社會科學，還是音樂學的角度去寫呢？抑或是民俗音樂學呢？譬如以前在港大教過一段日子的Nicholas Cook，他寫的書較偏向音樂學，其他學者可

能會處理社會、文化及青年文化等，不同的角度看
到的議題都不同，我嘗試去吸納不同範疇的學者的
看法，應用在香港流行音樂上。教完理論後，再向
同學提供香港、大中華或亞洲流行音樂的情況及較
新的例子，然後讓同學回應。他們可能比我還熟悉
本地音樂，他們聽的與我聽的非常不同，我也是一
邊教一邊向他們學習。學生每年都向我提出不同的
問題，每年同學的論文都很豐富，例如有同學會講
台灣歌手與性別議題，做得很出色，所以真是教學
相長。

研究員：不過，有關流行音樂的參考資料，在歌詞方面可能
較多，但是從作曲、編曲或者音樂學角度去理解香
港流行音樂的中文參考書不多，可能只有余少華、
楊漢倫的《粵語歌曲解讀：蛻變中的香港聲音》。不
過正如你所言，那歌曲對學生來說已經是金曲，一
首都不認識。

李志權：對，從音樂學角度去探討香港流行音樂的書確較
少，這連繫到一個問題：流行音樂屬於哪一個範疇
呢？有些音樂學者會覺得流行音樂不夠嚴肅或不夠
高級。但是古典音樂與流行音樂的分界線劃在哪裏
呢？這是我考學生的其中一條題目，最主要的是音
樂產生的脈絡不同，西方音樂討論樂譜、五線譜，
或者貝多芬、莫札特的作品，有樂譜便大概知道音
樂家在幹甚麼；流行曲以視聽為主，而且作曲會有

norm 及 formula。另外，流行音樂的功能，與古典音樂亦不同，我嘗試用這些與學生去界定。

中文參考書的確不夠，且以歌詞研究為主，令老師及同學只能夠用外國書籍。中文流行曲，神髓在於文字，有同學提到陳奕迅〈是但求其愛〉，可以將「是、但、求、其、愛」五個字配搭成不同意思，由此帶到不同的愛情觀，繼而探討年輕人在這個複雜的社會的不同追求，外國流行曲似乎很難這樣。這些同學不是音樂學生，只能從歌詞角度去研究流行曲，很難去講編曲、技巧、演繹，他們沒有這方面的批評準則，所以音樂上的分析會較少。

研究員：用流行音樂理論、曲式寫音樂評論是否相對較難呢？另外，以我所知，如果要出版流行音樂的樂譜，成本會高一點，因此較難出版。現在的音樂系會歧視流行音樂嗎？

李志權：我認為最主要的是有沒有老師專門研究流行音樂這個領域。譬如我們的課程有一科「曲式與分析」，基本上是很傳統，教莫札特、貝多芬，但是審批課程的評審會想有二十或二十一世紀的流行音樂加入去，所以我都有加入相關元素，但是可能只佔一堂的時間，如果要分析流行音樂，可以有甚麼角度呢？對於學生來說，都是傾向文字分析。編曲較為技術性，例如用哪一種風格、鼓用甚麼節奏，行內人會討論，但是到了教學層面，學生未必有興趣

想知道。反而外間的音樂學校或課程可能會教得更深入，從技術或職業訓練的角度向學生介紹一些技巧，這些可能是音樂系課程所缺乏的，可能是某一、兩位教授對流行音樂有所涉獵，才會在課程內教少許流行音樂。

研究員：香港的大學或專上學院的音樂系，例如：港大的 Giorgio Biancorosso 會研究電影音樂，另外亦會教日本流行音樂，但是好像很少會教香港流行音樂。這樣會否窒礙香港流行音樂教育的發展呢？是否應該要有多一些流行音樂課程，或者在某些科系加入更多流行音樂的元素呢？

李志權：我覺得是有空間去增加。這些課程都有評審，他們都要求課程廣闊一點，作為課程設計者，我願意去加入這些元素，儘管這是一個挑戰，但是如果同學有這樣的需求，我會想自己學多一點，再在課程中加入這些元素。

研究員：有些朋友較相信阿多諾的文化工業理論，認為流行音樂是要麻醉大眾，減弱大眾的思考能力，只是聽歌、追捧偶像。然而，流行音樂教育會培育學生的批判能力，但是唱片公司會否需要一個科系出身、批判能力強的歌手呢？

李志權：英國很多大學都有類似的流行音樂科系，不斷培育音樂人才。我認為市場是很大的，只不過現在較為

商業主導，如果有多一點流行音樂科系出身的人入到行，可能可以做到一些變化，推動產業的發展。

研究員：早前訪問過一些同學，他們説自己到DSE才發現自己喜歡音樂，起步點很慢很遲，他覺得教育政策不鼓勵創意，譬如音樂創作、填詞，説基礎教育中完全沒有這些部分，他認為如果早一點受到相關教育，就不會等到DSE才發現自己的興趣。

李志權：問題在於要在哪一個階段加入這些元素呢？一年班？二年班？中學？另一個問題是音樂科課程本身很靈活，老師有較大的自由度，這要視乎他的老師是否有心去引導學生的興趣，亦要看學校校長是否支持，有些校長會擔心流行音樂教壞人。我明白那位同學的心情，以敝校的音樂課程為例，要求皇家音樂學院的證書，至少要有六級樂器，如果到中四、中五才對音樂有興趣，很難幾年之內考到一張證書。其實其他大專院校亦有不需要證書的流行音樂課程，但是學生可能較少渠道知道。

研究員：我曾經聽過有中文科老師額外教同學流行歌詞，結果被家長投訴，原因是流行歌詞不用考試。那位老師其實也是在教學生賞析文學的能力，照理來説給學生一首李白的詩，他也應該懂得如何分析。但是家長不會這樣想，會覺得你有範文不教，而去教林夕。我覺得音樂科課程不應指定教甚麼流行曲，因為指定的許多都不再流行，而是應該由老師按情況

加入。

李志權：這牽涉到制訂課程者與前線老師的實際教學情況。
教育局有很多工作坊，讓前線老師知道課程的更改
或修訂，這是好事。如果「優質教育基金」有資金提
供給流行音樂，學校可以組織一隊樂隊，甚至建立
一個基礎版的錄音室，或者有流行音樂創作、表演
的校際比賽。如果政策可以涵蓋這些層面，同學可
以拿到一些獎項，便會鼓勵他向這方面發展。

研究員：我很同意，假如同學得到獎項的認受，即使樂器達
不到某個級數，會不會都可以滿足到入大學讀流行
音樂的要求呢？也可以讓遲一點才發現自己喜歡音
樂或者沒有錢學音樂的同學，考入這類課程，會不
會有更多可能性呢？不過我仍有些朋友說流行音樂
教壞人，就算不教壞，都只是商業。

李志權：流行音樂很吸引，有偶像讓人可以嚮往，而且流行
曲很易入口。Hook line 副歌最重要，因為要帶到入
你腦裏面。歌手如果影響年輕人是另一個議題，是
教壞還是教好呢？歌手正面便會教好，假如歌手吸
毒或者感情關係錯綜複雜，可能真的會教壞。這是
偶像、明星在大眾媒體的影響。

近年經常說香港樂壇已死。「但死未呢？我覺得死極
都仲有嘅，唔會死嘅。」樂壇會不斷再生，而且是
有出路的，只是人們未必看到出路在哪裏。死完之

後的出路是要自己創造出來，願意去行就可以，尤其是現在香港經歷很多變化，是需要用歌曲去記載的。很多同學會寫論文討論 K-pop、韓風，繼而探討為何 K-pop 可以興盛而香港音樂不可以，外國很多書籍都在探討韓風，認為是一種文化滲透，韓國政府設立專門機構推動韓風，大花金錢去培訓年青人，要他們學不同語言，務求打入當地市場。

回到香港的脈絡，香港文化如此特別，應該要有更多人去探討，為何香港流行音樂不能像韓國一樣呢？香港音樂很商業，不賣錢的話談甚麼都沒有用，就算唱得好，只要樣貌或身材不討好，便不能賣錢，最多只能做和音，除非找到一個 gimmick，例如一個組合有齊高矮肥瘦，賣 gimmick 都是一個商業方法。如果香港「照辦煮碗」複製韓國的風格，其實行不通。K-pop 可能好好，但是變做粵語版或香港版，水平便會急跌，香港流行音樂的發展很視乎唱片公司老闆及電視台。

現在我的學生經常討論 ViuTV 的成功，但是他們討論得很即時及 juicy，缺乏更深入的討論。

研究員：我覺得很有趣，很多學生是因為抗拒 TVB，所以捧 ViuTV。我絕對同意你說複製韓風行不通，例如天堂鳥的韓風會被嘲為 MK pop。MIRROR 較「靚仔」，形象包裝較好，很多學生都喜歡 MIRROR，但是我叫他們數 MIRROR 所有成員的名出來，他們連一半都數

不到。學生更支持的可能是ViuTV抗衡TVB。在這樣的氣氛下，香港流行音樂一方面受到重視，但是長遠發展下去，只為某個議題或對抗TVB，會不會反而限制香港音樂的發展呢？

李志權：我認為還有許多空間。以前八、九十年代，香港流行曲當然蓬勃，歌星賣幾「白金」，及後到電子化發展及伴隨而來的盜版猖獗，到現在很多歌手都不出唱片。我上課請過業界人士來分享，某某歌星賣碟可能連一千張都沒有，一千張已經很多。在這樣的情況下，以往簡簡單單的《勁歌金曲》、不同電視台的頒獎禮，已經夠處理到這個現象。但是到頒獎禮變得兒戲，很多時都偏向商業味道強烈的歌曲，於是生態慢慢開始變化。ViuTV從中打出一條血路，一方面可能是對抗TVB，另一方面其實有一個空間發展自己想做的事，不需要跟隨你的方向，其選秀節目找年輕人做參加者，或者找唱片公司高層做評判，已經可以成為一個商業及市場營銷的重點，這樣又可以發掘到更多好的歌手，樂壇於是有所發展。正因如此，路徑是開放的。老土一點來說，有競爭才有進步，TVB亦要行多一步去吸引觀眾，這樣發展空間才會不斷擴大。

研究員：人們常說香港流行音樂已死，但其實不會死，反而現在的觀眾更願意嘗試不同及多元的音樂，例如Serrini，與以往的女歌手相比，她的形象非常不同，

現在的市場似乎更包容，這是否代表樂壇變得更好呢？

李志權：資訊發達令聽眾更容易接觸外國不同的音樂風格。香港的聽眾選擇多了，自然會放棄不夠吸引的歌手。如果有一些本地歌手或創作人，能夠吸收外國音樂的養分，並根據香港自身的文化背景，發展出一種新風格，其實是很好的事，當然不是照抄。不同時代要捉住的東西不同，當然這會是從商業看，例如TVB的選秀比賽有少女歌手，仍在中學讀書，吸引到觀眾，這樣便多了渠道讓人才進步。

研究員：現時政府的文創政策總是想將香港經營成一個品牌，結果變成只想找另一個陳奕迅、另一個容祖兒。我個人認為政府現時的政策並不足夠，你認為政府應如何扶助流行音樂發展呢？

李志權：韓國政府有設立相關機構、機關去培育人才，但是香港能否做到呢？假如香港設立一個與流行音樂有關的部門，該做些甚麼？能用甚麼人呢？很難請到唱片公司高層入去做。香港音樂的發展偏向商業，缺乏長遠的發展方向，MIRROR賺到錢，另外推ERROR，原來又可以。但是可以走到幾遠呢？不知道。歌手只能走得多遠走多遠，Twins在她們的年代，維持了多久呢？當醜聞一出或者年紀變大，可能會衰落，需要再變化。政府有沒有向業界提供良好的配套政策呢？業界並不只是大公司，一些簡單

的政策其實可以做，例如設立獎學金，專門資助流行音樂學生升學、深造。

研究員：政府可不可以資助音樂出版或者資助中小型唱片公司呢？這樣音樂人便不用依靠大廠牌，可以有更多自由創作不同類型的歌，又或者資助市場推廣等。

李志權：出歌又是另一個課題，現在很容易出到歌。我有朋友都在 Apple Music 上架他的作品。出版變得容易，當然錄音室、設備好不好又是另一回事。既然大歌星都只是賣一千張唱片，新的歌手可能寧願在YouTube 有一百萬點擊率及訂閱，拿一個 YouTube 的獎可能比拿一個唱片獎更好。

研究員：不知道你最近有沒有留意藝術發展局的「香港音樂發展專題研究計劃」正在招募計劃書，主題是研究近五年的香港音樂發展，但是研究範圍卻將流行音樂排除在外。

李志權：當然學者會研究流行音樂，但是未必是研究香港或近五年的流行音樂。香港流行音樂課程或科目，正正缺乏這些研究文章或材料，如果我要給同學研究資料，都只有舊的文章，例如余少華、何慧中、楊漢倫等學者，但是他們的文章講的是八、九十年代，學生甚至還未出生，現在已是 2021 年。我經常對學生說，你們出生的時候，我已經在讀書，可能與你們父母的歲數相若。流行曲要親身經歷才有

感受，如果討論的是較新鮮的話題，他們會較有興趣，因此應該要對近年的流行音樂有更多研究及討論。

研究員：如果政府資助流行音樂研究的出版，例如較近期的流行歌手的研究，可能學生會更有興趣，也會多一點教材，起碼令學生覺得流行音樂研究是認真的事。不過我與其他人談起資助流行音樂，便說這件事會受到很多批評，人們會覺得流行音樂是商業，香港是一個自由市場，適者生存，汰弱留強，根本不需要資助。

李志權：正是剛才我說過商業價值的主導性，例如出版的話，YouTube出都可以、Facebook錄下來的live等等，分別在於夠不夠多人讚好、訂閱，這是行業內生死存亡的事，多一點讚好、訂閱，下次可能會有更多工作的機會。但是生態問題呢？若政府能鼓勵更多的研究絕對是好事，研究不會怕多，這些資助最終只是用來聘請研究人員或搜集資料，研究成果亦有利音樂產業發展，因為大學未必支持你研究流行音樂，如果有額外的資金會好很多。

研究員：我個人的想法是，雖然藝發局有音樂方面的資助，但是流行音樂也是相對被邊緣化，例如剛才說的專題研究計劃，特別寫明「不包括流行音樂」，對我來說這是歧視。如果有正式的資助，人們才會認為流行音樂研究是認真的。以大學為例，一些年輕的學

者，想研究流行音樂，但對他在大學續約、升職、取得終身教職，都比較吃虧。加上流行音樂的期刊不多，要出版流行音樂研究的論文已經不容易，如果花費許多力氣，又要冒着危機去做，結果更不會有人願意做，形成一個惡性循環。整個環境不鼓勵大家去做流行音樂研究，由上而下，慢慢整個氣氛都不鼓勵這件事。

李志權：如果政府要推動流行音樂發展，第一個可以做的層面是教育，在課程加入更多流行音樂元素，不過問題是加入甚麼呢？張國榮？譚詠麟？梅艷芳？對現在的學生來說都是過氣，但是教最流行的，推出之後便很快變得不流行。DSE音樂科可能可以加入，每次更改課程指引，都可以更新做不同風格及議題的曲目。假如其中一張考卷是研究流行音樂，有些學生便可以打正旗號報讀大學的流行音樂課程，例如浸大的創意產業音樂系，有一條階梯可以培育流行音樂人才。

政府若想做更多的政策研究，自然需要一個委員會去審批研究計劃，但是問題在於這些研究的資助由誰人去批呢？官員？業界？若然委員會內有更多業界人士參與，便能增加公信力，至少業界人士願意支持這件事，不應只讓三、四個官員審批研究計劃，當然流行音樂業界很小，可能會有利益衝突，這亦要考慮。

另外，現時坊間都有很多商營的流行音樂比賽，例如「馬爹利有種流行音樂大賽」，我有兩個朋友都入選，這些比賽可以讓年輕的音樂人寫流行曲參賽，從而獲得認可。如果政府能夠鼓勵更多這類比賽，將這件事做得更好看，例如這些創作最後會找歌手演唱，分不同的獎項，這樣也是一個可以發掘新人的渠道。但是不應只有商家舉辦這些比賽。

研究員：以往都有一些年度流行曲創作比賽，如果政府資助這些比賽，甚至是頒獎禮，你認為對樂壇有沒有幫助呢？當然結果要視乎評審是誰。

李志權：要做得好，不然會令市民感到奇怪，因為政府有筆錢，用來舉行比賽或者工作坊之類，市民會質疑這是可持續的嗎？一次很容易做到，一定會有很多人，很多推廣，人們會想了解多一點。之後呢？會不會有後續呢？能夠自行營運嗎？有沒有第二屆、第三屆？最重要的是，要某程度上打破流行音樂業界被商業機構主導的局面，問題在於金錢的投資也在於商業機構主導，他們也正在造就香港的文化歷史，例如ViuTV便嘗試走出一條自己的路，但是支撐到多久呢？

研究員：另外，台灣兩個流行音樂中心相繼開幕，提供表演及培訓的場地，你認為香港是否可以效法，興建類似的中心幫助流行音樂發展呢？

李志權：我不清楚台灣的情況，但是如果有是好的，你站在
表演者的角度，假如租場、器材太貴，會影響到他
們是否可以持續發展。如果有一個資源中心，供音
樂人表演、上課，這樣會有所改善。我早前帶學生
去一間位於牛頭角的修院機構做實習，該機構是流
行音樂場地，有錄音室、舞台、燈光、混音等，服
務對象是弱勢社群及低收入家庭，會向他們提供線
上表演，歡迎有特殊教育需要的學校來參觀。如果
有多一些資源中心，或者有資助給機構去做這些中
心、場地，有小型的演出或錄音功能，便能給予更
多空間年輕人發展。青年文化的動力及市場很大，
如何令青少年實踐理想、引導他們的未來發展，非
常重要。坊間有這樣的空間，但是如果資源更多、
規模更大，效果會更好，至少可以做多一點推廣。

研究員：如果政府資助更多這類民間組織，由下而上，可能
會比由上而下去辦許多大型活動好。另外，我經常
一廂情願地覺得，香港應該要有一個流行音樂資料
館，但是如果不是官方或大型機構做，認受性可能
會不夠。

李志權：我認為認受性在於哪些人認受，公眾或業界是否認
受呢？香港有很多音樂人才，但未必人人願意出來
當歌手，可能他們更喜歡在酒吧唱歌，能夠養活自
己，業餘做音樂創作。你叫他們出來去更大的舞
台，例如大會堂、文化中心，他們亦未必願意去

唱，但是政府作為推動者，要營造良好的環境及氛
圍，讓這些人才願意出來做歌手。

研究員：對，二十多年前已經有評論人說要有氛圍，有公共
評論的空間，當然最理想是好像電影資料館一樣，
有一個流行音樂資料館，研究也會相對容易。

李志權：我覺得流行音樂資料館有很大幫助。這不只是一個
簡單的資料庫，規模相對較大。香港音樂曾經領
導整個華語樂壇，形態獨特，不同於歐美、日韓的
市場，雖然很商業，但是有其特別的生存空間，亦
能夠做出高質素的歌曲，打入國際市場，這樣的規
模，而且已經過去，要收集的資料相當多和困難。
如果有這樣一個資料館，會是一個很好的空間，供
市民及學者研究，館內收藏的除了基本文字資料，
亦應該有圖像及影像，這樣亦可以鼓勵流行音樂的
研究。

夏逸緯

受 訪 者 ：夏逸緯（Dipsy Ha，伯樂音樂學院音樂製作系導
　　　　　師、小學音樂科教師）

訪問日期：2021 年 7 月 7 日

訪問形式：Zoom

研究員：我們的研究計劃，想了解一下現時的大專學界及商
營的流行音樂課程，譬如伯樂音樂學院（下稱伯樂）
的教學情況。首先想了解夏老師你的背景。請問你
在伯樂教了多久呢？

夏逸緯：我在四至五年前開始在伯樂做導師。我教的學生
分為兩部分，一部分是伯樂自己收的學生，晚間授
課，我教的是聽力訓練及作曲技巧，大致上是成年
人，有分大小班，有時大班可能有十多人，小班可
以有六人，這些學生普遍有一定的音樂程度。另一
部分是伯樂與香港都會大學合作的高級文憑及毅進
課程。高級文憑一班十多人，毅進一班可以超過
二十人，他們未必有音樂背景，但是對音樂有興趣。

研究員：你是香港演藝學院（APA）作曲系畢業，可以講述一
下演藝及伯樂的音樂課程具體情況如何？

夏逸緯：非常不同。伯樂教流行及商業音樂，是有歌手演唱的音樂。APA作曲系教現代音樂，着重藝術音樂、嚴肅音樂，偏向抽象，會用器樂或數件樂器合奏，由古典音樂、acoustic去演奏一首歌，需要整理出一份樂譜。另外，APA是全日制學士課程，星期一至五都要讀音樂，聽力訓練、作曲、配器等。伯樂並非全日制，是課程形式，就算是毅進課程，雖然說主要是讀音樂，學生亦要讀好中英數，可能一星期只上四小時的音樂堂，例如音樂歷史、商業社會音樂產業需要處理的問題或是表演相關的課。

研究員：同學的反應或回響如何呢？

夏逸緯：我主要教毅進課程。有些同學本身喜歡唱歌表演，但是毅進課程要他們讀我教的音樂創作、音樂科技，他們未必會有興趣。要知道音樂範圍好廣闊，有些是演繹的層面，有些是後製的層面，例如音高、拍子、混音等，所以反應會很兩極，有些同學會很有興趣，放學後都問問題，有些同學希望能夠多唱一點。

研究員：想知道伯樂音樂學院校方、老師或同學三方面有沒有面對甚麼困難或問題？

夏逸緯：教學方面，如果教得太技術性，有些學生會吃不消，如果學生不是對音樂有很大的興趣，未必會想深入學理論。我自己讀過音樂教育的課程，知道玩

得多、演奏得多是重要的，混音、樂理等某程度上是數學。正因如此，有些同學未必會喜歡，但是如果他經歷過一個玩得多、唱得多的過程，發覺這件事原來很有趣，便會想更深入去了解，我認為伯樂自己收的學生因有一定的音樂程度，較有興趣聽理論知識，但是對於高級文憑或毅進學生來說，在計劃課程時，將音樂製作、演奏、歷史等方面分割成不同課程，可能會有點問題，中小學的音樂教育不會這樣分割，音樂書一章裏面會包含創作、演奏、聆聽、歷史，令學生一點一滴地進步。因此我認為課程設計是教育機構要處理的問題或困難。中小學反而好一點，可以校本設計課程，有其他老師幫手帶隊比賽，學生有展示音樂技能的機會，會更願意學習。

學生的困難在於音樂很難成為一種職業，如果有學生問我畢業後的出路，我很難三言兩語解釋到，因為這除了牽涉到你的演奏及創作技術，亦包括個人形象的管理、人際網絡，做音樂需要你向其他人推銷自己，讓其他人認識你，需要很全面的能力。我教的只是音樂製作這一部分，未必可以很全面幫到學生整個職業發展。

研究員：不知道你有沒有聽過「創意香港」……？

夏逸緯：有，我亦受惠於「創意香港」。首先是「搶耳音樂廠牌計劃」，其次是「埋班作樂音樂創作及製作人才

培育計劃」，我均有參與，是其中一個單位。我認
為政府資助這些比賽形式的計劃很好，有一定的門
檻，確保參加者有一定的水平，要競爭才能晉級，
而且有許多互動、工作坊，會教學員經營自己、製
作音樂。不過製作音樂是一門很深的學問，不會參
加過工作坊便學到很多，教的是溝通、出版等知識
層面，技術層面要靠自己。這些活動提供機會、平
台給學員表演，接觸更多的觀眾，可以幫學員吸納
更多的聽眾。「搶耳音樂」着眼幕前，「埋班作樂」偏
重幕後，他們在現有的框架內已經做得非常好，找
到知名的行內人教學、提供演出機會、舞台燈光聲
音都做得好，會帶學員去外國參加音樂節，增廣見
聞。不過，學員參加完之後很難有後續發展，唯有
靠自己發掘、經營、出歌，吸納更多聽眾。我期望
「搶耳音樂」越來越多人認識，帶起更多音樂人。

研究員：你認為政府在音樂產業中該繼續保持從旁扶助的角
色，還是應該更積極去推動產業發展呢？

夏逸緯：產業的問題在於收入，每個人都要為溫飽打算。年
輕的時候假如經濟壓力不大，自然可以追夢，代價
不會很大，但是當他們成長，追夢追了一段時間，
家庭責任開始加重，真的需要一份穩定的收入。他
們就算可以做出好的音樂，也會因為收入而難以持
續留在行業內發展，這是政府需要處理的問題。你
問我政府的角色應該從旁扶助或者積極推動，我沒

有很確切的答案。

假如有一些機構,可以讓音樂家/藝術家駐場或駐團,讓他在一至兩年內透過表演及創作,得到一定的薪金,這樣便可以養到一批音樂人或藝術人,如果他的作品不夠好,才把他趕走,我希望有這樣的駐留制度。

研究員: 你認為政府可以推行甚麼政策,在民間培育流行音樂人才呢?

夏逸緯: 我覺得是藝術學校。APA其實很好,但教的是古典音樂。流行音樂會不會也可以有類似演藝學院這樣的學校呢?演藝學院內的同學在校園周圍都在練習,不用入排練室。有沒有一個這樣的環境,讓流行音樂人去練習呢?我仍在演藝學院的時候,非常重視每一場演奏會,每場演奏會亦會有觀眾。我接受過四年這樣的古典音樂訓練,流行音樂會不會也可以這樣呢?如果有這樣的學校,面試時收一些聲底、外貌、跳舞不俗的學生,當他們是藝人訓練,這樣便能夠訓練一批有能力和才華的表演者,出來不會被人笑,真金不怕洪爐火。人們聽K-pop是享受視聽,對個別藝人有興趣,才會去看藝人的故事。我認為實力很重要,要自小開始培養。會不會讓兒童在小學已經有機會去學舞學表演呢?很多小朋友學琴學小提琴,學的是一種技巧,而不是如何表演,如果從小開始有機會學流行音樂表演,便有助

培訓人才。

我是小學音樂科教師，現時的小學課程已經包括流行音樂，小學的音樂教育相對來說比較有彈性，因為沒有DSE的限制，不用應付公開考試，當然都有小六升中一的呈分試，但是相對來說，小學有較多空間給小朋友學音樂、藝術，也視乎老師或者科主任的態度。如果校本評核或多外評，老師便會保守一點。

藝術是透過某一項技術來表達自己，但同學所學的是甚麼藝術呢？會不會只有鋼琴、小提琴才被認受，夾band可不可以也被公眾認受呢？我的一些小學學生已經在學K-pop、學唱歌。我希望公眾更尊重流行音樂，流行音樂也很厲害啊，不是只有古典音樂才厲害。如果這些小朋友有更多演出機會，可以是比賽、考試或公開活動表演，便能夠鼓勵他們投入發展自己的興趣，希望教育局鼓勵全港學校舉辦更多唱歌及音樂比賽。校際音樂節會不會有一個項目是流行音樂呢？如果有，已經很不一樣。如果有官方的鼓勵，學校便會覺得這件事是需要做的，音樂老師便會去思考去設計。

香港的家長有很多資源給小朋友學藝術，他們用很多錢學琴，最可惜的是學完琴後，長大之後便不再喜歡彈琴，於是甚麼都沒有，彈琴變成一項升學工具，真的很可惜。家長應該分幾個階段去觀察小朋

友，初期是探索階段，讓小朋友甚麼都嘗試一下，之後讓他選擇一項他最有興趣的藝術，這樣才不會浪費了小朋友的努力。流行音樂一方面可以從產業情況去探討，另一方面我認為應該從「人」的角度去討論，一個人對甚麼有興趣呢？怎樣去成就這個人呢？如果我們能夠成就到一個人已經很好，功德無量，他不一定要在流行音樂方面發展，其他方面都可以。我最不想見到的是很多人內心對流行音樂有一團火，卻沒有辦法展現出來，這是最可惜的。

我也是透過學校的比賽及活動，才慢慢知道學生的能力。最近我幫學生拍了一條影片，我知道有一個學生擅長跳拉丁舞，於是我便將他的部分多播幾秒，讓他 show off，他會有成就感，覺得自己在這方面比別人強，與眾不同。將這感覺植根於他心中，將來便會自己探索更多。「型」很重要，要自小就對小朋友說：「你在這方面真的好型。」

研究員：請問你有沒有留意香港的大學及大專發展出來的流行音樂課程呢？

夏逸緯：很多同行都是讀古典音樂出身，他們會做流行音樂，我某程度上也是這樣，我認為只要課程夠嚴謹，或者有實在的音樂訓練，便能培養出好的音樂人，尤其是幕後。

研究員：所以只要他有能力，便不需要分辨他是玩流行音樂還是古典音樂。

夏逸緯：其實都是那些音符。或者應該這樣說，幕後的情況會是這樣。香港未有一個演藝學院般強大及完整的流行音樂課程，所以我很期待浸大的創意產業音樂系，但這課程剛開始不久。

研究員：對，兩年前才開始，是四年制的課程。

夏逸緯：四年制。我真的很期待，如果這四年制課程像演藝學院般的訓練，有演奏會、有作品發表，我認為不會差，而且真的請業界的監製來任教，周耀輝亦在浸大教填詞，很令人期待。

研究員：我們之前訪問過浸大創意產業音樂系的同學，他們說課程培養唱作人，比較全面。

夏逸緯：我認為唱作人也適合做戲劇，最好一半是戲劇人，一半是音樂人。戲劇人懂得如何表達自己，較感性及有故事，唱作人並不只是簡單地做音樂，要懂得如何表達自己，要有故事，好像李拾壹。他在演藝學院讀戲劇，現在做了唱作人。

研究員：有謂香港流行音樂的風格很單一，不知道你有甚麼看法呢？

夏逸緯：香港音樂人有能力做出不同風格的音樂，問題在於做了出來不能餬口。商業一點的歌曲較多人捧場，唯有去做商業性的歌曲，這與市場有關，不是音樂人完全決定出甚麼作品，也要因應歌手去調整。你創作一些較偏鋒古怪的歌曲給較主流的歌手，他不

會願意唱。

不過我覺得沒所謂，只要有空間讓音樂人做到他們想做的音樂便可以，始終音樂不應該只為觀眾而做，亦要為自己而做。想學藝術的人，要有一個心理準備，就是他的創作未必會有許多人喜歡，但是自己透過這創作表達出一些想法，並得到進步。不要用音樂來揚名立萬，這樣做pop，未必做得好，可能會作了一些好呆板的pop。

研究員：早前訪問過一些流行音樂課程的學生，他說作品要考慮市場，結果要作出某些創作上的取捨。

夏逸緯：長遠而言，創作者需要一份創作以外的工作，與其要你作一些自己不喜歡的歌曲，不如用另一個方法謀生，然後創作及推廣你喜歡的音樂，這樣不是更務實嗎？這也是我給學生的建議。很多音樂人有一個迷思，覺得一定要用音樂謀生，但去酒吧彈琴、去婚禮彈琴都是用音樂謀生，這是不是你想做的事情呢？到頭來你全部時間用來做這些事，但可能不是你最想做的事，這樣不是很慘嗎？

研究員：之前看過一些創意產業報告，說香港音樂界每年只有很少空缺讓新人入行。

夏逸緯：我不太明白「空缺」的意思，可能是指錄音室的工作人員？但是，你想一想作曲人如何營運？首先我作了一首歌，交給出版公司，一間公司手頭上可能有

百幾首歌。最近有歌手想出歌，便在這百幾首入面找歌。先選中你的歌，再找人編曲、填詞，然後這首歌慢慢成形，之後才有版稅收，作曲人及填詞人都是這樣。編曲就是freelance形式，每份工作計錢。所以無一份是長工，最後創作者的收入大多來自freelance。所以「空缺」的意思，可能是錄音室的全職工作人員，有人來錄音，他便負責準備及執聲，所以「空缺」的概念在流行音樂產業不太適用。我覺得報告用了「空缺」的字面意義，即是一間公司的全職職位，這樣當然不多，但是這代不代表工作機會少呢？有多少聽眾便有多少音樂。

研究員： 請問你對香港的流行音樂表演或製作場地，有甚麼意見或建議呢？

夏逸緯： 我認為應該有不同大小的場地，供不同表演者使用。有些人可能剛開始演出，百幾人的場地已經適合他。另一個問題是香港很多表演場地的設計並不適合小朋友，例如高度及配套。譬如小朋友容易哭鬧，場地應該設計得容易離開，讓家長不會尷尬。場地上可以思考更多，符合不同的觀眾及演出者，不一定要大場。至於製作室，我認為私營會較好。

研究員： 我有想過政府如果能夠提供一個表演、訓練及夾band的場地，會否能夠解決現時的一些場地使用爭議？

夏逸緯：用 APA 的場地為例，APA 有不同形式及大小的排練房，亦有音樂製作的房間，不過非常小，但是裏面的音樂儀器很昂貴。我認為如果有不同大小的場地，不要預設場地的用途，甚至連座位都能夠靈活變化，讓表演者自己設計，當然租場費要便宜。

研究員：如果太貴，人們都不會租用，有更好的選擇。

夏逸緯：康文署的場地，現階段門檻不算太高。

研究員：如果有這樣的場地，便可以集中一點，讓音樂人互相交流，也可以是非音樂人，不同的音樂或藝術可以互相交流。

夏逸緯：哈哈，即是一個 APA。舉例說，電影學院會貼海報招募演員，我便打電話去，不過我說我不是去做演員，我想做配樂，這樣不同的藝術媒介都可以溝通。

宏宇宙

受 訪 者 ：宏宇宙（基督教中國佈道會聖道迦南書院音樂科
　　　　　　老師）

訪問日期：2021年7月21日

訪問形式：Zoom

研究員：可否介紹一下你們學校的音樂課程？

宏宇宙：聖道迦南書院在2003年創校，是直資中學。我是創
校老師，音樂課程由我設計，亦由我一人任教。音
樂科雖有課程指引，但是主要是校本課程，由老師
決定教甚麼，自由度較大。我自中大音樂系畢業，
對爵士樂及流行音樂較熟悉，就將這些元素用在音
樂科上面。初中會教中國傳統及西洋音樂，為同學
的音樂素養打好基礎，如果參加校內或校外的音樂
服務或表演，會有加分。中四以「樂隊／器樂合奏」
為主題，課堂會教學生彈奏結他、低音結他及爵士
鼓等，讓學生除唱歌外，也有機會玩樂器及合奏；
中五的主題是「多媒體影音製作」，除音樂外，會教
同學運用影音程式，製作原創的影音作品。

　　　　　有些學生本身有學樂器，擅長彈琴，亦有些學生完

全不懂，課堂會教他們一些基本樂理、方法，例如看譜、了解和弦等，讓他們用不同樂器玩自己喜歡的歌。由懂得樂器的同學帶住不懂樂器的同學。中四開始同學要學習一種樂器，例如鋼琴、結他或鼓等，慢慢由不懂到彈奏樂器，開始有成功感，於是更加願意投入音樂學習。我會教學生一些common chord progression，便可以玩很多首歌，教一首等於教了一百首歌。中四音樂課程我只教一首歌，就是林奕匡的〈一雙手〉，讓同學夾band玩，當中的common chord progression可以用在其他很多首歌上。同學學懂後，可以做一些旋律上即興創作，例如有時我不讓學校典禮的司琴看樂譜，要他即興發揮，他一擔心便害怕，琴音落不到底，我便說：「唔係喎，呢段時間係你惡晒㗎喎，下面啲人焗住要聽你表演，你彈乜佢都要聽乜，咁你放膽彈啦，彈錯咗彈隔離個音咪喺囉！」令同學能夠建立自信。我學爵士樂，爵士樂好多即興，有人認為爵士樂很難練，其實有很多即興技巧是練琴得來，只要將這些放在流行曲上，便已經很足夠。有一些同學很厲害，當司琴時可以變奏，可以將一首major版的〈一雙手〉，變做minor版，甚至彈慢板。

另外，學校有音樂學會、校園電視台、班際音樂比賽、校隊訓練（包括管弦樂團、合唱團、無伴奏合唱隊等）、音樂表演等，讓同學訓練及發揮音樂才能。前幾年有些同學會到校外街頭賣唱，玩得不錯。甚

至有同學本身樂器水平不高，但是自己嘗試作曲填詞，創作了一首歌曲，與同學一起練習，並在學校表演。有同學畢業時已寫了五首原創作品，可以出版，雖然最終因未夠18歲而未能成為香港作曲家及作詞家協會（CASH）的會員，但基本已符合會員資格，我認為這是很大的成就。這些事情令我感到很開心及感動，這種感動一直驅使我將音樂教育視為一件有意義的事情，亦會思考如何更進一步改進音樂科的教學，學校的音樂氣氛很濃厚，這些都是十幾年來累積而來，而非第一天就有。

制訂學校的音樂政策時，我認為自由十分重要。學校的音樂室是長期開放的，小息、午膳、放學後，音樂室都不上鎖。原因是我讀中學時，老師會鎖上音樂室，有時我會偷偷走入去，練流行曲、配chord，音樂老師知道我偷入音樂室，但是沒有理會我，讓我繼續練。當我成為音樂老師的時候，乾脆讓音樂室長期開放。音樂室是一個聚合和消磨時光的地方，讓學生聚在一起，你唱一句，我唱一句，流行曲的創意及創作，都是在非官方式的聚會中產生的。

研究員：很高興你說流行音樂教育能夠幫助學生發展。學生最後未必做歌手、作曲、填詞，但是他找到信心，在其他地方都可以發展，做到更多。

宏宇宙：我是Band 1學校出身。當我從事教育行業，我發

覺大多學生是平平庸庸。我認為流行音樂很適合他們，令他們有合奏的經驗。不過香港有個很奇妙的現象，就是很多小朋友懂得彈琴，但是壞處是同學達到升學目的後，便從此「斷琴」：「我從此一世都唔想再掂鋼琴。」我遇到很多這樣的學生，要反過來讓他們即興玩音樂：「其實你學得咁辛苦，點解唔玩吓呢？你聽到首歌可以即刻彈番出嚟，唔係幾好咩。」學生慢慢有概念，重新對彈琴產生興趣。

研究員：我的中學年代音樂課全部都是教古典音樂，不會教流行音樂。

宏宇宙：流行音樂現在已被納入音樂科課程。流行曲是共同語言，以前每個人都會聽流行曲，譚詠麟、張國榮、梅艷芳，人人都認識他們。現在你提BTS，我不太懂，只有某一年齡層的年輕人才認識，再大十年的人已經不認識。當年以為理所當然的事，原來現在很難做得到。我教書這麼多年，越來越少人聽香港流行曲，或者說沒有流行曲是大家都熟悉的。直到現在姜濤彈起，很多人會聽他的歌，很難得，重現當年的景象，這亦有助於我教音樂。流行文化是共同語言，可以引起學生興趣，令他們覺得音樂與日常生活有關係。

我教音樂不太分古典音樂及流行音樂，兩者根本相通，古典音樂底子好，用來編流行曲就會好，例如顧嘉煇有古典音樂底子，和聲、對位做得很好。反

而新一代音樂人可能因為時間倉卒，一個星期便要編好曲，往往做得不夠仔細。我覺得現在很神奇，很多人都可以做歌手，即使他唱得不太好。

研究員：如何幫助學生去讀更深入的音樂課程？例如各大學的音樂系或浸大的創意產業音樂系？

宏宇宙：我近幾年有認真想過如何幫助同學。大約六年前，我在中五音樂科教同學多媒體影音創作，有幾個學生最後真的升上大學讀多媒體或電影電視製作。我是中大音樂系出身，當時要辦畢業演唱會，很幸福，可以免費使用利希慎音樂廳，大概有二百多個座位，我和同學將音響、攝影、場務、programming 等一手包辦。於是我將這概念放在中學，例如音樂學會有同學會玩 busking 或公開表演。我便建立一支攝製隊將表演拍下來。我要教他們，首先是我自己要學懂，我用了幾年時間學攝影、拍攝、剪接，再教學生怎樣做。我對中五學生說：「小學生都識得拍片交功課，你哋會唔會都學吓拍片、剪接呢？人哋嗰條 iMovie 剪吓嘢，你中五乜都唔識，仲係撳緊 PowerPoint present，死梗啦。」有一位中一同學用 iPad 做了 AR 動畫去報告一本書，我覺得中五學生都應該學習這些技能。我要求他們學期末拍一個 MV 或 stop motion movie，可以自己作曲、可以拍片演繹網上的潮文，亦可以模仿 100 毛的惡搞影片。

我認為學校應該要有創意教育。二十一世紀需要的

人才不再只是讀書好、乖、聽話，而是要有腦有創意、懂得表達、溝通及與人合作。這些在中學主科未必教到很多，很多時只是單向式的匯報，只是我說你聽，完全沒有互動。就算全班考第一的同學，都不懂得怎樣回應我的問題。音樂科並非主科，因此我想在音樂科向學生補足一些這樣的教育。中五音樂科有幾份功課：第一份是要求他們合作用不同的樂器做一首音樂，第二份是讓他們替動畫配樂及配聲效，第三份是合作製作定格動畫及配音，第四份是分組拍攝一段MV。拍MV需要設計，創意、溝通由此而來。這些都成為同學履歷的一部分，有同學因此成功考入香港演藝學院。

研究員：之前訪問過一些學生，他們在中學未找到自己的興趣，到中學畢業後才找到，但是起步點已經比別人遲，你認為中學的課程可以培養到學生的興趣嗎？

宏宇宙：我認為每個年代都要靠自己去創造自己的空間，不應等待別人「餵食」。現在有YouTube、Wikipedia，想學甚麼都可以，都放在網上。在我那個年代，要努力讀書考入大學才可以學到這些知識，大學圖書館是「藏經閣」，有許多秘寶，現在卻有很多可以在網上找到。同學如不主動去學，十分可惜。因此，我們要不斷自學及終生學習，你有興趣的東西，學校未必提供到相關訓練。所以要自學，例如你喜歡音樂，基本上不用老師，都能夠自己學到琴及結

他。中學生應該嘗試更多，不要多一事不如少一事。當然，他們讀書、補習、考試、自小到大被迫學不同興趣，會失去好奇心及感到厭倦，學習制度令學生太勞累。

研究員：你認為政府對中學音樂科的資源支援足夠嗎？

宏宇宙：我認為足夠。不過視乎學校是直資、官立、津校或私校。以我們學校為例，我們的音樂室有許多樂器、音響裝置、電腦，是歷年添置累積而來。但是，我認為添置樂器其實不算太貴，兩萬元已經可以買到二十支結他，讓同學可以一起學習及合奏音樂，但是對同學的影響可以很長遠。不過官校、津校的困難在於預算指定了用途及數額，之後不能改變。而直資是可以按老師的要求改變用途，這是直資學校與官津校很大的分別。私校的學費看似昂貴，大約六萬多，其中三至四萬就等於直資、官校、津校的政府資助，可能只是數字上平手。預算及空間有限，資源不算多，不少學校都想轉做直資。

另外，我亦會在網上，例如Facebook免費樂器群組中，回收一些樂器。學校有些鋼琴都是這樣收回來，香港很多青少年升學完便不再學琴，會將鋼琴免費出讓。樂器資源的回收再用是一個做法，不過這做法未必適用於其他學校。

研究員：英國有一些社區中心，會向中小學生提供場地及借

用樂器服務，你認為這是否有助香港的音樂教育呢？你對香港的音樂場地有甚麼看法？

宏宇宙：青協及社企「天比高」有做過類似工作，是有幫助的，但是如果只有一兩個機構肯做，資源會很有限，作用不大，何況現在「天比高」也結束了。政府表面的工作及包裝可能做得好，但是實際有用或執行到的可能不多。政府其實應該做牽頭的角色，希望商界及社福界也能夠聯合起來，扶助年輕人。現在 ViuTV 爆紅，因為它肯扶助新晉音樂人，反應很好，亦得到市民支持。MIRROR 及 ERROR 受歡迎某程度上是時勢使然，大家想支持年輕人和給年輕人機會的機構，而不是年輕就被看扁。作為教育工作者，自然希望能夠作育英才，不希望年輕人的教育機會及空間被抹煞。

場地方面，表演有很多種形式，就算政府撥一塊爛地出來，音樂人也可以表演，可以很開心。外國的沙灘音樂會也是這樣，一邊聽音樂一邊燒烤，又放煙花，只是政府不開放而已。空間真的很重要。另外，政府亦需要處理 busking 的問題，是否需要發牌呢？我個人是同意的，這對於表演者及政府都好，避免雙方的衝突，亦能夠提高 busking 表演者的質素。但是發牌標準是如何呢？會不會太嚴苛，弄巧反拙，扼殺表演者的機會，這需要參考外國的做法。

研究員：政府舉辦大型的音樂活動，例如「亞洲流行音樂

節」，希望做到香港品牌的效應，表面的確很華麗，但是內裏卻缺乏基礎，扶助不到新人。記得多年前一個有關西九文化區的諮詢會，說要興建一個四萬人的場地，但是那時候樂壇正在衰落，似乎沒有歌手有這樣的號召力，會不會只有張學友、黎明這些歌手能夠做到呢？

宏宇宙：這要找外國的歌手，例如 Westlife、Madonna 那種級數才可以。反而香港現在需要的不是大型場地，不是要天下第一的場地，而是要更多的小場地、小劇場，讓更多年輕人去嘗試。因此，實行一項政策需要許多方面的配合，興建一個四萬人的場地，卻沒有培育出一個可以吸引四萬樂迷的表演者。假設政府願意建一百個小場地，但是下一步該怎樣做呢？有沒有人懂得用呢？政府不只要提供場地設備，亦要跟進及教育表演者用這些場地。

研究員：最近藝發局招收一些音樂專題研究，古典或者現代音樂都在範圍內，但是不包括流行音樂。

宏宇宙：制訂政策的人要認識音樂歷史，莫札特不商業嗎？貝多芬不商業嗎？一定要有商業成分，音樂創作才能夠生存。貝多芬與贊助人相熟，才能夠取得資助創作。如果沒有贊助人制度，沒有梅克夫人，柴可夫斯基可能很潦倒。音樂與商業密切相關，被奉若神明的音樂，都是以前的流行音樂。莫札特、貝多芬都是那個時代的流行音樂創作人／表演者，舒伯特

是維也納的流行曲創作歌手，就好像現在的張敬軒。

我認為文化政策要「生活化」，以往的音樂家在一些小型場地、沙龍與藝術家閒聊交流，從而得到靈感創作音樂。香港亦應該鼓勵各界藝術家作更多非官方的交流聚會，有場地便能夠聚集到一批人，這是建築學角度，建立一個公共空間，便會有人聚集，我認為文化政策就是要建立這樣的空間。我去外國旅行，有一個運動場是八十年代因奧運而興建，可以容納三萬幾人，但是現在卻空置了，沒有活動舉辦，變成一個旅遊景點，沒有太大意思。香港土地不足，更不應出現這種情況。

研究員：你認為政府可以怎樣改善音樂教育政策呢？

宏宇宙：現在小學至初中的音樂課程指引是2003年發表的，已經過時。2003年是剛剛學倉頡打字的年代，學校亦沒有電腦給你創作音樂，現在已經可以安裝軟件供學生用，當局應要更新指引，涵蓋電子學習及網上學習資源，現在學生可以安裝一個軟件去「砌loop」。以前沒有這樣的科技，可能要去專業錄音室才可以，但是現在已經有軟件內置各種樂器，可以好似砌Lego般砌出來。這對於音樂教育非常有用，不需要懂得作曲，已經有編曲的練習。另外，以往的師資訓練不包括流行曲作曲或編曲，老師可能不懂得怎樣在DSE音樂科教流行曲創作，甚至有一些同工不能不看譜彈琴。我自己進修過流行曲編曲，

知道怎樣教學生。我曾經上過一個教育局的作曲課程，有五個老師授課，但是五個老師教的都不同，無所適從。因此，即使更新課程指引，亦需要前線老師的配合。

我亦是課程發展議會其中一個委員，由於我熟悉爵士樂及流行音樂，因此可以發揮平衡的作用，其他委員很多是古典音樂出身。我認為現在有一些年輕人可能是想讀流行音樂，甚至成為男團女團的成員，這種思維與古典音樂是兩回事。

研究員：香港的流行音樂研究較其他地方遜色，很多資料都不齊全，你對此有甚麼看法？

宏宇宙：念大學時，有一位教授對我說，每個時代的人要研究自己音樂，只有自己才最熟悉自己的世代，如果隔代去研究，會不知道某些用詞的真實意思，要做很多研究去注釋及解釋。不過，就算我想做流行曲編曲研究，根本沒有一個機構有相關資料，或者有但是不公開。可能要逐一去問每個歌手或音樂人。不知道 CASH 可不可以做這方面的工作呢？這樣也有利未來的研究。

結語

　　本研究探析不同流行音樂教育課程及活動的效用，嘗試從下而上，按知識轉移的角度，就流行音樂教育政策提出建議。開設音樂學校的唱作歌手林二汶說得好，流行曲說到底最重要的是產品質量。在粵語流行曲的黃金時代，低質量及同質化的問題可能因需求太大而不太明顯（Chu 2017: 194），但近年粵語流行曲影響力及市場佔有率下降，市場萎縮之下低質量及同質化便容易令聽眾流失，唱片業跌入惡性循環。從本書所收錄的訪談可見，流行音樂教育正是退而結網的重要低成本投資，可有效突顯粵語流行曲作為創意產業的優勢。創意產業教育不能只重個人天分，有必要探索研究有效的知識轉移，如此方能通過教育培訓將文化人力資源轉化成經濟效益。

　　在其探討流行音樂作為中學教材的開創性研究中，泰格（Philip Tagg）明確指出：「雖然流行音樂商業化及有不同社會功能，但它肯定能有效回應及表達現今人文狀況。」（Tagg 1966: 26）按照何慧中和羅永華的研究（Ho and Law 2009: 77），香港學生最喜歡的音樂亦是流行曲。流行曲能提升學生學習音樂的興趣，亦能為日後有志投身音樂工業的同學及早打好基礎，問題是整體來說流行音樂教育仍未得到應有關注。香港藝術發展局2021年7月推出「香港音樂發展專題研究計劃」，但卻註明不包括流行音樂，而又沒有其他相似計劃資助有關香

港流行音樂發展的專題研究，流行音樂未被重視已是不言而喻。誠如王仲傑所言，政府應該更注重創意產業，而流行曲創作和欣賞實用性其實很高，有助學生創意思維的發展。他提供的課程「一開始教填詞、作曲、創意寫作等，後來變成教整體的創意思維、創意教育」，這些課程將重點放在中學，因為他「覺得中學生應該有多一點創意」。校外課程有助培育學生創意，在正規課程加入流行音樂元素也可讓學生對流行音樂有更全面的認識。

　　本研究的調查結果並不令人意外，絕大部分受訪者都認為粵語流行曲可以作為中學教材。按網上問卷調查顯示，絕大部分受訪者同意流行音樂應納入小學（79.66%）和中學（89.83%）課程，主要原因是音樂具有治癒作用，可以增強思考能力。香港的中小學音樂科一向偏重嚴肅音樂，雖然實際課程設計會因應不同學校而異，難以一概而論，但整體而言粵語流行曲極少在課堂上出現。按何慧中的研究（Ho 2007：34-39），直至2003年音樂科才首次納入粵語流行曲，「讓學生理解它們的文化及歷史脈絡」。2003年出版的《音樂科課程指引（小一至中三）》鼓勵「結合學生的生活經驗」，而選用流行音樂為教材「通常可以提高學生的學習興趣」（香港課程發展議會2003：35），《藝術教育學習領域課程指引（小一至中六）》亦明確指出，「在小學和中學階段，學校應在藝術教育學習領域中提供音樂科和視覺藝術科」（香港課程發展議會2017：16），而第二及第三學習階段的學習活動亦建議採用流行歌曲（香港課程發展議會2017：51-52）。此外，本地及西方流行音樂亦被納入香港中學文憑考試音樂科考核範圍（香港考試及評核局2021：1-2）。香

港中學文憑考試分別有「音樂科」及應用學習課程「流行音樂製作」（2021年開始），其中「音樂科」的聆聽、演奏、創作、專題研習部分均涉及流行音樂，後者則由香港專業進修學校（HKCT）提供課程，引導學生欣賞各地不同時期流行音樂特色，説明及分析流行音樂製作（如編曲、混音及錄音）、表演技巧及市場策略等，課程包括以下五個單元：流行音樂導論、流行音樂表演知識、流行音樂創作基礎、混音及錄音技巧、流行音樂推廣。

　　當然，課程設計是至為重要的問題。教育局就音樂科提供的教學資源，其中包括本地及西方流行音樂，本地方面有《粵語流行曲導論（更新版）》、《許冠傑粵語流行曲分析》、《顧嘉煇粵語流行曲分析》等；西方方面有《披頭四的音樂特色》、《艾維斯・皮禮士利的音樂特色》，並有《本地及西方流行音樂的學與教》，旨在加強教師對本地及西方流行音樂的社會文化情境、音樂風格和特徵的認識。不過，相關教學資源提到的歌曲大部分在千禧年前出版（最新的是《本地及西方流行音樂的學與教》中對陳奕迅歌曲〈六月飛霜〉的歌曲分析）。有關具體內容，有受訪者認為可以在現有的音樂課程上作適度調整。比方，有焦點小組受訪者提議加入「流行曲歷史」，讓年輕人知道香港流行曲多年來的發展。簡言之，教育局可定時更新課程指引。

　　教材是其中一個相關問題。在談及在大專院校教授流行音樂時，李志權指出參考書不足，使用外國資料佔大多數，而這些書籍「教的流行音樂比較舊，是金曲時代，即六十至八十年代的流行音樂，同學並不熟悉」。如果將流行音樂元素加入

中、小學音樂課程，其實同樣情況亦會出現。老師固然可以自己編製教材，但這又必然加重他們的教學負擔。宏宇宙表達了音樂教師的憂慮：「就算我想做流行曲編曲研究，根本沒有一個機構有相關資料，或者有但是不公開。可能要逐一去問每個歌手或音樂人。」職是之故，教育局及/或其他部門可以資助相關研究，甚至主動邀請專業團隊參與研究。另一個相關問題是硬件。宏宇宙指出，音樂科的資源支援足夠與否，其實「視乎學校是直資、官立、津校或私校」。換言之，個別中小學的設備未必能夠配合課程的新元素。適量資助中小學改善如樂器、音樂室等與流行音樂有關的設備，亦可鼓勵學校推動流行音樂教育，並提升同學的學習興趣。依照宏宇宙的說法，語言、數學及其他術科課程設計限制較多，相對而言，音樂科較有空間訓練學生創意，而自由度正正是音樂老師設計課程的要素：「制訂學校的音樂政策時，我認為自由十分重要。學校的音樂室是長期開放的，小息、午膳、放學後，音樂室都不上鎖。」直資學校有較大的靈活度及較多資源將流行曲納入音樂課程，因此政府有需要考量是否要為其他中小學提供足夠資源（如音樂室及樂器），而資助學生參與流行音樂活動亦是提升他們興趣的有效方法。

　　對流行音樂教育課程，老師須靈活處理，但若放入中學文憑試內，便難免有很多掣肘了。再者，有受訪者擔心學生課業量已經夠大，具課程設計經驗的詞人簡嘉明亦對老師工作量表示憂慮：「我真的不想再加重老師負擔。我覺得所有文化、文學、藝術應該都是開心（學習）的，所有欣賞音樂的都應該是開心的事，不應在課程中成為任何人的負擔。如果某一些課程

可以削減，或者學生課業量、老師工作量可以減少，然後大家都有時間一起欣賞音樂，我覺得已經很好。」故此，加入流行音樂元素要因應不同學校的不同情況作較靈活處理，況且培養流行音樂人才與培養醫生、律師等專業不同，不一定要按正規學習途徑。

網上問卷調查顯示，不少受訪者建議為全日制學生安排更多免費流行音樂節目，或提供資金讓民間音樂團體可以自行舉辦更多高質素的音樂會等等。此等活動及課程亦可引伸至大專學生，主修與流行音樂有關的學位或文憑課程的學生固然可以參與，有些熱愛流行音樂的學生基於不同原因（如就業、成績等）未必會選修這類課程，亦可以藉此增進相關知識，提升個人文化素養。有關具體內容，有焦點小組受訪者認為學校可鼓勵學生多看流行音樂會，或者讓相關團體入學校向學生介紹流行音樂。李志權更建議舉辦流行音樂創作、表演的校際比賽。此外，政府也可協助學校及其他教育機構舉辦有關流行音樂的活動，如簡嘉明便表示：「我十分贊成大眾化的講座。……我覺得流行音樂最重要的是讓大眾知道該如何去欣賞，延續你的興趣，最終才能對這個行業有幫助。……我們都清楚知道現在香港的製作很少，所有工作都集中在有經驗的人身上。新人如果來聽講座，我覺得最好抱着欣賞文學藝術或流行文化的心情，那會好一些。」

因應香港粵語流行曲市場的萎縮，不少受訪者都擔心就業機會不足，收入亦不足以應付生活，不少對流行曲有興趣的學生，在選科時亦未敢以此為主修，所以一方面應為流行音樂的學位／文憑課程學生提供更多實習機會，另一方面要有其他課

程供年輕人選修。大專學院的選修及非學分課程可以在這方面發揮重要作用。周耀輝的歌詞班是選修科的好例子，學期完結後的作品展演會，更為學生提供籌辦製作音樂會的難得經驗。不過此課程的成功並不易複製，因為要靠教授自己的人脈，才能覓得表演嘉賓及新曲讓學生填詞。再者，正如周耀輝所言，他是作為學者，而不是詞人進入學院，其他教授未必有行業經驗，詞人則一般沒有學術研究背景。周耀輝亦提及選修科要計學分，難以避免評分問題，雖然準則已盡量靈活，但如有非學分課程，教學設計便可以更具彈性。而港大通識課程的「音樂沙龍」可說是非學分課程例子，按負責人黃志淙的說法，非學分令他設計不同活動時更加自由，不必遷就考試及評分等因素，更能以學生興趣為重：「自動自覺最好。……越做得多就限制了自由的感受，某程度上變成高中的通識科。我覺得港大的美麗克服了它的缺點，就是不計分、不用考試、不用交功課。」香港大學的流行音樂活動亦有分工，創作及理論訓練主要由音樂社負責，「音樂沙龍」則主力讓學生從不同角度了解音樂工業運作，而音樂社成員又積極參與「音樂沙龍」的活動。

　　在院校之外，如音樂農莊、音樂人製作、英皇娛樂演繹創意學院等不同私人院校，也有提供與流行音樂訓練有關的不同課程，其中最具規模的可數伯樂音樂學院，它在「平衡教育、推廣、市場及工業各方面」發揮了正面作用（Wong 2017: 104-110），但學費高昂，一般人未必可以負擔，雖然學員可以申請政府的持續進修基金補貼，但部分學員可能要用基金，補貼其他對他們職業來說更有迫切性的課程而未能受惠。再者，收費課程不免令學員有更高期望（如入行），但自發學習的能力

在音樂工業往往來得更重要。南加州大學桑頓音樂學院院長庫
蒂艾塔（Robert A. Cutietta）嘗言，有興趣寫歌和學習用不同
樂器或電腦創作音樂的學生人數似乎不計其數，但我們有必要
思考學生人數是否愈多愈好（Powell et al. 2019: 22）。夏逸緯有
此憂慮：「這除了牽涉到你的演奏及創作技術，亦包括個人形
象的管理、人際網絡，做音樂需要你向其他人推銷自己，讓其
他人認識你，需要很全面的能力。我教的只是音樂製作這一部
分，未必可以很全面幫到學生整個職業發展。」從不少年輕人
願意負擔高昂費用修讀相關課程可見，他們確對流行曲及相關
行業極感興趣。政府應該可以發揮更積極的帶頭作用，提供更
多元而又容易負擔的流行音樂課程及活動，而此正是長遠提升
產品質量的最有效保證。

　　除了實習經驗外，學習過程應要 Do-It-Yourself 及 Do-It-
With-Others 並重，演出和製作流行音樂的機會因此亦至關重
要。網上問卷結果顯示，有近半受訪者（47.62%）認為增加場
地能有效促進流行音樂教育的政策。坊間固然有相關設施，然
而香港寸金尺土，練習及演出場地租金高昂，非一般年輕音樂
人所能負擔，政府應以相關政策提供免費及／或廉租的練習及
演出場地，給流行音樂愛好者。比方說，在公共設施方面，受
訪者認為政府應在多區興建更多公共康樂設施，這些市政建築
應該多用途，配備及出租樂器、房間及錄音室、錄音／混音設
備，讓樂隊更容易排練及舉行音樂會。演出場地又可連繫到有
關 livehouse 的問題。身處中環的 Backstage 曾為 live restaurant
旗艦，從 2007 年開始提供空間唱出中環價值以外的聲音，
八年後終因天價租金而結業，詞人周耀輝形容是「中環的荒

謬」，一針見血（朱耀偉2016：104）。數名80後音樂發燒友於
2009年於觀塘工廠大廈開設的Hidden Agenda也曾是香港的重
要音樂表演場所，後因租約問題結業，變身This Town Needs亦
未能繼續生存下去。本來工廈已不是理想的表演場地或band
房，但它們更因活化工廈政策及僵化的租務條例而沒法存在。
此外，李志權舉例，一個位於牛頭角的修會機構籌辦了做流行
音樂的中心，有錄音室、舞台、燈光、混音等，服務對象是少
數族裔、低收入家庭。這種音樂中心亦應得到政府更多資助。
綜上所述，政府有需要考量如何平衡不同因素，盡量在政策上
靈活處理，為流行音樂愛好者，提供更多練習及演出場地。

　　年輕音樂人在努力練習及實踐之後，亦需要有機會向更多
歌迷展示他們的才華。網上問卷調查顯示，政府應該舉辦更多
及不同類型的活動，包括不同領域的流行音樂節，讓各行各業
的專業／業餘音樂家，能夠展現及推廣他們的音樂。也可主辦
更多分區音樂會及音樂節，定期在公共空間舉辦社區音樂會、
公開表演、小型活動及專為音樂愛好者而設的交流活動等等，
讓音樂人有更多機會與其他國家的創作人及製作人一同參加寫
作營，跨界製作歌曲，令人們接觸到更多不同類型的音樂，並
促進國際流行音樂人之間的交流。年輕音樂人一般欠缺演出機
會，更多分區音樂會可讓他們能從表演中學習，以香港原創音
樂為主的大型音樂節，更有助城市建立流行音樂氛圍。大型音
樂節在這方面，可以讓不同工作單位的人有專業的實踐機會。
嚴勵行強調大型音樂節的功用：「Festival究竟是甚麼意思呢？
Festival就是不必特別做甚麼，光是坐在草地聽音樂已經很開
心，這才是Festival。……不是在競爭誰勝誰負，否則搞甚麼

也意思不大。」香港也有如Clockenflap的大型音樂節，但內容偏重外國音樂人。基於此，政府可主辦以香港原創音樂為主的大型音樂節。

　　綜上所述，受訪者普遍認為要提供更多流行音樂活動或課程，若在資助流行音樂推廣及教育方面有經驗及成績的創意智優計劃，能增加這方面的項目或開設流行音樂專項，將會是較具成本效益的做法，在時間上亦能更快到位。創意智優計劃，雖然已有資助如「搶耳音樂」及「埋班作樂」等流行音樂項目，但若能有流行音樂專項，流行音樂教育課程及活動設計亦能更加多元。例如「搶耳音樂」乃廠牌計劃，沒經驗的新人在選拔中較吃虧，而「埋班作樂」有提供機會予新人，項目設計創新，採用Do-It-Yourself / Do-It-With-Others並重的師徒制，讓學員從實踐中學習，但若有更多不同風格的班底得到資助，音樂類型風格亦可以更多樣化。網上問卷調查顯示，受訪者擔心資助短缺及缺乏長遠眼光，會導致音樂產業不斷生產同一傾向的音樂，音樂類型甚少，而世界各地主流音樂的音樂類型已經更趨多元。

　　再者，流行音樂教育活動不妨多元並濟，有些項目亦宜有後續或跟進，才能更充分發揮成效。雖然部分受訪者不滿政府沒有全面長遠政策推動流行音樂，但依然認為政府應可發揮更積極的牽頭作用。各類流行音樂活動及課程性質不同，政府可以在適當部門成立統籌不同流行音樂課程的小型單位，令不同「散件」產生協同效應。網上問卷調查亦顯示，在提供資助之外，政府亦應該建立與音樂產業有關的營運模式和制訂資助預算，並思考如何推廣，令有需要的單位更容易獲取資助，而資

助不能只落入大公司手中，個人/小型公司亦應該受惠。統籌單位在這方面可以發揮作用，當然長遠來説如能成立專責機構會更有效推廣香港流行音樂。總而言之，政府可以在適當部門成立統籌不同流行音樂課程的小型單位，主要連繫不同流行音樂推廣及教育活動，令不同「散件」可以產生更大的協同效應。

　　當然，研究團隊深明政策不可能一步到位，在可見未來亦未必能全面落實，但短期而言，成立一個統籌不同流行音樂課程及活動的單位有助資源不會重疊。澳洲研究理事會資助，由格里菲斯大學（Griffith University）昆士蘭音樂研究中心牽頭，業界人士參與的「Making Music Work」計劃，進行了包括592名音樂人的調查及11個深度訪談，結果在怎樣為澳洲音樂人的現在及未來，創建一個可持續發展環境的議題上，他們的其中一個主要建議，正是不同單位應該合力推動相關教學課程（Bartleet et al. 2016: 4）。沒有恰當分工，課程內容有機會重疊，加上不同課程之間的競爭未必可以保持良性，恐怕難以產生協同效應，沒法構築全面多元的流行音樂教育機制。

　　長遠來説，政府應積極考慮籌建大型流行音樂中心及/或資料館。流行音樂人練習及演出，以至音樂節及人才培育等推廣教育活動也需要合適場地，興建大型流行音樂基地能充分發揮集群效應。不同受訪者對香港流行音樂場地有不同願景，柴子文期望香港可以有「一個音樂中心、音樂基地，裏面有排練房、錄音室、performance 的地方（livehouse）」，就像首爾 Platform Chang-dong 61：「他們做得很好，而且有一個很好的音樂人會員制度。硬件之外，還需要有很好的軟件，例如有駐場音樂人，允許在一年間利用這個 studio，最後交功課，做一

場演出。」另一個可能性是改建工廠大廈，就像當年的 Hidden Agenda。當然，後者要有適當政策配合拆牆鬆綁才可成事：「至於是否由政府執行做這件事，大家都覺得有點難度。政府方面可以洽商其中一棟工廈，跟業主談好條件，再由專業人士營運成一個音樂中心。」如果可以有一個香港流行音樂基地，上文所説的練習及演出場地、音樂節以至人才培育等推廣教育活動，就更能發揮集群效應。政府或可參照首爾或台北等地的流行音樂中心，建設香港流行音樂地標，藉此創造聚合流行音樂及文化產業的跨界能量。其他受訪者各有願景，如興建廣東歌博物館／資料館。廣東歌博物館／資料館可以推動跨代文化傳承，亦可與上述流行音樂中心結合，由傳承到實踐。

政府亦應考慮由有推動文化產業相關經驗的「創意香港」與流行音樂業界協作成立傘式機構，專責推動香港流行音樂。網上問卷調查顯示，受訪者普遍建議政府制訂明確的文化政策，鼓勵投資者投資香港流行音樂，對外宣傳並加強與本地不同唱片公司的合作，支持本地唱片公司進行音樂製作及推廣計劃。上文所説的資助活動，或可以讓個別新晉音樂人有機會入行，有助稍為改善壟斷的局面。若有多些類似計劃，有志於音樂創作者就可以有更多機會接觸音樂製作。要全面執行這些建議，最有效的方法應是設立藝術發展局以外的獨立部門，支援流行音樂的發展。

同時，不少受訪者擔心，政府行政管理人員未必理解流行音樂。嚴勵行便直接指出唱片工業的內在問題：「整個操作為何會落後。Exactly 就是我説的，老闆不懂音樂，懂音樂的人又不認識老闆。」網上問卷調查亦顯示，受訪者認為若政府要支

持流行音樂教育，最重要的是聘請合適的人選（22.03%；其中更多CASH成員持此意見—35.29%）。他們相信相關的政策決定應由非親政府的音樂人委員會參與。因此，政府可以考慮由有相關經驗的「創意香港」與業界協作，成立推動流行音樂的傘式機構，負責統籌推廣流行音樂及相關教育的不同活動。最重要是吸納不同持分者的意見，資助及/或進行相關研究。要言之，不但流行音樂教育應該由下而上培育人才，政策部分亦應如黃志淙所指出：「音樂、文化、藝術，其實都是給小朋友或年青人某種吸引力，就是很自由而非從上而下。」

最後，香港流行音樂曾是全球華語流行音樂中心，若能發展流行音樂教育並完善以知識轉移為本的機制，重拾活力的流行音樂，便可以成為城市品牌，將香港發展成「中文流行音樂之都」。借用學者 Iain Chambers（1986:3）的比喻，流行音樂是一個城市的「字母」（"urban alphabet"）。上文已經一再強調，香港流行音樂曾是全球華語流行音樂中心，如《香港創意產業基線研究》也肯定其為香港流行文化現象的重要部分，並對亞太地區及海外華人地區有重大影響。雖然香港流行音樂的影響力已不如前，本研究的受訪者普遍認為流行音樂可成為香港的城市品牌，如簡嘉明所言：「香港流行音樂的發展歷史已有幾十年，亦真正製作過非常成功的作品，曾經很輝煌很成功，絕對可以作為香港的品牌。」若能大力發展流行音樂教育，完善以知識轉移為本的機制，香港流行音樂或可重拾活力，到時為香港打造「中文流行音樂之都」品牌也會成為上述傘式機構其中一個主要任務。

* 本文部分內容曾於英文論文發表，詳參 Chu 2023。

引用書目

Bartleet, Brydie-Leigh et al. 2020. *Making Music Work: Sustainable Portfolio Careers for Australian Musicians.* Australia Research Council Linkage Report. Brisbane: Queensland Conservatorium Research Centre, Griffith University.

Chamber, Iain. 1986. *Popular Culture: The Metropolitan Experience.* London: Methuen.

Chu, Yiu-Wai. 2017. *Hong Kong Cantopop: A Concise History.* Hong Kong: Hong Kong University Press.

----. 2023. "Hong Kong Popular Music Education and Its Discontents," *Journal of Popular Music Education*, published online 31 May 2023.

Ho, Wai-Chung. 2007. "Students' Experience of Music Learning in Hong Kong's Secondary Schools," *International Journal of Music Education* 25(1): 31–48.

Ho, Wai-Chung and Wing-Wah Law. 2009. "Sociopolitical Culture and School Music Education in Hong Kong." *British Journal of Music Education* 26(1): 171–84.

Powell, Bryan et al. 2019. "Popular Music Education: A Call to Action," *Music Educators Journal* 106: 1, 21–24.

Tagg, Philip. (1966, foreword 2001). "Popular Music as a Possible Medium in Secondary Education," https://tagg.org/articles/xpdfs/mcr1966.pdf; 最後瀏覽日期：2022年5月25日。

Wong, Hei Ting. 2017. "Popular Music Education in Hong Kong: A Case Study of the Baron School of Music," in *The Routledge Research Companion to Popular Music Education*, Eds. Gareth Dylan Smith et al. Abingdon and New York: Routledge, 100–113.

朱耀偉。2016。〈香港文化創意產業再思：以流行音樂為例〉。《二十一世紀》雙月刊第153期（2016年2月）。香港：香港中文大學中國文化研究所。頁95-109。

香港考試及評核局。2021。《2023年香港中學文憑考試音樂科評核大綱》。香港：香港香港考試及評核局。

香港課程發展議會編。2003。《音樂科課程指引（小一至中三）》。香港：香港特別行政區政府教育局。

——。2017。《藝術教育學習領域課程指引（小一至中六）》。香港：香港特別行政區政府教育局。

香 港 藝 術 發 展 局
Hong Kong Arts Development Council 資助

香港藝術發展局全力支持藝術表達自由,本計劃
內容並不反映本局意見。